艺术
终结者

吕宸 —— 著

The
Terminator
of
Art

中国出版集团
中译出版社

图书在版编目（CIP）数据

艺术终结者 / 吕宸著. -- 北京：中译出版社，2023.7
ISBN 978-7-5001-7411-0

Ⅰ．①艺… Ⅱ．①吕… Ⅲ．①艺术史－世界－通俗读物 Ⅳ．①J110.9-49

中国国家版本馆CIP数据核字(2023)第096521号

艺术终结者
YISHU ZHONGJIEZHE

出版发行	中译出版社
地　　址	北京市西城区新街口外大街28号普天德胜大厦主楼4层
电　　话	(010)68359373，68359827（发行部）68357328（编辑部）
邮　　编	100088
电子邮箱	book@ctph.com.cn
网　　址	http://www.ctph.com.cn

出 版 人	乔卫兵
总 策 划	刘永淳
策划编辑	郭宇佳　赵　青
责任编辑	郭宇佳
文字编辑	赵　青　邓　薇
装帧设计	黄　浩
营销编辑	张　晴　徐　也

排　　版	北京竹页文化传媒有限公司
印　　刷	北京中科印刷有限公司
经　　销	新华书店

规　　格	710毫米×1000毫米　1/16
印　　张	19.5
字　　数	153千字
版　　次	2023年7月第1版
印　　次	2023年7月第1次印刷

ISBN 978-7-5001-7411-0　　定价：89.80元

版权所有　侵权必究
中译出版社

此书献给我的父母,

高雪峰女士和吕晓峰先生。

推 荐 序

吕宸要出新书,嘱(抓)我作序。这是我的处女序,没想到不经意间我已经活到了给人作序的年纪。我翻了书架上好多书,学习个中要领,发现绝大多数作序者对于该书所涉及的领域都是专家,而吕宸这本书写的却是西方艺术作品的故事与命运——对此,我完全是外行。如此一来,吕宸仍然找我作序,就只剩一个解释:他想让我摇唇鼓舌把他本人好好夸一顿。

按照我惯常的交友标准,吕宸原本绝不可能和我建立起任何亲密关系。原因很辛酸:我身高164厘米,交一个180厘米的朋友都属于自讨苦吃,何况是一个195厘米的大家伙?事实上,人生初相识,吕宸没少拿我身高开涮,老贴过来跟我拍一些对比极度夸张的同框图。好在我"小人"不计"大人"过,没往心里去。

那是我人生最为风云激荡的一段日子,我们同在邯郸,参加央视第二届中国成语大会。比赛的结果是我获得了冠军,吕宸也没有白来,郦波老师对他的一个评价流传甚广:"脖子以下都是腿,脖子以上都是嘴。"当时,吕宸还是一个年轻的在读学子,却已经凭借摄影作品《进击的北大》初步破圈——四个元气满满的北大女生,仿佛《格列佛游记》里的巨人,以魁伟的身姿和北大西门、图书馆、博雅塔、百年讲堂这些地标建筑平起平坐,尽显青春的恢宏壮丽。照我看,这组图片的创意来源过于写实——生活中,吕宸随便一迈腿就是"二里地",随便一蹦高就上到了"云霄里","脖子以下都是腿",信哉斯言。

至于"脖子以上都是嘴",说的是吕宸利口便舌,仿佛脑袋上长着无数张嘴。"寺庙有千手观音,北大有千嘴吕宸。"在成语大会,吕宸的嘴机锋百出,造梗无数,算

是牛刀小试。2019年底,他创立了自己的抖音账号,开始了舌灿莲花的圈粉之旅。

　　吕宸的专业是西方艺术史,他阅读英文史料的能力也极强,这样的人似乎更应该去黄卷青灯地做学术,但吕宸却在自媒体大V的路上越走越远。他出入无碍,深浅自如,呈现给粉丝的是视野宏阔、资料翔实、考据精严的艺术史知识,采用的方式却极度诙(阴)谐(阳)调(怪)皮(气),让人忍不住想在他脑门上弹一个响亮的脑瓜崩,嗔道:"哟,你个小机灵鬼儿!"他趣说凡·高的耳朵、毕加索的名字、弗里达的靴子、弗拉戈纳的秋千、巴黎街头的亲吻照等,都让我在猛涨知识的同时忍俊不禁,直呼过瘾。在某种意义上,我自己写的那些古代诗人故事,和吕宸所做的其实是同一件工作。但他视频里的"活色生香",常常让我的文字相形见绌。尽管粉丝亲切地称他为"吨老师",但这位老师从不板着脸输出死知识,打开他的抖音,你可能会以为自己在看脱口秀,看完了笑过了才发现上当了,你刚才居然是在学习。

　　和有才又有趣的人同行,是世界上最赚的事。喜欢吕宸的朋友"有福"了:在做视频之余,吕宸又写了本书,聚焦艺术品险象环生的生存处境。风格和抖音一脉相承,没有了时长的限制,还能纵情发挥,把故事讲得更充分,把知识铺陈得更完备。作为一个艺术史的门外汉,我依然读得津津有味,欲罢不能。读完后充满获得感,下次有人跟我提《蒙娜丽莎》《呐喊》,跟我聊凡·高、莫奈、维米尔,我能"噼里啪啦"地把对方给侃晕。

　　读了这本书我才知道,原来《蒙娜丽莎》的知名度之所以冠绝当世,将所有其他艺术品远远甩在身后,和一百多年前那场轰动一时的失窃案有很大的关系。这就和我平时阅读古诗词所习得的体会连通了起来。很多诗词名篇之所以家喻户晓,自身的文本魅力固然必不可少,往往还得益于引人入胜的创作背景与衍生故事。比如,崔护"人面桃花"的奇妙缘分,就大大成就了《题都城南庄》这首小诗;陆游和唐婉的生死情缘,也将《钗头凤》的影响力扩大了几个量级。经典的生成是一个复杂、动态的过程,非审美的因素在其中发挥着重要作用。有时,名作或诗人生平寡淡,缺少话题,后世的好事者干脆自己染翰挥毫,杜撰出种种故事。其中的佼佼者,甚至能博得"正宫"待遇,汇入我们的文化传统。

文学经典流传于世，可以被无限复制，被万千读者默识于心，要毁灭一部文学经典是很难办到的。艺术品则不同，它只有唯一的物质形态，随便一点天灾人祸都能给它带来致命的打击。而名作的无穷魅力与无上价值，又太容易撩动人类无尽的欲望和野心。通过吕宸的讲述我才知道，我们耳熟能详的伟大艺术品，竟然承受了那么多不测的灾殃、诡谲的命运。让我深感痛惜的同时，又不禁生出遐想，也许艺术品和人一样，在经历了冷暖风雨后，生命会抵达开阔深沉。

　　在小说《三体》中，人类在二向箔的攻击下无路可逃，却仍抱有一线希望，要把最珍贵的艺术品保存下来，作为我们曾来过这世界的证明。

　　时间不舍昼夜地磨损着我们每一个人，伟大的艺术品亘古长青，拥有人类不可企及的强大生命力，代替人类向时间叫板，与永恒谈心。它们长着和吕宸一样的长腿，能够跨越漫长时空，向我们传递另一时代的生命纹理、文明秘钥。

　　虽然在动荡的世界格局与历史进程中，艺术品被有意无意地摧残时有发生。但消失的《兰亭集序》永远活在中国人的集体记忆里，被炸毁的巴米扬大佛仍有人津津乐道。殊为痛心的是，鲜活的"生命"徒留给世人一个缱绻的背影。

　　《艺术终结者》真正要呼唤的，是艺术的呵护者。而呵护艺术，既要凝聚普遍的社会共识，也应融入每个人的点滴日常，所以，愿你在这本书里度过许多的开心时刻；也愿你点检情怀，扩张襟抱；愿你终身都是一个由爱故生依恋的艺术的呵护者。

<div style="text-align: right;">

彭敏

作家，中国诗词大会第五季总冠军

2023 年 5 月 25 日，西藏，拉萨宾馆

</div>

前　　言

　　上大学时，有一年春节回家，我发现某个柜子上放着一枚"公安部一等功"奖章——应该是母亲规整家中杂物的时候临时放在那儿的。我记得这个奖章是在我还小的时候，母亲侦破一起案件后得到的。当时我并不懂这是一个多么重要的荣誉，只记得母亲似乎拿到了一些奖金，然后请我吃了好吃的。这就是我小时候对"公安部一等功"的全部认知。

　　我父母都是警察，我小时候生活在公安局的家属院，街坊邻居也都是警察。家中有很多公安奖章，这些奖章的数量分布很有趣，有一等功一枚，二等功两三枚，都是属于母亲的。父亲有几枚三等功奖章。这些奖章在家里从来都是放在柜子里或者很不起眼的地方，没人在意，就像我的父母也从来不提他们在工作中遇到的危险和困难。

　　这就是我生活的环境，从小接受的教育就是随时有人告诉我这个社会的底线是什么。

　　这些与这本书有什么关系呢？我进入研究生阶段才开始艺术的相关知识学习和研究工作。人们往往认为，对艺术的研究就应该局限在画框里面，重点是去研究画框里的每一笔、每一个人物、每一座建筑。但其实不然，我们对艺术的研究要远超画框。

　　当艺术家落下最后一笔、一幅画作产生时，这幅画与创作者就已经基本脱离——它即将迎来属于自己的命运。艺术品的命运包括它即将出现在哪里、被谁看到、是否会被破坏，它存在这个世界上的方式不再被制造它的人左右。于是这就产

生了一个有趣的问题——艺术品犯罪。

艺术品犯罪与其他类型的犯罪都不同，严重的时候，这种犯罪足以摧毁一种文化，却很少对人身造成危害。也就是说，艺术品犯罪处在一个被人们重视与非重视之间，但是其造成的后果很可能不是现世才呈现的。

从小，在我父母对我的教育中，他们一直要以保证人身安全为主。他们破获的案件中，犯罪活动不是对人身造成了伤害，就是对社会造成了伤害，很少听到一个犯罪活动会对后世造成伤害的，而且这个伤害的程度几乎无法判断。在我学习的过程中，艺术品就是艺术品，无论是研究画框内还是研究画框外，我们都是在研究艺术品本身的历史。然而我们似乎缺少了一部分内容，这部分内容就与艺术品的命运相关——艺术品的被盗窃、破坏、抢夺。

于是，我总结了种种案例，查询了各种报道，找到了当时情况的相关材料。在这本书中，我将模拟还原当时的情景，试图从中找到一种更行之有效的保护艺术品的方法，同时也试图找到不同国家在不同时代对艺术品犯罪的惩罚经验。这是我在以往的学习过程中都不曾获得的知识。

这些对艺术品犯罪的案例有的让人惋惜到潸然泪下，有的让人愤怒到捶胸顿足，有的则让人无奈到哭笑不得。但不可否认的是，它们都是真实发生在这个世界上的。我们可以恨，可以惋惜，可以戏谑，但我们不能否认艺术品犯罪的存在。在查证这些犯罪案件的过程中，我也经常和朋友们聊起它们，往往会博得朋友们的莞尔一笑，它们也会成为大家茶余饭后的谈资。于是我就干脆将这些案件整理成书，让这些故事以艺术品命运的一部分，也作为这个世界的一点历史记录下来。

以上就是我的编辑老师强迫我写的一段序言，我本来想直接开始"盗窃"《蒙娜丽莎》，但编辑老师说："等会儿再'偷'，先跟大家介绍一下。"那现在，我们可以正式开始"偷"《蒙娜丽莎》了。

吕宸

2023 年 5 月 15 日

目　　录

第一部分　丢失：是艺术也是金钱

第 1 章　被偷了就能火？"事件营销鼻祖"《蒙娜丽莎》/ 5
第 2 章　决定了，就是你了！凡·高的画怎么老被偷？/ 31
第 3 章　维米尔："罗宾汉"也偷画？/ 53
第 4 章　你骄傲了，不是蒙克还不要了！/ 69
第 5 章　最危险的盗窃——黄金艺术品 / 83
第 6 章　侠盗与威灵顿，007 终极对决 / 99

第二部分　毁坏：不同意就消灭

第 7 章　有事儿没事儿来一锤子，究竟有完没完了 / 117
第 8 章　被喷盐酸、被刀砍、被撕破，这个世界太残酷了 / 135
第 9 章　恐怖的伊凡和他恐怖的画作 / 149
第 10 章　莫奈，睡莲也不能平息你的愤怒吗？/ 165
第 11 章　被连砍六七刀的维纳斯 / 175

第三部分　战争：领土和文化都要

第 12 章　在战争面前，哪个神仙也不好使 / 191
第 13 章　艺术品的末日 / 217
第 14 章　艺术品失窃背后的黑恶势力 / 241

第四部分　存续：艺术品的修复与保护

第 15 章　这画怎么变成"猴子"了？/ 255
第 16 章　艺术品保护的发展与研究 / 273

参考资料 / 291

第一部分

丢失

是艺术也是金钱

自从人类将艺术品放在博物馆供人参观，几百年来，无数梁上君子试图以偷天换日之法，将人类瑰宝纳入自己的囊中。但窃贼行窃的最终结果往往是被警方送入监狱大牢，戴上一副"银色手镯"。有的艺术作品因为被盗而名垂青史，有的艺术作品则在盗窃过程中被损坏到难以修复，还有一些作品就此从人间蒸发，至今不知去向。

　　在如今信息资讯的海洋中，有相档大一部分资讯是关于艺术的，包含了艺术理论、艺术创作、艺术史、拍卖等与艺术或艺术品相关的新闻或文章。然而在这类艺术资讯或者与艺术相关新闻里，最受关注的并不总是艺术品的辉煌历史，还有一大部分是关于艺术品的犯罪、破坏等，其中最愿意被大家当作茶余饭后谈资的，就是艺术品盗窃。而正是因为备受关注，才留下了许多新闻资讯材料，让我们可以从中找到蛛丝马迹，还原当时的情况。

艺术品盗窃往往并不像电影里展示的那样，有周密的计划，有帅哥美女和雌雄大盗，有旷世名作像变法戏般突然消失的桥段。其实很多艺术品的盗窃案发生得非常简单：趁没人注意，作品就被拿走了。甚至有的作品是当着管理人员的面被带走的。案件的形式总是很复杂，艺术品在各种保存环境下状况百出，甚至保护艺术品的"义士们"还会给案件的侦破添乱，但故事都非常有趣。

　　艺术品盗窃与普通盗窃不同。在普通的盗窃案中，我们可以找到一些规律，通过这些规律能找到惯犯。比如有人习惯在火车站扒窃钱包，有人习惯在居民区入室盗窃。但是对于艺术品的盗窃，每一个案例都独立且单一，手法独特又不可复制。了解和分析这些案例，有助于帮助我们思考如何更好地保护艺术品，这是本章也是本书的重点之一。

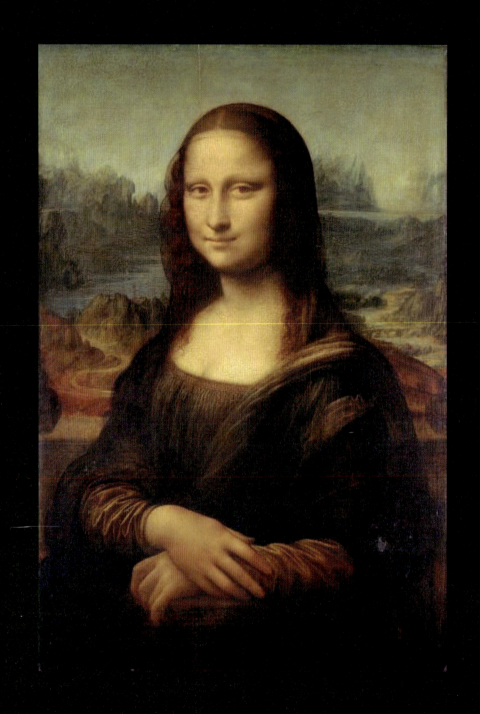

被偷了就能火？
"事件营销鼻祖"《蒙娜丽莎》

第 1 章

图1.1 《蒙娜丽莎》(*Mona Lisa*)

列奥纳多·达·芬奇（Leonardo da Vinci）
77cm × 53cm
木板油画
绘于1503—1517年
现藏于法国卢浮宫博物馆

思考良久之后，我还是决定用《蒙娜丽莎》（Mona Lisa，图 1.1）作为本书的开头。作为艺术史上绕不过去的一幅画，《蒙娜丽莎》用来开宗明义再合适不过了。

从结果上来看，我们可以把丢失艺术作品或者破坏艺术作品的案例分为两大类：一类是对艺术作品本身造成不良结果的，另一类是对艺术作品的传播造成了积极影响的。

当然，我们肯定更希望无论人类对艺术品做了什么样的事，都能对其传播产生积极的影响，即使我们做这些事情的时候并不总是抱有善意。这就很奇怪，既然我们抱着恶意对艺术品做了一件事，那为什么这件事又会对它产生积极作用呢？《蒙娜丽莎》就是一个非常典型的例子，那些人并没有抱着善意的态度去对待这幅画，却无心插柳柳成荫，把这幅画变成了世界上最出名的一幅画。

目前，社交媒体上流传着许多关于《蒙娜丽莎》的传说，甚至有一些无稽之谈，比如画里有外星人、蒙娜丽莎实际上是男人、蒙娜丽莎怀孕了，等等。但是为什么偏偏这幅画有这么多传说，营销号又是因为什么如此青睐这幅世界名画？答案其实非常简单，就是因为《蒙娜丽莎》太出名了。

那问题来了，达·芬奇画的这个看似很普通的女人，她为什么这么出名呢？

迄今为止，人们发现的达·芬奇留存于世的绘画当中，女性角色出现了 4 次，比例其实并不算高。那为什么偏偏这个"蒙娜丽莎"最为出名呢？

也有不少人认为，《蒙娜丽莎》如此出名仅仅是因为它丢过。但这个世界上丢过的名画也不止《蒙娜丽莎》，其他的画为什么没有这样的命运呢？

#1

《蒙娜丽莎》究竟是谁？

这幅画的名字被我们翻译成《蒙娜丽莎》，让很多人以为画里这位女士的名字就叫"蒙娜·丽莎"。但其实，"Monna"是一个意大利语词汇，如果翻译成英语的话，应该是"Madam"；如果翻译成汉语，那就是"女士"的意思。也就是说，这幅画的名字并不是画里这位女士的名字。如果我们直接将画名翻译成汉语，它应该叫《丽莎女士》。因此，至少我们应该指着这幅画里的女士说：这个人叫丽莎，而这幅画叫《丽莎女士》。

那这个"蒙娜·丽莎"有没有真名呢？这个人又是何等身份，能够让达·芬奇为她画一幅画？现在有很多说法，但其中最让人信服的一种说法是，"蒙娜·丽莎"的大名叫丽莎·德尔·乔康多（Lisa del Giocondo）。

在16世纪艺术史传记作家瓦萨里（Giorgio Vasari）的记录中，1500—1506年，达·芬奇为佛罗伦萨商人乔康多的第3任妻子绘制过一幅肖像画。同时，瓦萨里表示这幅肖像画可能最终并没有完全完成，而且很有可能达·芬奇将这幅肖像画带出了意大利。这个描述似乎就很符合这幅《蒙娜丽莎》。但真的如

瓦萨里所说，这幅肖像画最终并没有完成吗？这就要牵扯到另一个问题——达·芬奇是不是已经交付了这幅画？我们会在后面详细讨论这个问题。

2008年，我们又得到了另一份佐证。在对海德堡大学图书馆的早期印刷品（编号 D 7620 qt. INC）进行编目时，阿明·施莱赫特（Armin Schlechter）发现了当时佛罗伦萨的文员阿戈斯蒂诺·韦斯普奇（Agostino Vespucci）记录了这样一个条目：1503年10月，列奥纳多为丽莎·德尔·乔康多绘制了一幅肖像画。

从这些材料来看，"蒙娜·丽莎"的身份基本得到确认，即乔康多夫人，这个身份目前也最为学界所认可。当然了，除了这种说法之外，至少还有5种猜测"蒙娜·丽莎"真实身份的理论，但是这些理论往往都站不住脚，我们也不对它们做过多的叙述。

在确认了"蒙娜·丽莎"的身份之后，我们可以进一步获知，这个叫丽莎的女士和达·芬奇一样，也是一个佛罗伦萨人。于是这就引出了一个更奇怪的问题：达·芬奇在佛罗伦萨为一名当地的女士提供了肖像绘画服务，那这幅画为什么如今会出现在法国的卢浮宫呢？难道是《蒙娜丽莎》这幅画自己长腿跑过去的吗？

这就引出了我们接下来要讨论的第2个问题：《蒙娜丽莎》是怎么去的法国？

#2

打工就打工,怎么还成艺术家了?

截至 2022 年,卢浮宫有三大"镇馆之宝":《胜利女神》《米洛斯的维纳斯》和《蒙娜丽莎》。有意思的是,这三个"镇馆之宝",没有一个是法国的艺术家创作的。《胜利女神》和《米洛斯的维纳斯》都是来自古希腊的石刻雕塑,《蒙娜丽莎》又是来自意大利的一幅画——它们都是怎么从原本被创作的地方来到法国的呢?

这里我们要提到文艺复兴时期的另一位著名画家——拉斐尔·桑西(Raffaello Santi)。拉斐尔有一幅名画,叫《抱独角兽女子的画像》(*Portrait of Young Woman with Unicorn*,图 1.2),仔细观察这幅画,你会发现,这幅画无论从构图、姿势、还是环境来看都与《蒙娜丽莎》非常相似。这难道不是抄袭吗?显然不是。拉斐尔这是在"学习"。达·芬奇的岁数要比拉斐尔大很多,我们从现有的材料里能看到,拉斐尔在 1504 年前后曾多次前往佛罗伦萨,这其中原因有二:

第一,拉斐尔当时小有名气,佛罗伦萨是当时的"大都会",当地居民的平均消费水平较高,所以拉斐尔可以在当地获得许多创作委托——他其实是去挣

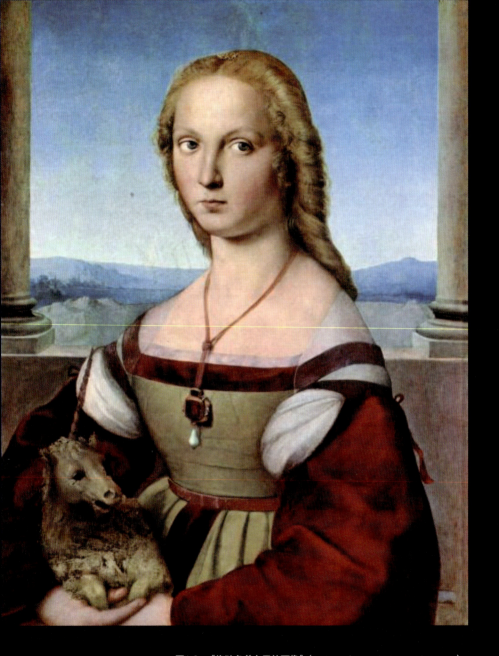

图1.2 《抱独角兽女子的画像》(Portrait of Young Woman with Unicorn)

拉斐尔·桑西(Raffaello Santi)
67.8cm × 53cm
布面油画
绘于1505年
现藏不明

钱的!

第二,拉斐尔当时很可能是为了拜访达·芬奇和米开朗琪罗,向这两位大师学习先进的绘画技术。

我们现在看到拉斐尔去佛罗伦萨的时间就会发现,这正好与达·芬奇画《蒙娜丽莎》的时间重合,也就是说,拉斐尔很有可能是见到了达·芬奇正在创作的《蒙娜丽莎》。

当时的场景很有可能是这样的:有一天,拉斐尔进了达·芬奇的工作室,隐隐约约感觉右边有一个人看着自己,一回头——哇,一个大美女正看着自己!拉斐尔可能就问达·芬奇了:"这谁呀,这谁呀?你怎么有这么美的模特!"

达·芬奇可能就开始教导拉斐尔,跟他说:"你看,这可能就是未来肖像画的一种主流的绘画方式。"于是,拉斐尔就在达·芬奇的指导下学会了这种绘画方式,回家创作了这幅《抱独角兽女子的画像》。其实《抱独角兽女子的画像》这幅画当时也是有委托人的,并非拉斐尔自己主观创作。可见当时这样的绘画方式的确是一种流行。

如果我们沿着这个方向继续往下推测,当时很有可能有两种情况发生:一种是拉斐尔确实看到了达·芬奇正在画的那幅《蒙娜丽莎》,当时《蒙娜丽莎》可能已经快画完了;还有另外一种可能,那就是达·芬奇的工作室的角落里,就放着一张同《蒙娜丽莎》非常相似的画,这张画有可能是达·芬奇的手稿,也有可能是达·芬奇之前创作的一个模板。如果这样推测,之后的很多肖像画都是照着这个模板画的,这个模板可能就是一幅和《蒙娜丽莎》极为相似的画,甚至有可能这幅画就是《蒙娜丽莎》。

我更倾向于后一种猜想,也就是说,拉斐尔曾经见到过《蒙娜丽莎》这种肖像画的模板,而不是《蒙娜丽莎》本身。这也就能解释另一个问题:这幅画并不是达·芬奇自己主观创作的,而是他为乔康多制作的——既然是有委托人,

那就得收钱办事。

问题来了,既然是人家花钱的,那这幅画就应该交付给乔康多才对,这幅画现在又为什么在法国呢?是乔康多自己送去的,还是达·芬奇带去的?其实这个问题在如今的艺术史学家的研究中已经有了答案。

#3

《蒙娜丽莎》怎么去的法国?

答案很简单,这幅画是达·芬奇自己带到法国的。这就很有意思了,达·芬奇既然收了乔康多的钱,为什么又把这幅画带到法国了呢?难道是收了人家的钱却不给人家办事儿?那达·芬奇也太不厚道了。

其实现存的《蒙娜丽莎》并不只有卢浮宫的这一幅,还有《艾尔沃斯·蒙娜丽莎》[①],甚至可能还有我们从未见过的"蒙娜丽莎",它们都是以这个姿势作为肖像画的参考。

如果这么看,那很有可能我们现在看到的《蒙娜丽莎》并不是达·芬奇为乔康多创作的那幅《蒙娜丽莎》,它很有可能只是达·芬奇的一幅模板。这也就

① 1913 年,住在伦敦艾尔沃斯的收藏家休·布莱克购买了此画,画作因此得名《艾尔沃斯·蒙娜丽莎》。1936 年休去世后,画作由其姐姐简·布莱克继承。1947 年,简去世,美国收藏家亨利·普利策购得此画并留给女友。——编者注

能解释为什么这幅画会被达·芬奇从意大利带到法国了。

在1515年,当时的法国国王弗朗索瓦一世（François de Angouléme）收复了米兰。在这之前没多久,达·芬奇生活的佛罗伦萨让他伤透了心。他的双亲相继去世,他的兄弟跟他产生了遗产纠纷。除此之外,佛罗伦萨（当时为城市国家）由于几个家族争地盘,产生了一些混乱,社会秩序很不稳定。因此,在1515年,达·芬奇就追随弗朗索瓦一世去了法国,弗朗索瓦一世对达·芬奇非常尊重（从图1.3中可见一斑）,甚至给了达·芬奇一座庄园,位置非常靠近法国国王的昂布瓦斯城堡（château d'Amboise）。达·芬奇搬新家时,从现在的意大利带去法国一批他的作品,其中就包括《蒙娜丽莎》。

从这儿看,这件事就更奇怪了,1504—1506年,达·芬奇显然应该已经把《蒙娜丽莎》这幅画交付给乔康多了,一手交钱一手交货,画给人家,他自己拿钱。那为什么在这约10年之后的1515年,达·芬奇竟然带着这幅本应已经交付的《蒙娜丽莎》从意大利地区去了法国呢?

这就有两种可能:第1种,达·芬奇收了别人钱却没给别人办事儿;还有第2种可能,就是我们刚才所说的,达·芬奇带着的是一幅人像绘画模板,当有人想委托达·芬奇画肖像画的时候,达·芬奇就把这幅画展示给委托人,告诉他们他会画成这样的。

当时很多画确实都是照着这幅模板画的。从前面我们所说的拉斐尔的那幅《抱独角兽女子的画像》的造型中,也可以看出,这个姿势在当时很流行。所以在当时,画家都会准备一副模板给雇主看,这就相当于今天去拍婚纱照,摄影师会先给你看一堆参考照片。当时的画家也需要随身带着一副这样的模板,这也是为什么我们今天看到的《蒙娜丽莎》会出现在法国。

时至今日,除了在卢浮宫展出的《蒙娜丽莎》外,我们在其他博物馆还可以看到另外几幅《蒙娜丽莎》,其中一幅很有可能就是当年达·芬奇交付的那

图 1.3 《达·芬奇之死》(Death of Leonardo da Vinci)
让·奥古斯特·多米尼克·安格尔 (Jean Auguste Dominique Ingres)
40cm × 50.5cm

幅。也就是说，达·芬奇给乔康多的那幅《蒙娜丽莎》并不一定是达·芬奇从意大利带到法国的这幅，我们今天在卢浮宫看到的这幅《蒙娜丽莎》也并不一定是当时交付的那幅画。

这幅画很有可能就是达·芬奇用来展示的。比如有人来找达·芬奇，说"你给我画一幅肖像画吧"，达·芬奇说"你想要什么样的呢"，那人说"我也不知道啊，能画成什么样的呢？"达·芬奇就给他展示："你看我把你画成这样的行不行？"那人一看《蒙娜丽莎》立刻说："这个好啊，就这样画！"于是就画成这样了。

像《蒙娜丽莎》这样具模板功能的画，一开始来到法国这样充斥着先锋艺术者的国家，必然是不会被重视的。谁会把婚纱照样片当艺术品供起来呢？而且它也不是一幅有着非常重大意义的绘画。那问题来了，这幅画是从什么时候开始被重视的呢？这就是我们接下来要聊的问题。

#4

消失的《蒙娜丽莎》

《蒙娜丽莎》刚到法国的时候一直被挂在一个很不起眼的地方，此前，它被放在弗朗索瓦一世居住的昂布瓦斯城堡里。由于皇室也得搬家，《蒙娜丽莎》就随着皇帝被搬到了枫丹白露（Fontainebleau），后来被路易十四（Louis XIV）

收藏在了凡尔赛宫。法国大革命时期，拿破仑一通乱打，就把《蒙娜丽莎》抢走了。据说，当时拿破仑把《蒙娜丽莎》放在了自己的卧室里——可能拿破仑确实比较喜欢这幅画。但是油画放在卧室里就有一个很大的问题——它将得不到专业的维护，会因为环境问题而损坏。不过没多久拿破仑就被放逐了，后来《蒙娜丽莎》才进入卢浮宫。一直到这个时候，《蒙娜丽莎》其实都不是被特别关注的一幅画，它在卢浮宫里一放就是上百年。什么时候它开始被重视呢？就是在那场著名的盗窃案之后。

1911年8月21日，《蒙娜丽莎》莫名其妙地消失了。在它刚消失的时候，大家并没太当回事（从这你就能知道当时它的不被重视程度了）。当时负责管理卢浮宫的工作人员甚至以为这幅画被拿走研究了，并没有人在乎它。

后来，卢浮宫的工作人员发现这幅画并没被还回来，就突然警觉起来，觉得事有蹊跷。后来一查，发现这幅画并没有被人借走研究，而是真的丢了。这一下卢浮宫像炸开了锅，又是登报又是报警，整个巴黎都为这幅画的丢失开始活跃起来。在调查的过程中，巴黎警方还抓获了一名嫌疑人，这名涉嫌盗窃的男性嫌疑人非常为我们所熟悉，他就是巴勃罗·毕加索（Pablo Picasso，图1.4）。

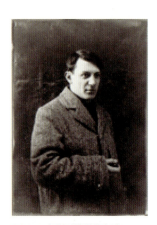

图1.4　年轻时期的毕加索

为什么会怀疑到一个大艺术家的头上呢？这事也不是完全没有原因的。当时，西班牙人毕加索对巴黎而言，是外来人口，而且他确实购买了卢浮宫丢失的几件小雕塑，这就引起了警方和卢浮宫官方的怀疑。于是他们干脆就把巴勃罗·毕加索给抓了。毕加索也很冤，心想：我当时买东西也不知道它们是赃物呀，我觉得很好玩就买了，现在这幅画丢了又跟我有什么关系呢？好在最后，因为实在是没有什么证据，他们也就把毕加索给放了，这也成

了艺术史上的一个笑话。

在经历了很长时间的调查后，最终巴黎警方将目标锁定在了卢浮宫一名临时工作人员身上，他名叫文森佐·佩鲁贾（Vincenzo Peruggia，图1.5），正是这起盗窃案的罪魁祸首。这个文森佐·佩鲁贾负责为这幅画制造外框，他在制造外框的期间，就把这幅画偷走了。据说他偷这幅画时，并没有直接把这幅画带走，而是藏在了卢浮宫里，之后再来卢浮宫工作的时候，才偷偷把这幅画带出去。这些具体的细节也在佩鲁贾被抓获之后，才水落石出。

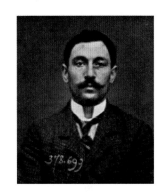

图 1.5 文森佐·佩鲁贾

1911年8月20日，星期天，因为博物馆一般都会在星期一闭馆，安保系统相对放松，所以佩鲁贾在这个星期天晚上躲在博物馆内，等待星期一早晨的来临。

终于，星期一来了，当时他径直走向《蒙娜丽莎》，在毫无安保措施的情况下将它拿走了——说他"偷走"都实在对不起当时卢浮宫的安保措施，他就是"拿走"的。据说他当时穿着一件白色工作服，看起来与其他工作人员并无差别，这就让当时的安保人员完全没有起疑心。而直到8月22日星期二，以临摹画作为生的法国艺术家路易·贝何德来到卢浮宫，准备临摹《蒙娜丽莎》的时候，安保人员才发现这幅画不见了，墙壁上只剩下了4颗用来挂画的钉子（图1.6）。

佩鲁贾把《蒙娜丽莎》偷出卢浮宫之后，就将之藏在他在巴黎的公寓里，这一藏就藏了两年。这两年的时间里，整个巴黎都快疯了——怎么也找不着这幅画！这幅画竟然从卢浮宫消失了！然而，也正是因为这一消失，从此它就出名了。

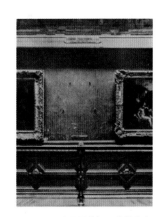

图 1.6 原本悬挂蒙娜丽莎的地方

我们暂时把目光聚焦在这位窃贼身上。这位佩鲁贾为什么要偷《蒙娜丽莎》呢？根据佩鲁贾自己的叙述，我们得到了一个让人啼笑皆非的答案。

佩鲁贾是意大利人，在他把《蒙娜丽莎》藏了两年之后，把这幅画带到了他的家乡意大利。佩鲁贾主观地认为这幅画就应该是意大利的，肯定是出了什么问题，法国人才把这幅画从意大利抢到了法国。所以作为一个热血青年，佩鲁贾认为一定要为自己的国家做一些贡献，于是他就把这幅画偷回了自己的家乡。但很可惜的是，佩鲁贾应该没学过艺术史，可能历史也学得不太好，因为达·芬奇在创作《蒙娜丽莎》这幅画的时候，意大利这个地区还不是我们当代所知的"意大利"这个国家。

所以非但这幅画不是法国人抢走的，甚至他热爱的意大利当时也并非同一个意大利。他把《蒙娜丽莎》从法国带回了意大利之后，就拿着这幅画去了佛罗伦萨的一家画廊——他想让这幅画通过这家画廊进入佛罗伦萨的乌菲兹美术馆（Uffizi Gallery）。这位被佩鲁贾找上门的画廊老板叫弗拉泰利（Fratelli），一看这幅画吓了一跳。心说好家伙，怎么有人把这幅画卖给我呀，这烫手的山芋谁敢接。于是弗拉泰利就请来了乌菲兹美术馆当时的馆长乔瓦尼·波吉（Giovanni Poggi），一起对这幅画做了鉴定。结果这幅画竟然是真的，波吉二话没说立刻通知了警方。没多久，警察就在酒店里逮捕了佩鲁贾。

显然事情的发展并不如佩鲁贾所愿。乌菲兹美术馆馆长乔瓦尼·波吉还是非常精通历史和艺术史的，他知道这幅画本就不属于意大利。这幅画是由达·芬奇自己带去法国的，而且当时也是正当交易，并不是法国人从意大利抢去的。所以即使这幅画已经在意大利了，乌菲兹美术馆馆长乔瓦尼·波吉也只能让《蒙娜丽莎》在意大利展出几个星期（图1.7）。1913年，《蒙娜丽莎》就被送回了法国卢浮宫。《蒙娜丽莎》一送回卢浮宫就彻底火了，所有人都争相来卢浮宫看这幅有故事的画作。

最后，这位佩鲁贾的下场也非常奇特。按理说弄出这么大的动静，怎么说也得被判个重刑吧，但是在法庭上，大家同意佩鲁贾是出于爱国理想才犯罪，让法官从轻判罚。因此，佩鲁贾只被判了 1 年 15 天的徒刑，之后他还被一部分意大利国民称为"意大利伟大的爱国者"，而他最后只服刑了 7 个月。佩鲁贾后来的人生也很戏剧化。第一次世界大战期间佩鲁贾在意大利服役，服役的时候他被奥匈帝国俘虏并作为战俘关押了两年，直到战争结束才被释放。在这之后，佩鲁贾随女儿又回到了法国，开始担任画家和装饰师。1925 年 10 月 8 号，他在自己 44 岁生日这天，于巴黎的郊区去世，结束了他这传奇的一生。

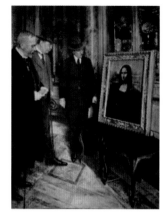

图 1.7 《蒙娜丽莎》被寻回后在乌菲兹美术馆短暂展出

所以，佩鲁贾究竟是不是一个真实的爱国主义者呢？我觉得他可能并没有那么高尚。因为当他把这幅画送到佛罗伦萨的时候，是找的佛罗伦萨当地的画商而不是博物馆。他希望这幅画以 50 万里拉①的费用卖回意大利。在当时这笔金额可不小，所以他是有着利益目的的，而非坊间流传的那样是一个狂热的爱国者。

《蒙娜丽莎》被他偷了之后，算是彻底火了，但是这件事情还是很奇怪——为什么偏偏《蒙娜丽莎》火了呢？世界上丢过的艺术品很多，凡·高丢过那么多幅画作，其中甚至好多幅画我们都不知道长啥样，《蒙娜丽莎》只丢了这一次就火成这个样子，它的价值与价格到底是从哪儿体现的呢？这就是我们接下来要讨论的问题。

① 较难考证 1925 年前后 50 万里拉约合现今多少人民币的价值，此处给出意大利历史上汇率供读者参考。1946 年 1 月 4 日—1960 年 3 月 29 日，意大利一直实行多种汇率。1960 年 3 月 30 日，意大利正式规定 1 里拉含金量为 0.00142187 克，法定汇率为 625 里拉 =1 美元，官价上下限为 620.50—629.50 里拉 =1 美元。截至 2023 年 6 月，我国黄金基础金价约为 450.2 元 / 克。——编者注

#5

《蒙娜丽莎》营销法

《蒙娜丽莎》被还回卢浮宫时，当时的报纸《至上报》（*Excelsior*，图 1.8）的头版头条就写着"《蒙娜丽莎》回来了"，时间是 1914 年 1 月 1 日，这就证明《蒙娜丽莎》在这一天开始重新展出了（图 1.9）。从这时开始，《蒙娜丽莎》才算真正开启了它辉煌的一生。但是问题是失窃的画多了去了，为什么偏偏《蒙娜丽莎》火了呢？这就不得不提关于《蒙娜丽莎》这幅画产生的各种机缘巧合的事件了。

第一个机缘巧合在于偷它的人——佩鲁贾，一直被认为是爱国者。但这一说法非常有争议，法国人和意大利人关于这一说法一直吵架。意大利人认为他是爱国的，坚持的逻辑是"虽然我们意大利最后要把这幅画还给法国，但佩鲁贾这个人就是爱国者"。但法国人认为，"佩鲁贾破坏了我们的文物，我们要把他绳之以法才对，他是一个坏人，怎么能成为爱国者呢？"因此这种观点一出现、一吵架，大家就都知道了，每一个人都愿意向他人输出自己的观点，这就让《蒙娜丽莎》在这段时间内具有很大的传播性。

第二个则关于《蒙娜丽莎》这幅画本身。这幅画是人物主体绘画，可这个人物主体是谁？这一问题一直为人们津津乐道，但是之前并没有人重视它。当这幅画丢了的时候，又没有太多可见的图像材料，人们就更要万般猜测这幅画画的是谁了。同时，人们又找到了《艾尔沃斯·蒙娜丽莎》（图 1.10）。除此之外，这一失窃事件还牵扯到了毕加索这样的艺术大咖。以上这些因素导致这幅画的神秘色彩更为浓重，大家就更想知道这幅画到底画的是谁了。这再一次产生了传播效应。

第三个机缘巧合最有戏剧性。《蒙娜丽莎》丢失的时间是 1911 年，当时有一部风靡欧洲的文学作品，这部作品的影响一直延续到了今天，它被改编成无数电影、电视剧、动画片，它就是《福尔摩斯》。当时的《福尔摩斯》还在连载中，用我们现在的话说，很多人都在苦苦"追更"。这部作品被翻译成各种语言，风靡欧洲和美洲，直接导致整个欧洲全都是"名侦探柯南"，每个人都觉得自己是个高智商的私家侦探。正赶巧了，《蒙娜丽莎》在这个时候失窃，天时地利人和，想

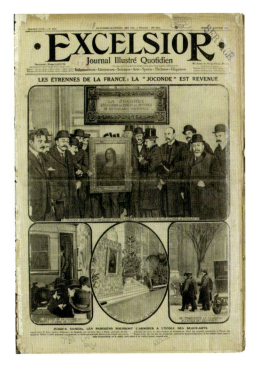

图 1.8 《至上报》对《蒙娜丽莎》回归卢浮宫的报道

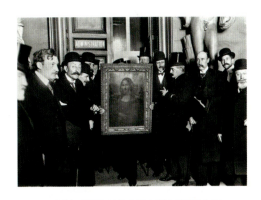

图 1.9 《蒙娜丽莎》回归卢浮宫博物馆时的合影

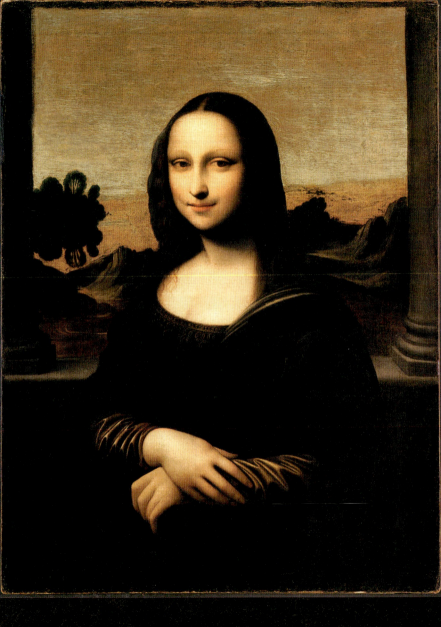

图 1.10 《艾尔沃斯·蒙娜丽莎》(Mona Lisa)
列奥纳多·达·芬奇

不火都不行。

因此,《蒙娜丽莎》丢失后,一经新闻记者报道(有很多家媒体同时在关注,图 1.11),所有人就开始发挥自己的业余爱好了——破案。每个人都上街寻找线索,这就让《蒙娜丽莎》的传播变成了一场非常重大的现象级营销事件。事情发展到这个地步,《蒙娜丽莎》的知名度自然也就水涨船高了。据说当时甚至有人专程从美国坐船来法国调查《蒙娜丽莎》的失窃案,这在我们今天有点不可想象。

这些机缘巧合就导致这幅画作的命运轨迹与其他丢失的画作截然不同。《蒙娜丽莎》丢失时的天时地利人和,让这幅画想不火都不行。可是到这儿为止,《蒙娜丽莎》也只是具有知名度,它并不具有高价值,那真正的高价值又是怎么来的呢?

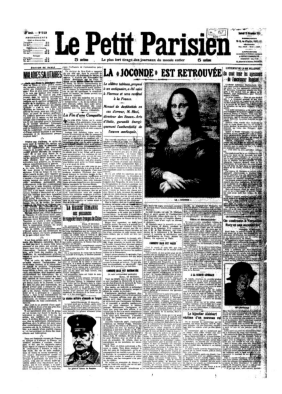

图 1.11 《小巴黎人报》(*Le Petit Parisien*)对《蒙娜丽莎》失窃事件的报道

#6

《蒙娜丽莎》的"价格"与"价值"

如果按"运气值"算,《蒙娜丽莎》这幅画绝对是所有画作里"运气爆棚"的一幅画。1963年1月16号,美国《华盛顿邮报》(*The Washington Post*)第2版上的一条广告语是这样写的:你的家庭和健康就像《蒙娜丽莎》一样无价,两者都需要免受冬季干燥的破坏。由此可见,这幅画的名声已经传到了大洋彼岸的美国。但是它的名气真的那么大吗?其实这里还有另外一层机缘巧合。

1963年1月8号,《蒙娜丽莎》在美国出现了。一件国宝级的文物要出国是非常困难的。那么,这幅画是如何去往美国的呢?这其实是一个更有意思的故事。

在第二次世界大战结束之后,各国之间的关系其实并不稳定,此时东西方意识形态针锋相对,美苏冷战的局势呈胶着状态。在这个时候,刚上任4个月的美国总统肯尼迪跟当时的法国首脑戴高乐的会谈并不顺利。于是,美国当时的第一夫人杰奎琳·肯尼迪(Jacqueline Kennedy)希望说服法国当时的文化部部长安德烈·马尔罗(André Malraux)将一件重要的文物借到美国去展览,

用文化外交的方式促进两国关系。而这件事，从表面上看是文化外交，其背后的则隐含着美国希望法国能向苏联表态站队美方的意思。在这样的情况之下，法国其实也没什么可选的余地。于是这幅画就这样被借到了美国。

但是，这一过程并非如此顺利。法国人并没有直接答应美国人，他们的确不同意这幅国宝级的画作被借到美国展出。于是，他们制造出了一波舆论，而且还给《蒙娜丽莎》上了保险，这份保险的额度达 1 亿美元之高，而那个时代的 1 亿美元比现在的 1 亿美元值钱多了，这幅画的价值也在这时第一次体现出来。这幅画到了美国之后，更是轰动了整个美国。造成轰动的原因有这幅画本身的艺术魅力，有前期那些疯狂故事的沉淀，也有美国人在国际政治上的暗中使劲——美国人想拿文化外交造势，以此来告诉当时的苏联：法国已经和美国站在一起啦。

自此，这幅画就真正变成了一幅被明码标价的画。这幅画到了美国之后的第一天，美国时任总统肯尼迪就携夫人来观展，为这幅画制造声势（图 1.12）。

第一天来观展的人显然都是非常重要的人，光美国的政要就来了 2000 多人。这天之后，这个展览的情况一发不可收拾，接下来的 3 周内有约 50 万人前来观看这幅画作，每天这幅画面前可谓人山人海，比我们今天在卢浮宫看到的《蒙娜丽莎》前的场景还要火爆。

当时这幅画展出的地点是华盛顿特区的美国国家美术馆，在这以后，这幅画就转移到了纽约的大都会博物馆。这下更不得了了！当时的纽约既朝气蓬勃又纸醉金迷，同时爱国主义盛行。因此，纽约人民在艺术行为上的消费显然高于其他地区的人民。他们一听到《蒙娜丽莎》要来纽约，那沸腾的光景可想而知了。

于是这幅画作两次创下了纪录：《蒙娜丽莎》在国家美术馆展览期间，有约 51.85 万人观看了这幅画作；《蒙娜丽莎》在美国大都会博物馆展览期间，

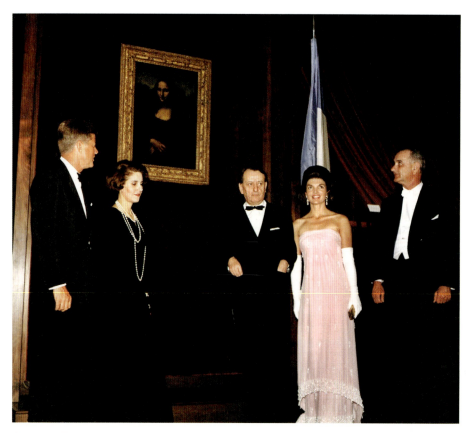

图 1.12　肯尼迪夫妇与《蒙娜丽莎》合影

有约 107.75 万人观看了这幅画，创造了当时大都会博物馆的人流量记录。这幅画当时只在大都会博物馆逗留了一个来月，也就是说，平均每天有 3 万多人观看了这幅画作。据说，当时平均每个人只能观看这幅画 4 秒钟。

名气这么火爆的一幅画作，同样也红遍了当时美国的广告行业，这就有了我们那句著名的广告语：你的家庭和健康就像《蒙娜丽莎》一样无价。《蒙娜丽莎》的商业价值和它的价格就在这次外交活动中定型了，这次外交活动不仅促进了两国的外交关系，也为这幅画增加了一层价值。

到此时为止，《蒙娜丽莎》彻底进入了它最火的时期。这一火就一直火到了今天。所以，《蒙娜丽莎》的出名和它如此高的价值，并不是因为这幅画本身的艺术造诣有多高，而是因为它在创作之后给我们带来了太多故事。关于《蒙娜丽莎》，还有很多比较小的故事，这些小故事如果放在其他画作身上，肯定会被无限放大，也会使其名声大噪。但是《蒙娜丽莎》的丢失和去往美国这两次经历都过于轰动，因此这些其他的小故事就淹没在了历史的长河之中。

#7

《蒙娜丽莎》的建议：该如何保护文物

《蒙娜丽莎》从失窃到去往美国展览，它的命运在机缘巧合之下发生了重大改变。也就是说，单凭达·芬奇的艺术造诣和绘画功底并不足以让这幅画匹配它今天的知名度。这也是我们在研究绘画史过程中经常忽略的一点——一幅绘画作品的价值往往并不是在它完成的那天就确定了，完成只是给了它一个价值起点。

与《蒙娜丽莎》这幅画相关的有趣故事还有很多，比如在几次战争中《蒙娜丽莎》都曾被藏起来。第二次世界大战中，法国为了保证卢浮宫的艺术品不受战争的侵害（至少不被德国人抢走），就把《蒙娜丽莎》等一众艺术品藏在法

国南部。原因则很简单——南边离意大利近。意大利人保护文物的能力比法国人更强。

在《蒙娜丽莎》丢失又被寻回之后，意大利向法国保证会把《蒙娜丽莎》还给卢浮宫。而在由佛罗伦萨的乌菲兹博物馆牵头的《蒙娜丽莎》在意大利的巡回展览中，于佛罗伦萨、罗马、米兰展览时都给它配了一个非常精致漂亮的装饰框。意大利人甚至还为它配了仪仗队，每天敲锣打鼓吸引大家来观赏。要知道从来没有一幅画有这样的待遇，《蒙娜丽莎》绝对不是所有绘画当中绘画技巧最好的，但它绝对是所有画中"待遇"最好的。

1956年，一个玻利维亚人向《蒙娜丽莎》扔出一块石头，他扔的力度之大，以至于对《蒙娜丽莎》某处的色彩造成了无法修复的损失。从此以后，《蒙娜丽莎》就被安装了防弹玻璃，任何攻击都不能让它再受到伤害。

1974年4月21号，《蒙娜丽莎》又被借出去了，这次它到了东京的日本国立博物馆。展出时，一位日本女士用红色的颜料喷它。但这位女士并不是因为讨厌《蒙娜丽莎》才有这样疯狂的举动，她是为了抗议该博物馆没有给残疾人提供特殊通道。不过这幅画当时有完整的保护措施，所以并未"受伤"。

这些故事如果放在其他的绘画上，绝对又是一个大新闻，但是相比《蒙娜丽莎》之前的经历就完全不值一提。

近些年来，我们的信息技术发展迅速，每个人得到的信息都复杂且繁多，生产信息的人也非常多。《蒙娜丽莎》从来都是各种艺术营销号躲不开的话题，我们能经常看到诸如"《蒙娜丽莎》这幅画里有外星人""《蒙娜丽莎》的微笑为什么神秘"等五花八门的营销文，还有人猜"《蒙娜丽莎》有没有牙""画里的人是不是达·芬奇的老婆"，有人甚至说"《蒙娜丽莎》是达·芬奇的自画像"……真是说什么的都有，但终归这些也不过是我们当代人的话题炒作罢了，都不能作为《蒙娜丽莎》这幅画的参考信息使用。

如果我们想要知道更多关于这幅画的信息，就必须要找《蒙娜丽莎》创作时留下的一些材料。但是假如我们真的找到了这幅画创作时的真实状态，或达·芬奇在创作时发生的故事，也许我们会发现那些事儿非常无聊，这只不过是一幅普通的肖像画而已，就像今天的我们去照相馆拍的证件照一样。因此，关于这幅画，真正有趣的故事发生在它被创作之后，而这些事儿往往容易被人们忽略，揭开这些事儿背后的价值恰恰是我创作这本书的初衷。

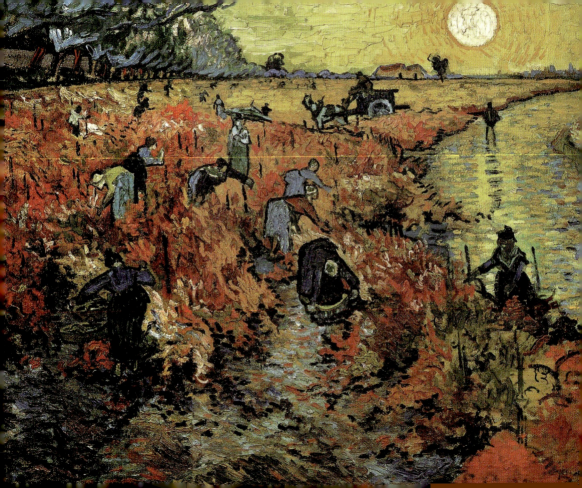

决定了，就是你了！
凡·高的画怎么老被偷？

第 2 章

图 2.1 《红色的葡萄园》(The Red Vineyard)

文森特·威廉姆·凡·高(Vincent Willem van Gogh)
75cm × 93cm
布面油画
绘于 1888 年
现藏于莫斯科普希金博物馆

据说，凡·高在有生之年只卖出去过1幅画——《红色的葡萄园》（*The Red Vineyard*）（图2.1）。

但是，截止到2020年，全世界最贵的50幅画里有8幅画是凡·高创作的。这非常讽刺，仿佛大家在他活着的时候完全看不到他似的。他活着的时候怎么就不出去多挣点钱呢？其实不是凡·高不想多挣钱，也不是他挣不到钱，而是他不需要挣钱。凡·高生前的具体情况跟我们听到的传言可能不太一样，他的生活其实也没有那么窘迫，至少不至于吃不起饭。

早些年，凡·高其实一直都有我们现在所谓的"正经工作"，他的家里有很多人都从事教会的工作，凡·高自己也曾是一名牧师。其实凡·高的整个家族跟艺术品市场的渊源都很深，凡·高的叔叔是做艺术品买卖的，尤其是绘画买卖，而凡·高的弟弟等人都从事着艺术品市场和销售相关的工作。在这样的家庭环境的熏陶下，凡·高不仅是一个在教会担任神职工作的人员，同时也会一点绘画创作。但是直到27岁，凡·高才开始全职进行艺术创作。

这么看的话，他从事艺术行业算比较晚的。27岁才开始画画，他的创作水平和熟练程度肯定就不如那些从五六岁就开始画画的画家，所以他的画卖不出去也很正常。但是他死了之后画却变得非常抢手，这真让人感叹。造成这种现象的关键原因其实无关乎凡·高的艺术造诣，而是关乎凡·高艺术品的商业运作模式。正是凡·高的弟媳对凡·高画作的商业运作，才让凡·高的作品有了能进入大家视线的契机，最终成了有价值的画作。在这些画作价格的最巅峰时期，它们不太像是艺术作品，而更像是商品。即使在今天，他画作中的商品价值

也远高于画作本身的艺术价值和在艺术史中的价值。

　　关于凡·高的画，除了我们上文所说的，还有更具讽刺意味的故事。凡·高生前的画非但卖不出去，大家甚至都看不上眼，比如那位帮助凡·高接耳朵的医生，他就不愿意接受凡·高的画。当时凡·高为了感谢这位医生给他治疗，给这位医生免费画了一幅肖像画。后来这位医生拿凡·高的这幅画来垫他们家的鸡棚。当然这幅画最终被艺术品收藏家买走了，不知道这个医生泉下有知会不会后悔。但我猜想他是不会后悔的，因为当时凡·高的画作就是不被人喜欢。

　　可是讽刺的事来了，在凡·高去世之后，这些画不仅卖得好，甚至还有人不遗余力地偷它们。如果说《蒙娜丽莎》是这个世界上运气最好的画作，那凡·高的画作可能就是这个世界上运气最不好的画作——他的画经常丢。如今有记录的材料表明，凡·高的艺术作品一共丢失过 37 幅。其中的原因恐怕不只在于安保不力，或者受欢迎程度不够，还在于产能很不一样——这才是更深层的原因。凡·高留世的作品高达 2000 多幅，而达·芬奇留世的作品只有不到 20 幅，剩下的都是手稿。二人的作品被盗的概率的差距就相当于用枪射击一只大象和一只蚂蚁的区别，显然大象更容易被射中。也就是说，凡·高留存在世的 2000 幅画作更容易成为盗窃者的目标。

　　离我们最近的一次凡·高画作失窃案发生在 2020 年 3 月 30 日，在荷兰。

#1

一件"普通"的盗窃案

2020年3月30日凌晨,窃贼潜入荷兰的辛格拉伦博物馆(Singer Laren Museum),他们毫无顾忌地击碎了博物馆的防盗门,将凡·高在1884年创作的一幅作品《纽南的牧师花园》(*The Parsonage Garden at Nuenen in Spring*, 图2.2)大摇大摆地偷走了。当时这幅画正在荷兰巡回展览,是荷兰北部格罗宁根博物馆(Groninger Museum)永久收藏品中的一幅。得知它被盗后,该博物馆馆长杨·鲁道夫·德·罗姆(Jan Rudolph de Lorm)在新闻发布会上强烈谴责了这一事件,他愤慨地表示:"我感到震惊和难以置信,甚至愤怒。"

这件事对格罗宁根博物馆的影响很坏,因为画作的丢失是一个巨大的损失;而它对辛格拉伦博物馆来讲更是糟糕,因为窃贼直接挑战了博物馆的安保系统。这件事也让媒体和观众义愤填膺,他们纷纷表示了对这幅画的同情和对窃贼的谴责。不过,凡·高的画丢失从来不是什么新鲜事,而且丢失的方式也千奇百怪。

图 2.2 《纽南的牧师花园》

文森特·威廉姆·凡·高
25cm x 57 cm
嵌板纸面油画
绘于 1884 年 5 月
曾藏于荷兰格罗宁根博物馆

这家博物馆在疫情期间一直对公众关闭，这就给了这些盗贼可乘之机。据说盗窃案发生在当天凌晨 3 时 15 分，当时博物馆的警报已经响起，但是等警察来到博物馆的时候，盗贼早就离开了。警察在现场发现了一扇破碎的玻璃门，可见劫匪多么猖狂，他们堂而皇之地破门而入，完全"不讲武德"，毫无技术含量地盗走了这幅画作。几个小时之后，该区域的警察局宣布，凡·高的《纽南的牧师花园》被窃贼盗走了。

不知道是这几位劫匪故意的，还是冥冥之中的巧合，3 月 30 日这天恰好是凡·高的生日。要是凡·高知道在他生日这天自己的画被偷了，不知道他是该高兴还是该悲伤呢？毕竟在他活着的时候，别说被偷，他的画连送都送不出去。

凡·高画作的这次失窃同样也引起了全世界的关注，无数的媒体对其进行了报道。此外，还突然冒出了很多艺术品解读大师对这幅画的内涵进行解析。要知道，这幅画在丢失之前，从来没有人关注过它，更没有人知道它是如何被借到现在的博物馆展览的。别说它的价值，就连价格估计都没什么人给它估价。毕竟凡·高一生画了 2000 多幅画，我们现在要认全这些画估计都费劲，更别说了解它们背后的故事以及创作初衷了。偷盗这个行为，竟让凡·高的某一幅画可以从几千幅画中脱颖而出。然而，这并不是一个特殊的事件。

其实凡·高的画丢失的还有许多，从 1975 年开始，凡·高的作品就丢过 20 多幅。这些丢失的绘画作品又是因什么样的契机、在什么样的情况下被偷的呢？这就是接下来我们要讨论的话题。

#2

藏都藏不住的绘画

凡·高出名后，他的画作就备受关注，不仅被资本家关注，同样也被那些不法分子关注。当然凡·高自己不知道这些故事，毕竟他出名是在他去世之后。1975年2月17日，当时米兰的一个画廊里正在展览印象派的艺术品。展览盛况空前，文森特·凡·高、保罗·高更（Paul Gauguin）、保罗·塞尚（Paul Cézanne）、皮埃尔 - 奥古斯特·雷诺阿（Pierre-Auguste Renoir）、让·巴蒂斯特·卡米耶·科罗（Jean Baptiste Camille Corot）等艺术家的作品都在这次展览中亮相。这是一场关于印象派的视觉盛宴。

这次展览受到了很广泛的关注，随之而来的就是比平时更严格的安保措施。但即使在如此严格的安保措施下，盗窃案还是发生了。展览开幕当天晚上罪犯从1楼潜入博物馆，在警卫没有察觉的情况下登上了3楼。他们到展厅后，拿出刀把当时能看到的一些艺术品切割下来，将画框扔在一边，其中就包括一幅凡·高的水彩画。不过这次我们比较幸运——同年的4月6号，这些艺术品就在一间无人居住的公寓中被发现了，地点就在米兰。很可能当时窃贼还没有找

到买家，无法出手这些艺术品。所以这些艺术品被收回时情况都还比较好，没有遭到损坏。

这些艺术品被找回之后，报纸为这些艺术品估价约 500 万美元。当时的印象派作品还不像今天价格这么高，商业炒作的情况还没有今天这么严重。

凡·高的这幅画在当年的 4 月 6 日被就找回来了，失窃没多久就破案了，这事儿看起来似乎很幸运，但真正不幸的事在后边。在这些艺术品被追回一个多月之后的 1975 年 5 月 15 日，小偷在该博物馆进行了第 2 次作案，而且利用的是相同的警卫盲区——他们用同样的手法再次偷取了该博物馆的画作藏品！当时的报纸讽刺该博物馆，说第 1 次盗窃完全是第 2 次盗窃的一次彩排。

第 2 次盗窃案比第 1 次盗窃案还要严重，小偷一共偷走了 38 件作品（第 1 次偷走 28 件），这其中就含有刚被找回来的那幅凡·高的水彩画（图 2.3）！它居然又丢了，也不知道这偷东西的人怎么就这么热爱凡·高。

再次遭受打击的博物馆，这次更是加大了调查力度。在高强度的侦查之下，小偷比上次更快被抓——刚 1 个月。1975 年 6 月 17 日，警察得到消息后，在一次例行的交通检查中，在一辆带有新西兰牌照的奔驰车里发现了一些第 2 次失窃的作品。这些小偷中有一名南斯拉夫人，他当时还被检查出身上携带的是造假的旅行证件。在调查中，警方发现这些人可能不只是盗窃艺术品和从事跟艺术品相关的非法交易，他们很有可能还涉嫌谋杀、毒品交易以及卖淫等犯罪活动，而且其背后明显有组织在操控。最后，经过国际刑警组织、意大利警方和当时"联邦德国"（简称西德）警方的联合调查，在 1975 年 11 月 2 号这一天，这一盗窃案暂时宣告结案。

在当时丢失的 38 件艺术品中，一共追回了 26 件。"联邦德国"抓捕嫌疑人 3 名。这 26 幅画中，有 15 幅画是在一个意大利富商家中查获的。这件事证明艺术品黑色交易的链条已经非常完整，这些画作在第 2 次被盗后已有一部分被销赃出售。

艺术的终结者

图 2.3 《布列塔尼的妇女》(*Breton Women*)

文森特·威廉姆·凡·高
47.5cm x 62cm
布面油画
绘于 1888 年
现藏于米兰现代美术馆

#3

偷了白偷，拿不出来还得当祖宗供着

在丢失的所有凡·高绘画作品当中，除了上文提到的那幅被偷了两回的作品之外，还有一幅画的故事也特别有意思。但这并不是因为它被偷了很多回，而是因为它被偷后受到"更高礼遇"。

2002年12月7日，位于荷兰阿姆斯特丹的凡·高博物馆正举办凡·高的作品展，该展览同时展出了凡·高的200幅画作和近500幅素描。盗窃就发生在这天7:00—8:00，当时博物馆还没有开放展览。一个名叫奥克塔夫·达勒姆（Octave Durham）的小偷闯进了博物馆，偷走了凡·高的画。

这名小偷用一个15英尺（约4.57米）长的梯子爬上了博物馆的二楼，在建筑物背面的一个窗户上开了个小洞（图2.4），随后他从这个小洞钻进博物馆，然后轻松实施了盗窃行为。当时现场的情况很奇怪，距离那个小洞更近的地方还有凡·高其他的画作，他仿佛对这些画作并未产生任何兴趣，而是直接走到了他随后偷走的那两幅画（图2.5，图2.6）面前，取下它们后便按他进入博物馆的路线大摇大摆地走了。这个人在贼圈非常有名，外号叫"猴子"，由此可见

他灵活的身法。

当时，警方看到了闭路电视里的影视录像后，便初步锁定了犯罪嫌疑人。在 2003 年 2 月 17 日—2004 年 5 月 7 日，警方监听到了嫌疑人 11 次可疑的通话记录，最后确定他是为了经济利益把这两幅画偷走的。

图 2.4　窃贼在博物馆二楼窗户上开的小洞[①]

其实当时这个"猴子"在偷画的时候就已经触发了博物馆的安全系统，但可惜的是，当时的安保措施和安全系统还未发展到直接自主关闭整个博物馆的地步，以至于警方到现场的时间足够让这个身法超群的"猴子"逃脱。此后，在盗窃案发生 8 年后的 2010 年，警方确认了相关的证据，抓获了这名外号叫"猴子"的小偷，并判处他 4 年半有期徒刑。"猴子"还有一个同伙，他被判处了 4 年有期徒刑。此外，他们每人都得向凡·高博物馆赔付 35 万欧元的高额经济损失。以上就是这幅画丢失和其窃贼被抓的详细记录，但这些还不是这个盗窃案最有意思的地方，最有意思的是这两幅画是怎么被找到的。

2016 年 1 月，在这幅画丢失了约 13 年后，意大利警方逮捕了几名涉嫌长期海外赌博洗钱及国际毒品贩售的罪犯。在稽查相关赃物时，在他们曾经住的一个豪宅中，就在厨房旁边的一个走廊里，警方发现了这两幅画。这两幅画当时竟然被非常随意地扔在一边。警察一看，心想"这两幅画怎么那么像凡·高画

[①]　来源：凡·高博物馆，https://www.vangoghmuseum.nl/en/stories/theyre-home-again#8，访问日期：2021 年 6 月。

图 2.6 《集会从纽南的教堂解散》(*Congregation Leaving the Reformed Church in Nuenen*)

文森特·威廉姆·凡·高
41.5cm x 32.0cm
布面油画
绘于 1884 年 10 月
现藏于荷兰阿姆斯特丹凡·高博物馆

的啊",当即联系了之前在调查这两幅画被盗案件的警察。相关国际刑警一查,喜出望外:这不就是 14 年前丢失的那两幅凡·高的作品吗?这回可算找到了!随后,警察把这两幅画送回了荷兰。

荷兰的艺术史工作者仔细地检查了这两幅画,发现这两幅画保存得非常完整。也就是说,无论是偷它的人,还是购买它的人,都对这两幅画呵护有加,甚至可能比展览这幅画的人还要更重视这两幅画。而且它们这十几年来从未暴露在公众的视野下,这就减少了很多损耗。这是非常有意思的事,一幅作品丢了以后竟然还能得到更多的保护——凡·高可能还真是艺术史上的一个特例!

#4

为什么凡·高的画总被丢

凡·高的名字如雷贯耳,他是现在大众都很熟知的艺术家,但是他出名的主要原因可能还真不是他的艺术造诣。如果非要把他的知名程度和艺术造诣量化,我们可以拿他跟达·芬奇做个对比。

(1)产量:达·芬奇一生留下的画作能传到现在的不过十几幅,剩下的都是手稿;但凡·高就不一样了,凡·高这辈子留在这个世界上能交易的绘画就有近 2000 幅之多。

（2）学习时间：达·芬奇从小学习绘画，但凡·高就不一样了，凡·高27岁才开始正式画画。

（3）绘画时间：达·芬奇画了60多年画才画不到20幅；凡·高27岁开始画画，37岁就死了，用10年的时间画了近2000幅画，可以说基本上每两天一幅。

那大家可以想想，一幅油画的绘制所需要的流程和时间应该是多长？如果一天画一幅，凡·高的画怎么可能有很高的质量呢？你可能会说：凡·高可能发明了新的绘画方式、绘画技巧呀。这就是另一个话题了。物以稀为贵，凡·高的绘画本不应该有现在的价格，那具体是什么原因让他的作品卖得这么贵呢？这和艺术品市场、艺术品炒作都有关系。如果我们把凡·高绘画的盗窃、售卖、价格都联系起来，也许就可以找到凡·高的画总是丢的原因。

前文已说，一共有37件凡·高的艺术品被偷过。在这些案件中，目标明确、只偷凡·高的艺术品的，就有15起，其中有3件作品被偷了两次。而且很有意思的是，这些画并没有在被偷之后就消失于世，它们基本都被找回来了。而且这些画作保存得都很完整，只有几幅画被轻微损坏了。更有意思的是，每当凡·高的画丢了不久，这些作品就总会涨价。而且如果一幅画作被偷之后又被找回来了，那这幅作品的价值就会变得比被偷之前的还要高，无论是它本身的价值还是它保险的价值。另外，这些被偷的作品往往还有一种共性，那就是丢之前并没有人知道这幅画长什么样，只有在它丢了之后，人们才知道它的样子。

从上面我们总结的几起盗窃案件来看，整个艺术品黑市其实是一个完整的链条：有人去偷、有人去卖、有人去买、有人去销赃、有人去洗钱，甚至还有专业人士对画进行保护、修复和鉴定。而且购买这些画的往往都是那些国际上的大罪犯、大毒枭等，比如上一篇提到的那两幅画的盗窃案，就有当时世界上最大的毒枭参与其中。警方甚至在征集线索举报信息中提示，跟这些犯罪打交道

是非常危险的。这就更令人费解了,这些画放在这些暴徒的手中竟然被保护得更好又是为什么呢?这很有可能是因为凡·高的作品在黑市上是一种通用货币。当然了,这些都只是猜想,我们只能通过凡·高绘画失窃案的蛛丝马迹去揣测。

下面我总结了一些丢失的凡·高作品,从这些作品当中能发现一些好玩的事情,比如盗窃他作品的人都偏爱哪种画,以及这些画作最后是怎么被找回来的。比如1990年,凡·高被窃的一幅作品在一年之后竟出现在了比利时的一个银行保险箱中。一个"赃物"竟能流进银行保险箱,这背后必然有着惊天隐情。凡·高的画作到底是以什么样的形式出现在这个世界上,它们究竟是否符合我们现在给它们界定的价格和价值,我想真正的答案要是让凡·高知道了,他只怕也会被惊得瞠目结舌。

本章附录:凡·高被窃作品一览

《情人:诗人花园 IV》(*Lovers: The Poet's Garden*,图 2.7)于 1937 年被盗,这幅画仅在 1888 年通过文森特·凡·高写给他兄弟西奥的一封信和一张黑白照片为艺术界所知。1937—1938 年,这幅画与其他 3 幅凡·高的画作一起从柏林国家美术馆被收购,很可能这个买主是想和其他人一起将其货币化。

这件艺术品很可能是布面油画,是在写给西奥的信的同一年完成的。将这幅画和凡·高的书信一起阅读,会得到

图 2.7 《情人:诗人花园 IV》

难以忘怀的体会。① 这件作品自 1937 年起就已下落不明，至今没有找回过。

1975 年 2 月 17 日，凡·高的水彩画《布列塔尼的妇女》（图 2.3）是从意大利米兰现代艺术画廊被盗的 28 件艺术品之一。这幅画于 1975 年 4 月 6 日在米兰以化名登记的公寓中被寻回。一个多月后，它再次被盗。

1975 年 5 月 15 日，《布列塔尼的妇女》与其他 37 件印象派和后印象派艺术作品一起从意大利米兰的现代艺术画廊被盗。这次后续被盗的作品包括许多先前在 2 月 17 日那次被盗的。凡·高的作品于 1975 年 11 月 2 日在当时的西德与其他 10 件被盗艺术品一起在现代艺术画廊第二次失窃案侦破后被追回。

1977 年 6 月 4 日，凡·高于 1887 年创作的《罂粟花》（Vase with Poppies，图 2.8），又名《花瓶与鲜花》（Vase with Flowers）在开罗的穆罕默德·马哈茂德·哈利勒博物馆被盗，被找回后又在 2010 年再次被盗，至今仍然下落不明。

1988 年 5 月 20 日，位于荷兰阿姆斯特丹市立博物馆，凡·高的名画《康乃馨花瓶》（Vase with Carnations，1886 年创作，图 2.9），与 1874 年由约翰·巴托尔·琼康（Johan Barthold Jongkind）创

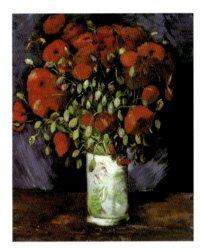

图 2.8 《罂粟花》

图 2.9 《康乃馨花瓶》

① 详见《倾听梵高》，中译出版社 2021 年 3 月出版。——编者注

图 2.10 《吃土豆的人》

图 2.11 《四朵剪下的向日葵》

图 2.12 《织布机》

作的《亚当·比劳大师在讷韦尔的房子》(*La maison du maître Adam Billaud à Nevers*)，以及塞尚画于 1890 年的《瓶和桃子》(*Bouteilles Pêches*) 被盗。几周后，这 3 件艺术品都被完好无损地收回。

1988 年 12 月 12 日，3 幅价值约 1.13 亿欧元的凡·高画作在阿姆斯特丹以东约 60 英里（约 96.56 千米）的库勒-穆勒（Kröller-Müller）博物馆被盗。这 3 幅画分别是：1885 年完成的 3 幅名为《吃土豆的人》(*The Potato Eaters*) 的素描中的第二幅（图 2.10）、《四朵剪下的向日葵》(*Four Cut Sunflowers*，也称《8 月至 9 月的过渡向日葵》，图 2.11），以及《织布机》(*The Loom*，图 2.12，1884 年），后来都被找回，但都受到了不同程度的损坏。

1990 年 6 月 28 日，3 幅凡·高早期画作《耕地的农民》(*Peasant Wowen of Arable Land*)《坐着的农妇》(*Peasant Woman Seated*) 和《根内普的磨坊水车》(*Water Mill at Gennep*，图 2.13），在荷兰登博什的诺德布拉班茨（Het Noordbrabants）博物馆被盗。《耕地的农夫》于 1991 年在比利时的一个银行保险箱中

被发现，另外两幅画于 1994 年通过与第三方谈判找回。

1991 年 4 月 14 日，20 幅凡·高画作在阿姆斯特丹的文森特·凡·高博物馆被盗，其中包括《花瓶里的 15 朵向日葵》(*Sunflowers*，图 2.14)、《鸢尾花》(*Irises*，图 2.15)、《麦田群鸦》(*Wheat Field with Crows*，图 2.16) 等名作。这 20 幅画都在 24 小时内被找回，其中有 3 幅遭到严重损坏。1991 年 7 月，包括一名博物馆警卫和博物馆保安公司的一名前雇员在内的 4 名肇事者被捕。

1998 年 5 月 19 日，罗马著名的国立现代艺术美术馆（Galleria Nazionale d'Arte Moderna）在关门前不久被 3 名手持枪械的人抢劫。犯罪分子拿走了凡·高的《阿莱城的姑娘》(*L'Arlesienne*，又名《吉努夫人》，图 2.17)。1998 年 7 月 5 日，8 名犯罪嫌疑人被逮捕，被盗走的画作悉数回归。

1999 年 5 月 13—15 日，凡·高的画作《柳树》(*The Willow*，图 2.18) 在荷兰登博什被盗。2006 年，这幅画在一次卧底刺杀行动后被追回，两名嫌疑人被捕。

2002 年 12 月 7 日，两名小偷使用梯子闯入凡·高博物馆，并带走了两幅画作《斯赫弗宁的海景》和《集会从纽南的教堂解散》。在找回的过程中，意大利执法部门对那不勒斯卡莫拉的一个分裂组织经营的毒品贩运团伙成员进行了闪电战。

图 2.13 《根内普的磨坊水车》

图 2.14 《花瓶里的 15 朵向日葵》

图 2.15 《鸢尾花》

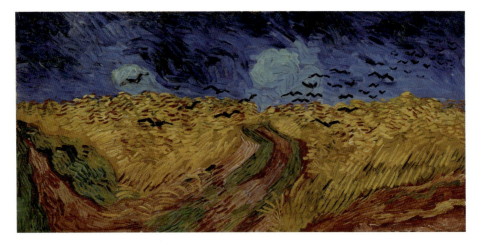

图 2.16 《麦田群鸦》

图 2.17 《阿莱城的姑娘》

图 2.18 《柳树》

图 2.19 《巴黎防御工事与房屋》

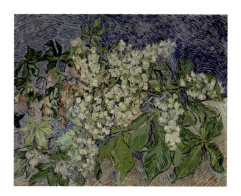
图 2.20 《盛开的栗树枝》

2003 年 4 月 26 日,凡·高的《巴黎防御工事与房屋》(*Fortifications of Paris with Houses*,图 2.19)、毕加索的《贫穷》和高更的《大溪地风景》3 幅画作从曼彻斯特大学的惠特沃斯美术馆被带走。第二天,人们在曼彻斯特惠特沃思公园的公共厕所后面发现了这些艺术品。

2008 年 2 月 10 日,4 幅画在枪口下从瑞士 EG 博努勒(EG Bührle)基金会经营的苏黎世私人画廊中被盗。这些画作是凡·高的《盛开的栗树枝》(*Blossoming Chestnut Branches*,图 2.20)、保罗·塞尚的《穿红背心的男孩》、克劳德·莫奈的《维特伊附近的罂粟花》和埃德加·德加的《莱皮克伯爵和他的女儿们》。凡·高和莫奈的画作于 2008 年 2 月 18 日被追回,德加的画作于 2012 年 4 月被追回,塞尚的画作则于 2012 年 4 月 12 日被追回。

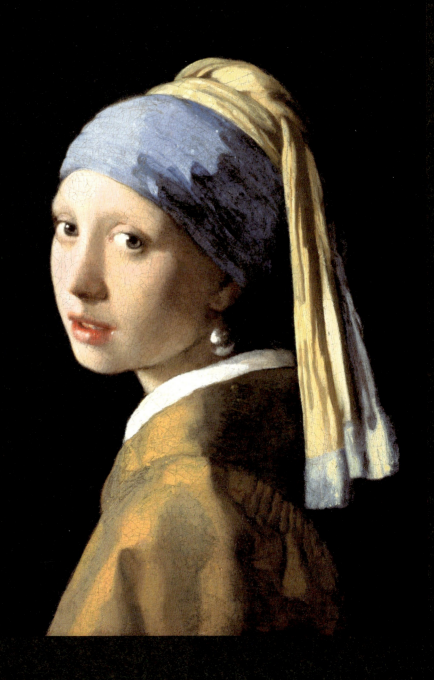

维米尔：
"罗宾汉"也偷画？

第 3 章

图3.1 《戴珍珠耳环的少女》（*Het meisje met de parel*）

约翰内斯·维米尔（Johannes Vermeer）
44.5 × 39cm
布面油画
绘于1665年
现藏于荷兰海牙莫瑞泰斯皇家美术馆

除了凡·高经常得到窃贼们的青睐之外，还有一位画家也特别受窃贼的喜爱。这位画家在艺术史上也同样有着非常重要的地位，而且他还经常被认错。著名的《戴珍珠耳环的少女》（图 3.1）的就是他的作品，这名艺术家就是约翰内斯·维米尔（Johannes Vermeer）。

#1

人怕出名猪怕壮，名画怕被贼盯上

如前所述，所有丢过的艺术品往往都是被人重视的艺术品。如果是一名普通的窃贼作案，他可能根本辨别不了哪幅画更有价值，所以他们只会偷那些很有名的画。毕竟，你没有办法期待一个没有受过艺术鉴赏训练或了解过艺术史的人能准确判断艺术品的价值，对吧？

在这个世界上还有一类艺术品窃贼，他们是真正懂画的艺术品大盗，对艺术品的了解显然要高于其他普通盗贼。所以，他们压根儿看不上普通的画作，他们甚至会盯上一些并不为普通大众关注却在艺术史和艺术界拥有相当崇高地位的作品。

从目前已有的案例来看，普通窃贼对艺术品的盗窃行为往往会给艺术品带来更大的伤害，因为普通窃贼往往没办法对作品进行完善的保护。因此，即使被偷的作品被找回来往往也已受到巨大的损害。比如我们接下来要聊的这幅维米尔的画——《情书》（图3.2）。

在这幅画中，维米尔向观众展示了一个非常私密的场景。我们说这个场景

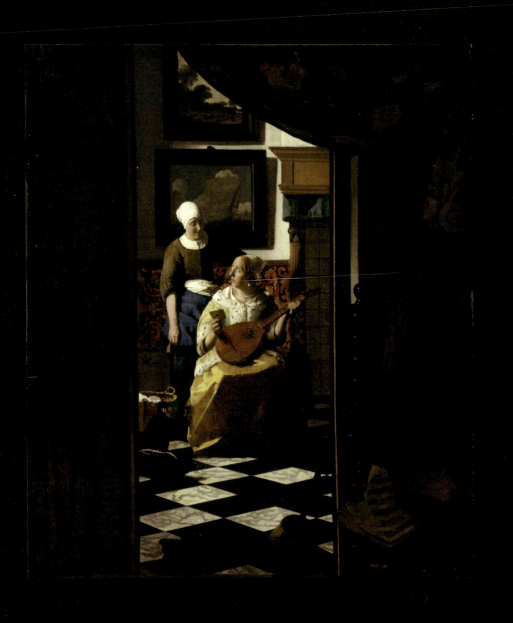

图 3.2 《情书》(*The love letter*)

约翰内斯·维米尔
44cm × 38.5cm
布面油画
绘于 1669 年
现藏于荷兰阿姆斯特丹国立美术馆

"私密",并不是通过我们的直观感受,而是通过这幅作品的画面上方的挂毯来判断的。也就是说,很有可能画里的人物所在之地是挂毯"后"的屋子。这就证明画中人物所在的位置是这户人家的内屋,而挂毯"前"的屋子可能是这家的前厅。既然用一个看起来比较厚重的挂毯隔开,那就说明这个内屋是比较私密的,不希望被客人轻易瞧见。因此我们判断,这幅画是非常"私密"的一幅画。目前还有一种说法,说这个场景其实是从镜子中反射出来的,他画的这个框很有可能就是镜子框,但是这种说法并不被学术界认可。

当时采用这种画法的人并不多,维米尔可能属于独一份。在这幅画中,观众可以看到建筑里外两个层次的关系。在那个时期(17世纪后半叶)的绘画中,更为常见的主题还是对在同一个屋子中人物关系的表现,而不是这幅画所呈现的建筑层次的关系。这也是这幅画比较特殊的地方。

如图3.3所示,这幅画里的女主角怀抱着一个乐器,仿佛正在演奏着什么,但突然女仆进来递给她一封信,一封看起来像是情书的信,打断了她的演奏。我们判断女主角手中的信是情书并不是因为我们看到了这封信里的内容,而是因为这幅画的名字——《情书》。此外,从图中女子背后的风景画来判断,这封信很有可能是她的丈夫从远方给她寄来的,这是当时绘画的一种常用象征手法。当然了,有些学者对这封信还有另一种解释:这名女子一只手里拿着一封信,另一只手里拿着名叫"鲁特琴"的"西方琵琶"——在那个时期这两个东西往往分别象征着爱情和肉体,因此她手里拿的是一封《情书》。这可能是画家埋在画里的一个梗。

同时,非常值得关注的是画中两人头部上方挂着的两幅画。在这两幅画中,下边的这幅画(图3.4)画的是波涛汹涌的大海。于是就有人判断,这可能象征着写信和收信的人的心情,他们可能正在进行一场"波涛汹涌"的恋爱。上边那幅画描绘的是一条通往远方的沙石路边的风景(图3.5),这就让观者猜测:

图 3.3 《情书》局部(一)

图 3.4 《情书》局部(二)

图 3.5 《情书》局部(三)

给这个女子写信的那位男性,很有可能在离她很远的地方。

维米尔留下的文字材料非常少,以上的这些判断都是基于艺术史学家的猜测,比如英国当代著名艺术史论家、古典主义者、翻译家帕特里克·德·莱恩克(Patrick De Rynck)于 2004 年出版的《如何读懂一幅画:古典大师课》(*How to Read a Painting: Lessons from the Old Masters*)中的结论。此外,同一个时期其他形式的文献材料也能对我们解读画作提供不少帮助。对于这幅画,比如有一对情侣在信里写了"我拿着象征爱情的鲁特琴等待你的归来",那我们就大概能判断鲁特琴在那个时期象征着爱情。画家把鲁特琴画到画里,也就可以证明这幅画与爱情相关,这是一种图像内容判断的方法。

前文探讨过,一幅画的生命到底是从画家创作这幅作品的时候开始,还是在画家完成作品的那一刻才开始,针对这个问题不同身份的人可能有不同的定论。对于这幅画的作者维米尔来说,这幅画的生命是他从下笔的那一刻开始

的，但我们这本书讨论的，是他完成作品之后才发生的故事。也就是说，对我们这些观赏者来说，一幅画的生命，是从这幅作品画完的那一刻开始。

这幅画画完没多久就被保存在立陶宛君主的收藏室里，看来，甫一诞生，这幅画就受到了非常大的关注。那这幅画为什么又丢了呢？而丢了以后，这幅画接下来又有怎样的命运呢？

#2

我就是"侠盗罗宾汉"

1971年9月23日晚，当时正在比利时布鲁塞尔美术馆展览的这幅《情书》被偷走了。这幅画一直是比利时的国家财产，当时是从比利时国立博物馆借来展览的。那天晚上，一个名叫马里奥·皮埃尔·罗伊曼斯（Mario Pierre Roymans）的小偷偷偷从配电箱里跑出来（他竟然在里面躲了整整一天），目标直指这幅画。小偷罗伊曼斯把这幅画从墙上取下来后试图从窗户逃跑，但是失败了，因为装裱后的这幅画太大，有44厘米高，38.5厘米宽，没办法穿过那个小窗户。于是他用随身携带的一把小刀，把画从画框中裁了下来（图3.6）。之后他把这幅画折叠几次塞到衣服兜里，从窗口跑出了博物馆。

这名21岁的小伙子当时是一个酒店的清洁工，他偷了这幅画后，先跑到了

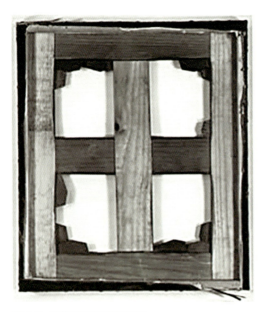

图 3.6 被裁切掉画作的空画框

他的工作地点,把这幅画偷偷藏在酒店的房间里。然而没过多长时间,他就觉得这样做太危险了,于是又把它拿出来埋在了离酒店不远的森林里。而好巧不巧的是,当天夜里开始下雨,于是他又把画取了出来,放在了他的床铺下。到此为止,这幅画已经经历了几次转移,毫无疑问受到了一些损耗。

这幅作品并没有像凡·高的作品那样被艺术大盗卖到黑市中,让它变成黑市的"流通货币"。有意思的是,这幅画丢了之后,博物馆方并没有声张,只是把这幅画的丢失当作一起普通的物品丢失案件,报警后低调处理,并没有通知媒体。这幅画的丢失完全没有像《蒙娜丽莎》的失窃那样大张旗鼓地见于报端,让全欧洲的人都疯狂陷入对这幅画的失窃案侦查讨论之中。但是博物馆方虽然没有声张,偷画的这名小伙却自己把这件事给宣扬出去了。

当年 10 月 3 日晚上,一个自诩"侠盗罗宾汉"、名叫"吉尔·凡·林堡"[①](Tijl Van Limburg)的人联系了布鲁塞尔的一家报纸的一名记者。他对记者说:"我们可以在黎明前在布鲁塞尔旁边的松林中会面,我知道维米尔《情书》这幅画的去向。"记者一听——这是大新闻啊!于是当晚就兴冲冲地到达了指定地

① 这个化名起得也非常有意思。比利时常用语言为德语、法语和荷兰语。"Von"在德语中用来提示紧随其后的贵族头衔。在荷兰语中因为拿破仑为方便给当时的人们登记造册的缘故,要求居民在名后加上来自哪里,于是就有了"Van",代表"××家的""住在××地的",也就是英语里的"From",这个名字翻译过来就是"从林堡(省/家)来的吉尔"。——编者注

点,坐在车里等着这位神秘的"侠盗罗宾汉"。不多时,一个不高不矮、身材瘦削的年轻人戴着口罩站在记者面前。

随后,"侠盗罗宾汉"把记者带上他的车,吩咐记者戴上眼罩,不让记者知道他们将去往何处。就这样,记者蒙着眼被这位"侠盗罗宾汉"带着,穿过夜幕中的雾气,大半个小时后,到达一座小教堂。下车后,"侠盗罗宾汉"让记者等了一刻钟,随后拿着一个白布包出现在车前。打开这个白布包,记者发现里面正是丢失的那幅《情书》。"侠盗罗宾汉"把这幅画放在车灯前,让站在一边的记者打开照相机,为这幅画拍摄10余张照片,并拍下他和这幅画的合照,以证明他确实偷了这幅画。整个操作完成后,他再次把记者的眼睛蒙上,开车将记者送回原来的地点。据记者表示,在回去的路上,"侠盗罗宾汉"已经放松很多,他们畅所欲言。从谈话中记者得知,这位"侠盗罗宾汉"热爱艺术,并且打算用10年的时间来保护这幅画,但他知道自己做不到。这时记者也问出了那个最让我们关注的问题:"你为什么要偷这幅画?"这位"侠盗罗宾汉"给出了一个非常让人震惊的答案。这也是我们接下来要聊的话题——他偷这幅画的目的。

#3

看似崇高的盗窃动机

"侠盗罗宾汉"把记者送到他们见面的地方时对记者说道,"如果你们要写关于我和这幅画的文章,那我要告诉你,只要能满足我 3 个要求,我就可以归还这幅画作。其实罗伊曼斯偷盗这幅画的真实目的是想通过记者之口告诉政府他的诉求,而且详细地表达这场盗窃案根本就不是为了他的个人利益。

当时他向记者提出了 3 个要求:第一,要求政府向在东巴基斯坦遭受极度饥荒的孟加拉国难民提供 2 亿比利时法郎的援助;第二,丢失画作的国立博物馆要组织一场活动,主题为"在荷兰筹资以对抗世界饥荒";第三,布鲁塞尔美术馆应该在比利时举办同样的活动。最后,罗伊曼斯还给了一个 3 个要求得到满足的截止日期——10 月 6 日。而这个截止日期距离他和记者的谈话发生的时间只有不到 72 小时。

当我们知道了他盗窃的目的之后,站在他的角度仔细一想,甚至会觉得他还真的有点像罗宾汉:他完全不是为了一己私利,不是为了钱;他是要拿这幅画当"人质",去帮助当时正在遭受饥荒的孟加拉国难民。注意,到此时为止,警

方还并不知道他的身份。

第二天早晨，这条新闻（图3.7）随着这天的报纸出现在大家眼前。当时的比利时警方看到这条报道后都气疯了，立刻联系了布鲁塞尔的这家报纸，质问他们：为什么在与"侠盗罗宾汉"见面的时候没有联系警方，警察竟然还需要通过报纸才能知道消息。警察带走了当时采访"侠盗罗宾汉"的记者，并且没收了当时拍摄的所有照片。这下可好了，警方连报纸方一起得罪了，这也为后面的故事埋下了祸患。

图 3.7　报道《情人》被偷窃的新闻

在当时比利时国立博物馆馆长的帮助下，警察们确认这些照片里的画作就是那幅珍贵的《情书》，但警方接下来的"操作"却跟我们想的完全不一样。警方联合馆长发表了一份公开声明：这份声明上说，报纸里的照片不足以证明这幅画是原画而不是复制品。也就是说，他们说这个"侠盗罗宾汉"是骗子。连傻子都能猜测到这是警察的攻心计，没想到，这位"侠盗罗宾汉"却恰恰中了招。在接下来的日子里，年轻的罗伊曼斯越来越焦虑，时常给报纸和广播电台打电话，告诉他们"我是'侠盗罗宾汉'，我手里真的有这幅画"。但也正因为如此，他落入了警方的圈套。

其实在这时，这幅画的丢失和"侠盗罗宾汉"的行为已经受到了公众的关注。在大众媒体的争相报道下，这位"侠盗罗宾汉"竟然获得了荷兰人民的欢迎，比利时人民对他也非常喜爱。这在艺术史上是难得一见的一幕：在一幅画

失窃的时候，这个窃贼竟然成了公众的英雄。甚至当时有一些人民发布请愿书，收集了很多签字，督促当局撤销对这位"罗宾汉"的逮捕令。与此同时，还有更多的人开始自发组织游行、倡议，他们希望政府支持来自东巴基斯坦的难民，同情之心如浪潮般席卷全国。

此时，大家已经知道这个"侠盗罗宾汉"的真名叫罗伊曼斯，他们把罗伊曼斯干的这件事儿和当时的口号用涂鸦的方式粉刷在桥梁和墙壁上。这件无辜的艺术品竟然成了一个政治事件的导火线，让比利时政府陷入了政治危机。当时比利时国家博物馆馆长表示，希望人们不要被窃贼这样的不法方式蒙蔽，还说这些失窃的宣传很可能是黑市那些犯罪大佬进行宣传并且抬高赃物价格的手段，所以事情可能并没有那么单纯。

然而，我们站在今天的视角再回头来看这件事情，会发现当时比利时博物馆馆长的判断完全是错误的，这件事情就是非常单纯，这位"侠盗罗宾汉"就是想利用这样的公众关注来帮助当时的难民。

就在"罗宾汉"给政府下达的最后期限，"侠盗罗宾汉"在一个加油站打电话给比利时报纸，加油站的老板娘无意间听到了他的电话。老板娘一听，心想哎哟这不就是报纸上那位著名的"侠盗罗宾汉"吗？然后在"侠盗罗宾汉"驾驶着摩托车离开时，她就报了警。没过多久警察赶到了这个地方，在路上设卡抓获了这位"侠盗罗宾汉"。当时，"侠盗罗宾汉"看到警察后惊慌失措，立刻跳下摩托车，企图奔跑逃脱警方的追捕。他飞快地穿过一片田地，跑到了一个农场，最后他躲在牛棚里的稻草堆下。警察很容易就发现了他的踪迹并且逮捕了他，"侠盗罗宾汉"的故事到这里也就告一段落。

警察把"侠盗罗宾汉"（图3.8）带到了他工作的地方，在那里他拿出了这幅画。据说，"侠盗罗宾汉"老板的儿子对他的评价非常高，说他是一个整洁、礼貌且优秀的员工，他的确对东巴基斯坦充满热情，每当工作间隙休息时，他总

会开始探讨孟加拉国难民的惨状与困境。但是谁也没有想到，他竟然能用这样的方式来支持当时的难民。

最后，"侠盗罗宾汉"在当年的12月20日接到审判通知，并于一个月后的1月12日获得公开判决。布鲁塞尔法院判处这位叫罗伊曼斯的青年赔偿罚款，并且处以两年监禁。但他只被关押了6个月就放出来了，因为当时舆论的压力确实比较大。这位叫罗伊曼斯的小

图 3.8 "罗宾汉"马里奥·皮埃尔·罗伊曼斯

伙子在人民的心中也确实成了一个"侠盗罗宾汉"。他出狱后结婚生子，生活看似幸福美满。但据说他患有抑郁症，后来媳妇也与他离婚，自此之后他便住在他的车里。直到1978年，他在一条公路上被发现，此时的他已经重病不堪倒在车里。10天之后，1979年的1月5日，他与世长辞，这位"侠盗罗宾汉"只活到了29岁。

这位"侠盗罗宾汉"看似做了一些正义的事情，但是盗窃终归是盗窃。在这场盗窃发生的时候，罗伊曼斯的父亲已经去世了，他的母亲住在西班牙。据说，当时罗伊曼斯便已经患有非常严重的精神问题，他除了偷了维米尔的这幅《情书》之外，在另一封书信中也透露过他想偷法国巴黎卢浮宫里的那幅《蒙娜丽莎》。具体为什么没偷呢？原因可能也很简单，1911年《蒙娜丽莎》的丢失案让《蒙娜丽莎》的安保系统与这幅《情书》的完全不一样，估计他就是想偷也偷不着。罗伊曼斯效仿罗宾汉的故事，也随着他的去世彻底画上了句号。

#4

我知道你很急,但是你先别急

在罗伊曼斯被抓获之后,警察就在他居住的公寓里找到了被偷的画,但是这幅画在几经辗转,被他又是掩埋又是藏在床底下之后已经损毁很严重。一幅画作,尤其是一幅已经在这个世界上存在了近300年的画作,是经不起这样的折腾的。

这幅画在被送到比利时国家博物馆后,当即就向媒体展示了一次,然后工作人员就开始对它进行修复。但因为它实在是被折腾得不堪入目,很多地方的画漆都已经掉落,所以比利时国家博物馆甚至专门成立了一个国际委员会,来监督它的修复工作。在修复了一年后,这幅画才看上去似乎恢复了原本的模样。

1973年12月28日到次年1月7日,比利时国家博物馆的230号房间重新展览了这幅画,同时在作品的旁边还展示了约30张修复过程的照片(图3.9,图3.10),让观赏者明白一幅画作在修复前和修复后有多大的差别。这也就能证明,一幅画在损毁之后很多地方是无法弥补的。

一幅画作被盗窃之后,可能会成为流通的货币,也有可能成为爱国主义的

象征。但是这位"罗宾汉"竟把这幅画当成了"人质",用来要挟当地政府去关注那些世界上穷苦的人。可能维米尔自己也没有想到,他的画作竟然有如此大的价值,可以拯救一部分人类。但盗窃就是盗窃,真实的世界中从来没有"侠盗",无论这一盗有多"侠",不论公众是否赞同你的做法,也不论你的初衷是不是为了劫富济贫。并且无论你是"侠盗罗宾汉"还是什么"盗圣再世",你必须得为你做出的事情付出代价。

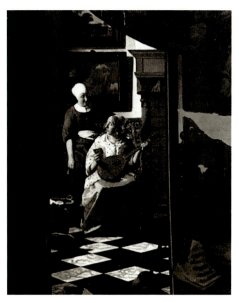

图 3.9 被损毁的《情书》照片

从结果上来看,这件事情除了对绘画作品造成损坏之外,没有起到其他任何作用,更别说积极作用了。公众的舆论让人们关注到了东巴基斯坦的孟加拉人,但是他们并没有因此就得到实质性的帮助,政府也不会因为这样的威胁就去做出一个重大的国际关系判断和外交决策。公众,甚至政府,更关注的还是这幅画本身。"侠盗

图 3.10 工作人员向人们展示《情书》的修复过程(摄于 1972 年 2 月 2 日)

罗宾汉"的行为既没有给东巴基斯坦的孟加拉人带来任何好处,也没有给他自身带来任何好处,更没有给比利时和荷兰的人民带来任何好处。而且不但没有带来好处,他甚至还损坏了这幅画作,差点儿让这幅画作永远无法修复。

总的来讲,"侠盗"并没有那么好当,"罗宾汉"也只会存在于传说中。没事不要拿人类文明开玩笑。

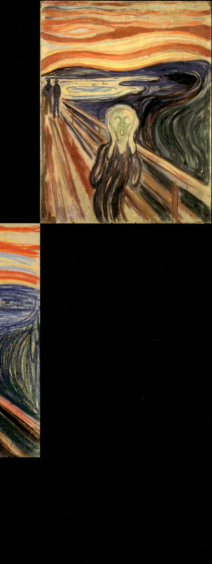
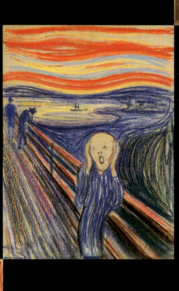
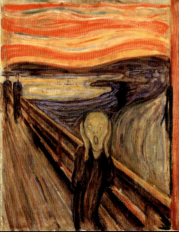

你骄傲了,
不是蒙克还不要了!

第

4

章

图 4.1 《呐喊》(*The Scream*)

爱德华·蒙克(Edvard Munch)
91cm × 73.5cm
多种材质
绘于 1893 年
现藏于挪威国家艺术馆

如果我们现在翻看手机各大软件自带的表情包，会发现那个黄脸小人儿表情包中和艺术最相关的一个就是那个抱着脸的表示恐怖的小人儿脸。这个表情正常人类是做不出来的，它从来没在人类的脸上出现过。这个表情来自爱德华·蒙克的一幅画——《呐喊》。值得一提的是，蒙克画的《呐喊》可不只一幅，他画了好几个版本的《呐喊》，还分别使用不同材质作画。我们目前能确认出自蒙克手笔的是 5 幅，如果牵强一点算的话，其实有 6 幅。这 6 幅画分别被存放在世界上好几个不同的博物馆，画作展览次数最多的地点在挪威——蒙克是挪威人。

这件艺术作品如此为人们所爱，同样也如此为犯罪分子所爱。蒙克的这幅画，从它诞生的那天起，一直到今天一直"过得"不太平，这幅画背后的故事要比我们前面讲的那几幅的还有趣。《呐喊》不止被偷、被抢，窃贼还用偷走它的这个行为羞辱当时的博物馆。接下来，就让我们聊一聊名画《呐喊》背后的故事。

#1

好家伙，偷走名画还"开嘲讽"

 1994年2月12日傍晚，当全世界的人都将目光聚焦在冬季奥林匹克运动会（简称冬奥会）的开幕式上时，两名歹徒悄悄闯入位于奥斯陆的挪威国家博物馆，他们的目标就是蒙克的画。

 从后面的调查材料（图4.2）来看，这两名男子仅用50秒就爬上了梯子，然后沿着挪威国家博物馆的后墙攀爬，砸碎了博物馆后墙的一扇窗户，就这样偷偷潜入了挪威国家博物馆。随后，这两名男子迅速用钳子夹断了固定《呐喊》这幅画的两根线，然后带着画作逃跑了。整个盗窃过程被当时博物馆的一个摄像头录了下来。

 第2天早晨，当地时间6:30，博物馆的一名保安通知了警察，此时距离案件发生已经"很久"了。也就是说，这幅画竟然没有配备自动报警系统。警方随后就赶到了现场，查看录像后发现两名歹徒跳上一辆奔驰汽车后逃跑了，这证明除了这两名闯入博物馆的歹徒外，他们还有其他共犯。

 当时的人们都猜测，这幅画的被窃应该和当天的冬奥会开幕有关，当时这幅画

图 4.2 博物馆监控录像画面①

正作为挪威文化节的亮点展出。

这一年冬奥会的举办地在利勒哈默尔（Lillehammer），那是挪威重要的商业和旅游城市。这个城市虽然不大，却极富文化传统。2020年，整个城市仅有常住人口 2.8 万人，这跟我们一个普通乡镇人口规模差不多，但迄今为止这个城市已经举办了一次冬奥会和一次冬季青年奥林匹克运动会，甚至是我们在 2020 年北京冬奥会上的强力竞争对手。

当时，蒙克的这幅《呐喊》被认为是冬奥会最大的文化展出项目，名画被盗，当年的挪威政府被窃贼"'啪啪'打脸"。当时的舆论甚嚣尘上，猜测是挪威政府自己制造了这次盗窃，以使得他们的冬奥会获取更多关注。

随后的调查当中还产生了更奇怪的事情。当时有人怀疑这幅画的丢失是博物馆或政府的骗保行为。而在后来的调查中发现，这幅画根本就没有被投保！这在当时是一件不可想象的事情，一幅如此重要的画作，它的拥有者是挪威最具权威的文化机构——挪威国家博物馆，而他们竟然没有给这幅画投保！这意味着这幅画丢失了之后，它不涉及任何财富相关信息，也不牵扯到任何人的利益。所以这是一件非常单纯的盗窃案。

接下来更有意思的事来了，警察在调查过程当中发现，这几个窃贼除了偷走画外，还留了一张纸条，上面写着"谢谢你有这么差的安保系统。"——这劫匪太猖狂了，这太讽刺了。所以当地政府痛定思痛，直接邀请其他国家的知名探

① 来源："I was there theft of munchs the scream in 1994", BBC News, accessed February 20, 2021.https://www.bbc.co.uk/programmes/articles/1g9TQgT8mV8Lbx2rpHH7rXb/i-was-there-theft-of-munchs-the-scream-in-1994.

员，比如苏格兰场（英国警察局）来帮助他们破获这起案件。

根据英国广播公司（British Broadcasting Corporation，简称BBC）的报道，一个激进的挪威反堕胎组织声称对此次盗窃案负责。但当警察让他们归还画作的时候，他们什么也给不出来。后来查了半天，发现这个组织就是为了获得一点儿存在感，和这次盗窃没半毛钱关系。英国警察心想：你这不添乱吗？挪威人也是真的有意思。

没多久，挪威国家博物馆就在同年3月收到了这幅画的赎金要求。据说，对方要求博物馆给他们70万英镑（约600万人民币），他们就将这幅画归还。最终，挪威国家博物馆拒绝付款，并表示"这幅画我们不要了！你拿去！"但是挪威政府不乐意了：国家不能这样被"打脸"啊，蒙克的《呐喊》大小也是个国宝。

于是1994年5月，挪威和英国警方在奥斯陆郊外的海边小镇联合进行了一次卧底刺探。说是卧底刺探，其实也就是几个便衣警察偷偷进入旧货市场（也就是黑市），去看看有没有什么线索。万万没想到的是，他们突然发现这幅画就在那儿；除了这幅《呐喊》之外，他们还发现了蒙克其他的画作，但这些画作中有真有假。当时英国的警方非常厉害，一眼就辨别出黑市上的那幅《呐喊》就是丢的那幅。它保存得相当完整，基本没有受到伤害。于是警察立刻逮捕了售卖这幅画的人。警方本来以为这幅画是赃物，还得通过卖家步步顺藤摸瓜才能抓到偷画的人，但是让他们万万没想到的是，这几个卖画的人就是偷画的人，窃贼还没有来得及将这幅画出手。1996年1月，这4个人（包括2名入室盗窃罪犯和2名帮他们放风、开车的罪犯）同时被抓获并判刑。

和之前我们讲过的那些罪犯一样，这些窃贼没被关多长时间就被释放了。我们现在还能见到这几位窃贼的资料，其中一个叫帕瓦尔·英格尔（Paal Enger）的人，出狱后竟然变成了一个合法的艺术品卖家，专门从事买卖艺术品的工作，

而且他还在 2001 年拍卖会上买到了一幅蒙克的真画——这回是合法买到的。看来这个窃贼也确实和蒙克有着某种奇妙的缘分。整体看来，这起盗窃案并没有造成实质性的损失，还让苏格兰场在此次调查中收获了相当一部分知名度。

#2

这个团伙很膨胀

但是蒙克的画过于出名，肯定不只有这一次劫难。

2004 年 8 月 22 日，这是个美好的周日。当时很多人都趁着假日，在博物馆欣赏艺术作品。就在这时，两个蒙面大盗突然闯进挪威国家博物馆。

对，没错，又是这个博物馆。

上次被偷还被窃贼羞辱的，就是这个博物馆。这次两名蒙面大盗干脆不偷偷摸摸了，直接持枪冲到博物馆里，直奔两幅名作而去。其中一幅就是蒙克的《呐喊》（怎么这么倒霉？又是它！），另一幅画也是蒙克的，叫《麦当娜》（*Madonna*，图 4.3）。

据一个博物馆的工作人员告诉 BBC 的记者，其中一名匪徒一边拿枪威胁着工作人员，一边命令另一名匪徒去开车。他们开了一个小型的黑色轿车。然后一个人打开车门，另一个人抱着画，把画放在车的后备厢里，扬长而去。（图

图 4.3 《麦当娜》(*Madonna*) 其中一幅

爱德华·蒙克
90cm x 68.5cm
布面油画
绘于 1894 年
五幅《麦当娜》现分别藏于挪威五个不同的博物馆中

图4.4 逃亡途中的两名匪徒①

4.4）可笑的是这次这个画面又被拍下来了，而且是被附近一个拿着相机的游客给拍下来的。于是警方立刻就掌握了这辆车辆的信息，开始了抓捕。

这次和之前不一样，之前我们介绍的都是窃贼，趁着没有人的时候偷偷潜入博物馆偷走画作。这次可是在众目睽睽之下举着画拿着枪走的，所以他们的外貌特征、个人信息很快就被警方掌握了。而且据说当时这两名劫匪从博物馆拿走这两幅画的时候，博物馆里挤满了人，俩人出来都挺费劲的。毕竟他们就是想抢东西，没打算伤人，所以也没有造成人员伤亡。

2005年的4月8号，距离抢劫案发生不到一年的时间，挪威警方就逮捕了其中一名与抢劫相关的嫌疑人。但是很可惜，画作已经被卖出，挪威警方并不知道这两幅画作的下落。当时社会一直有传言说这些画作已经被销毁了，这些强盗就是为了证明自己的存在感犯下了罪行。2005年6月1号，奥斯陆市政府悬赏200万挪威克朗抓捕另一名嫌疑人，并且承诺给提供画作下落的人一定的奖励。

虽然画没找着，但是被抓的这俩人该判还是得判。从抢劫挪威国家博物馆到将画作销赃，所有跟这个画作被抢的相关人员全部都被判刑。3人分别被判了4年到8年不等，还有几个人因协助销赃累计赔了好几亿克朗，相当于大几

① *BBC News*, August 22, 2004, accessed February 20, 2021.

百万欧元。蒙克博物馆也同时进行了全面检修，其实就是重新安装安保系统和设施。这个项目导致博物馆关闭了 10 个月，但亡羊补牢，为时已晚。

幸运的是，在 2006 年 8 月 31 日，挪威警方突然向全世界宣布，他们已经追回了《呐喊》和《麦当娜》这两幅画。但是他们直到 2021 年也没有披露追回的详细情况。据传闻，这些画被追回时所呈现的被保护的情况是高于警察们的预期的。此前，人们都以为这两幅画被烧毁了或者被损坏了，但是这两幅画似乎保存得还比较完好。当时的奥斯陆警察局局长就在新闻发布会上表示，这两幅画的损失比你们担心的要小得多。当然了，他们也是企图用这种说法给警方再找回一点面子。可当时的民众已经不相信他们了。估计群众心想，"我们都帮你们拍下那俩人搬画时候的样子了，你们竟然花了两年时间才找回这幅画。那博物馆的安检都升级好久了，画却还没找回来。"群众的不买账，让挪威警方再次蒙羞。不过这回他们没有借助苏格兰场的帮助，完全是通过自己的努力破获的这起案件。

虽然这幅画并没有遭受严重的损失，但是它毕竟是被抢走的，多多少少还是会受到些磕碰，即便没有磕碰，也可能会受潮，毕竟劫匪并不能提供博物馆那样完善的保护。

据当时博物馆的馆长说，这两幅画除了都有一点受潮外，《麦当娜》画作的右侧有几处撕裂，以及画中主角的手臂上还多了两个洞。虽然这些都已经算是非常微小的损坏，但是修复工作依然不能掉以轻心。

不到两个月，2006 年 9 月 27 日，这两幅画就再次公开展览（图 4.5）。经此一役，这两幅画可算是出了名。当时一下就来了 5000 多名观众，大家都想看看这两幅受损的画作。其实这两幅画没受损的时候长什么样，这些观众中大部分人估计也并不清楚，但是大家就是为了凑热闹嘛，无可厚非。

这两幅画被展出没几天，就又被博物馆收回去了，等完全修复好已经是

图 4.5　重新展出的《呐喊》与《麦当娜》①

2008 年 5 月份了。这回,奥斯陆的蒙克博物馆干脆举办了一个名为"《呐喊》与《麦当娜》的回归"的主题展览,将这两幅画一并做了展出。其实在修复画作时,工作人员发现《呐喊》有一些地方已无法修复,但画作的完整性并没受影响,毕竟博物馆的文物经历这样的"取出动作"后一般都会受到这样的损伤。

这件事情发生后,2008 年,一家日本的石油公司向该博物馆捐赠了 400 万克朗,用以保护和研究《呐喊》和《麦当娜》这两幅画。似乎,日本人都比挪威人着急,他们这一举动好像在向挪威人吐槽:那意思就好比说你们这安保措施也太差了,干脆我们给你们出钱,把这些人类的瑰宝好好保护,别再给弄丢了!这又是偷又是抢,来来回回好几次的,哪幅画受得了啊!

值得一提的是,在这次案件的背后其实还有一个故事,当时的挪威警方除了抓到这两幅画作的劫匪外,竟然顺藤摸瓜,在西班牙抓到了一个犯罪团伙的头目。也就是说,在这起案件的背后,可能还牵扯了一个非常庞大的黑社会组织。

这个黑社会组织除了抢画外可能也抢银行。当时这两幅画作被偷了之后,黑白两道都在找这两幅画,所以导致这两幅画很难出手。在这个事件的调查过程中,警察甚至跟某些歹徒发生了正面交火。据说在 13 名全副武装的歹徒面前,

① 来源:"Sikkerheten rundt «Skrik» er betydelig etter tyveriet", Oslo National Museum, September 30, 2006, accessed February 20, 2021.

一名警察在枪林弹雨中丧生，而且他们就这样大摇大摆地带走了5600万克朗。这仅仅是这个组织犯下的罪行之一。这个西班牙犯罪团伙的头目，就是策划这起艺术品抢劫案的元凶。

头目被抓肯定不会那么顺利。跟电视剧里演的一样，"风浪大"的时候自然会有小弟出来背锅，头目自己什么事儿也不会有。但是这个头目自己可能也没想到，他居然栽在这两幅画上。这个头目的名字叫托斯卡，虽然他一直保持沉默，但由于这两幅画可以明确给他定罪，所以最后法官给他判了19年的徒刑。估计蒙克自己也不会想到他的画竟然还能帮助警方奇袭犯罪团伙头目。

#3

如果有什么经验，那就是博物馆的安保措施

如果我们可以从丢失和被抢劫的这几幅蒙克的画的故事中学到一些什么，那就是，博物馆的安保措施极其重要。我们国家的安保措施逻辑简单、程序严格，这很大程度上依赖于我们国家的高安全度，很少会出现安保问题。但对于欧洲、南北美洲等地区的一些国家来讲，持有武器是非常正常的事。这就导致在那些国家，艺术品盗窃、抢劫频频发生，而且他们的安保措施跟我们的安保措施完全是两种逻辑。

现在我们可能很难想象有一个人跑到故宫博物院或者国家博物馆去损坏一件艺术品，因为大家往往既没有这样的坏心思，也无法将必备工具带进去。但是对于某些彪悍的欧洲人、美洲人来说，他们博物馆的安保措施完全是小儿科，甚至在本文介绍的《呐喊》被盗这个事件发生前，整个欧洲的博物馆可能都没有安检。

仔细想想，我们现在要是想进一趟中国的国家博物馆，从出地铁开始，要经过几层安检，包括被检查是否携带明火或管制器具。对于当时的欧洲（甚至现在的欧洲）来说，安检的概念都不是非常明确，所以普通人要想破坏艺术品那可是太容易了。在 2004 年，这件《呐喊》被抢劫之后，奥斯陆博物馆和蒙克博物馆对安检有了一些重视，在博物馆前装了机场等级的安全措施，如金属安检、X 光扫描等一系列检查措施。

当时蒙克博物馆的馆长就说："我们博物馆拥有 1100 幅蒙克的画作，除此之外还有 1.8 万幅版画或手稿。这个体量是非常大的，谁要是真的想不开去毁坏这个博物馆，那损失可就太大了。"但是他也同时表示他们整个博物馆没有一个重点，没有一幅画可以和《蒙娜丽莎》等相提并论。这就很有意思，他这话似乎暗含对这次丢失表达的满意——这样的失窃和抢劫事件能让他的博物馆更被重视，也让他的博物馆有了真正的重点、一个地位类似《蒙娜丽莎》的画——《呐喊》。

该博物馆之前的安保措施能差到什么地步呢？1994 年《呐喊》丢失的时候，劫匪留了一个纸条羞辱它，感谢它的安保措施这么差。在 1994 年后的第 10 年，它的安保措施一如既往，与 10 年前一样的差：大庭广众之下，两名劫匪大摇大摆地走进博物馆，抢了两幅画，又大摇大摆地走出去。这放在中国，简直是天方夜谭。

这次抢劫案发生后，该博物馆才对安保措施进行修缮。经历了 10 个月的闭

馆修缮之后，当时博物馆馆长冈纳尔·索伦森（Gunnar Soerensen）竟然表示，我们的安保措施是现在世界上最严密的。

那可不得是最严密的吗？抢劫案都发生在你们那儿了，还不弄成最严密的，说得过去吗？所谓一朝被蛇咬，十年怕井绳。然而更搞笑的事情在于他们为此专门做了一个开幕仪式。开幕当天是周五，由于安保措施过于严格，观众入场花费了过长时间，甚至有600余名观众根本无法进入博物馆。欧洲人办事儿有时候也真是让人匪夷所思。最后，这家博物馆在第二天正式向公众开放时降低了当时的安保权限——不然谁也进不来。

博物馆是一个让大家观赏文物和艺术品的地方，每一个博物馆都有义务做好安保措施。我们把人类的瑰宝放到博物馆里，第一是因为在博物馆专业人员可以进行研究工作，只有这样，我们才能看到更多的文物信息；第二是因为全人类的信任，大家相信博物馆是能将这些艺术品"照顾好"的机构，让我们的后代也能看到这些艺术品。如果一个博物馆没有能力去保护这些人类的瑰宝，那么艺术品市场必定会再度混乱。

这也是为什么蒙克的画被偷又被抢所造成的影响极其恶劣。这件事如此受到关注，很多细节也都让人觉得匪夷所思，让人真就像蒙克画里的小人儿一样，哭笑不得。

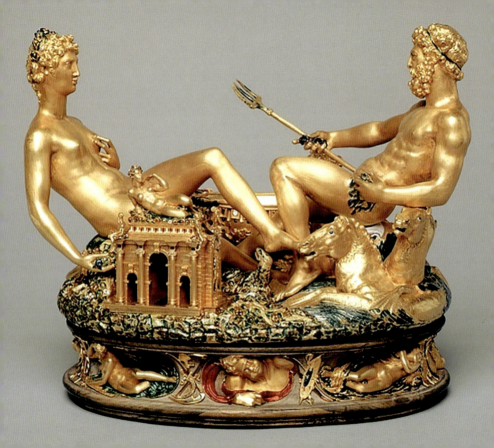

最危险的盗窃
——黄金艺术品

第 5 章

图 5.1 《盐盅》(Saliera)

本韦努托·切利尼(Benvenuto Cellini)
26cm × 33cm
黄金、珐琅、象牙与乌木
1542 年完成
现藏于奥地利维也纳艺术史博物馆

前文已经介绍了很多被偷过的画作了。为什么这些窃贼就非常喜欢偷画呢？原因其实也很简单，第一，画作在艺术品中占比较大，盗窃的整体目标比较大；第二，画作的知名度比较高，偷了之后有利于盗贼在窃贼界的名声，他在贼圈里也显得比较有文化；第三，绘画作品相对其他艺术品来讲比较方便携带，我们现在看到艺术品盗窃案中有 80% 的绘画作品都被从画框上裁切下来，而沉重的画框被留在了现场。这就是盗窃画作的"优势"：把画切下来叠一叠揣兜里就带走了，如此方便还不容易被发现。

但是想偷一尊雕塑那就费事了。米开朗琪罗的雕塑都是大理石做的，一个两三米高，怎么偷啊？别说人了，车拉都费劲，很难偷走。所以绘画作品就成了窃贼们的第一选择，艺术品黑市上绘画作品也是最好出手和变现的赃物。

除了绘画作品之外，还有没有其他品类的艺术品也容易被偷呢？也是有的，尤其是纯金打造的艺术品，非常容易被偷。原因并不是它们更好出手，而是因为金子的价格高昂，这样的艺术品被偷走后很容易被直接融化成金子，最终以纯金的形式出售。这对艺术品的损坏是不可估量也是无法弥补的，所以往往纯金艺术品的安保措施的级别也会更高。但哪怕安保措施的级别再高，还是会有类似的盗窃案件发生，比如我们接下来要聊的这件艺术作品，它曾经就命悬一线。

#1

我们用不到的餐具

如果我们现在到一个比较高级的欧式餐厅吃饭，就会发现他们餐具比中国人要复杂得多：哪个杯子喝哪个酒，哪个勺子吃什么饭，哪个叉子吃什么菜，哪个刀子割什么肉，都各有各的讲究，不像咱们，一双筷子解决所有问题。虽然在喝酒这事儿上东西方都差不多，喝什么酒就得用相应的杯子，咱们也有讲究，但是针对吃饭的家伙什儿来讲，他们确实要比我们复杂得多。

除此之外，对于不习惯吃西餐的我们来说，自己手上正拿着的餐具都手忙脚乱地整不明白，桌上的其他餐具就更难注意到了。咱们的饭桌上无非也就是碗、筷子、勺子、盘子、汤锅，讲究点儿的还会先进行摆盘，那是为了好看。但是欧洲人吃饭的讲究那可多了去了，如果能穿越回文艺复兴晚期，我们可以看到很多好玩的东西出现在餐桌上，比如这件叫作《盐盅》（图5.1）的艺术品。

在整个艺术品市场上，如今我们已经很少能见到具有实用价值的年代较远的工艺品了。这件《盐盅》就是典型。

这件作品的工艺极其细腻。从整体上看它由两个人物主体构成，在这两个人旁边有一个敞口的容器，这个容器就是用来放盐的。西方人的饮食习惯跟咱们不太一样，我们往往习惯在做饭的时候就加入食盐，西方人当时习惯拿着完整的食料蘸着盐吃，或者在食材已经烹饪完毕后再撒上食盐。这个传统保持了很久，英国的炸鱼薯条和夹克土豆也是这种吃法。所以可以想象一下，在吃饭的时候有一件如此精美的艺术品摆在餐桌上，这吃饭的人心情得有多好。

这两个人占据了整个雕塑的大部分面积（图 5.2）。那么这件艺术品中的两个人又是谁呢？看上去这两个人是一男一女，他们的双腿互相交叉，证明他俩的关系不一般，这也是这件作品的作者切利尼想表达的含义。这两个人分别代表了大地和海洋，女性是大地女神，男性是海神。我们判断海神艺术形象的时候，可以通过他手里的三叉戟判断。DC 漫画旗下的超级英雄角色"海王"亚瑟·库瑞（Arthur Curry）的兵器不正是三叉戟吗？电影《加勒比海盗 5：死无对证》中，那件可以分开大海的圣器也正是三叉戟。这个人物形象就源自古希腊神话中的海神（撼地者）波塞冬（Poseidon）。传说波塞冬手里就拿着一个三叉戟，可以号令大海。这两个人交织在一起就代表了我们整个地球。

除了这两个人物和放盐的容器（图 5.3），在两人的另一侧还有一个类似庙宇的建筑，这个庙宇上还有大地女神特勒斯（Tellus，希腊神话中大地女神盖亚的罗马名，象征能生产胡椒的大地）的

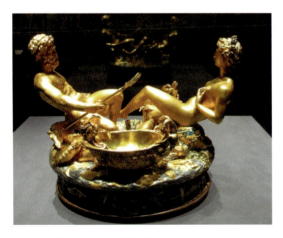

图 5.2　从另一个角度看到的《盐盅》

雕塑（图 5.4）。

这个神庙也不仅作观赏之用，还用来放胡椒末。当时，欧洲的香料非常短缺，胡椒甚至一度成了商贸硬通货。

1976 年，英国女王访问美国的时候，华尔街三一教堂向女王献上了 279 颗胡椒作为该教堂的地租。其实当时地租真的就是用胡椒支付，一年增加一颗，1976 年正好是第 279 年，所以三一教堂献上了 279 颗胡椒。时至今日，用胡椒支付地租的这种方式变成了一种礼仪和仪式，很有趣。

因此，在 16 世纪，能吃得起胡椒的家庭那准是大户人家，因为只有他们才用得起。于是像《盐盅》这样的艺术品应运而生，恰好符合当时大户人家的要求。为了满足大户人家的虚荣心，这件《盐盅》除了设计放盐的装置当然还会专门设置一个放胡椒的部件，这不仅让它更加美观更实用，还可以向来家里做客的人宣告：我们家有胡椒啊，可是超厉害的大款，你对我客气点儿。

图 5.3 《盐盅》局部之一

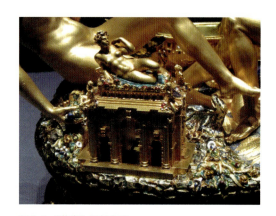

图 5.4 《盐盅》局部之二

除此之外，这件艺术品还有更多可以深究的细节，比如说大地女神的腿的弯曲程度就和当地的山陵弧度有关；再如底座的 8 个壁笼，它们有两大主题，其中 4 个图像描绘了一年四季，另外 4 个图像描绘了一天中的黎明、白天、黄昏和夜晚。这个盐盅看似不大，但从上到下全是故事。

这件雕塑只有 26 厘米高、33 厘米宽，除底座由乌木制成，上面都是金子。除此之外，它的中心部分还有一枚象牙球，这样它就可以 360 度旋转，特别实用。

如今的人，要是吃饭时面前有这样一个能佐餐能玩儿还好看，同时还能彰显你尊贵"VIP"身份的餐具，那他会吃得多开心啊。显然这件《盐盅》是我们普通家庭用不起的。我看了看自己家，厨房放盐的罐子也只是塑料材质而已，买这个塑料罐子的时候一整套还不到 30 块钱，而这个《盐盅》的保险金有 6000 万美元，这还是 2012 年的数据。

那到底什么样的家庭才能用得起这样贵重的调料工具呢？这就要说说这件作品的作者和它的第一位拥有者了。

#2

"三只手"切利尼与金匠切利尼

这件作品的作者叫本韦努托·切利尼（图 5.5），于 1500 年出生在意大利佛罗伦萨，与文艺复兴三杰出生在同一个历史时期，但是比他们岁数小一点，与他们在时空上有交集。切利尼在艺术史上被忽略了很长时间，一直到 19 世纪才被重新发现。这时大家才意识到——噢原来文艺复兴时期还有一位这么

伟大的雕塑家！然而他的才能却不局限于雕塑、金匠这些工艺艺术事业，同时他还是一个作家和音乐家。而他不仅仅多才多艺，他的人生经历比他的作品还要有趣。

从小，切利尼就对音乐表现出了非常浓厚的兴趣。他的父亲是美第奇家族的防御建筑师，其工作性质跟达·芬奇的工作差不多。防御建筑师在那个时代需要掌握很多技能，其中就包括工艺美术领域的。于是，切利尼从小就跟在父亲身边学了好多这方面的技能。学会这些技能后，年轻的切利尼就

图 5.5　切利尼本人画像

开始制作乐器，当时他制作的乐器在当地非常有名。然而不知道什么原因，在 14 岁的时候，他决定进入金匠行业，也就是成为一名金子雕刻师。具体是什么因素导致切利尼做出了这种选择，到现在也没有定论。

在后来的人生中，他经历了 1527 年的"罗马之劫"，在这场战争中，作为美第奇家族忠实的拥护者（他的父亲就是为美第奇家族服务），他自然也就成了美第奇家族整体工事中的一员，用我们现在的话说，就是"集团的一分子"。当时他拿起武器，接管了圣天使城堡火力和军事力量部分的设计建造。

不过在这个时候，他竟然监守自盗，偷了一些财宝。他之前本来就是做金匠工作的，手里如果有了这些财宝，尤其是金质的财宝，他就可以有更大的发挥空间。不过这也让他的名声变得不是很好。后来，他因为偷窃宝石而被抓

捕过一次。后世说他是被冤枉的，但无论如何，切利尼被关押在了圣天使城堡两年之久。在关押过程中，他还尝试越狱，不过越狱的时候被抓回来了。他当时狡辩说自己可能会被图谋不轨的人加害，所以要逃跑。最后在当时的主教伊波利托·德·埃斯特（Ippolito d'Este）的保举下他才获释。

现在你可能会惊呼，《盐盅》的作者切利尼自己居然就是一名窃贼！虽然他没承认自己偷东西，但我们根据历史记录基本就能确定，当时的盗窃案就是他干的，他被抓可是一点儿都不冤枉。

历史总是有奇妙的巧合，切利尼偷了别人的东西，他这件最著名的作品《盐盅》竟然也被偷了。这桩盗窃案的案件过程可谓是相当曲折离奇，完全可以当作一部小说来读。

#3

反派死于"话多"

2003年5月11号，维也纳艺术史博物馆里发生了一起盗窃案。

当时这个博物馆正在施工，整个墙壁外面布着一层脚手架。于是这个小偷就顺着脚手架，很轻易就爬到了艺术史博物馆的窗前，接着他就砸坏窗户进入了博物馆。整个盗窃案发生的时间不超过46秒，盗窃者的手法极其娴熟，但即

使这样，博物馆的安保警报系统依然被触发。本来警察都已经接到报警了，却被当时的安保人员认定为误报，因为他们并没有发现可疑的人员进入该场所，而且由于博物馆外面的环境确实比较混乱，杂物较多，人们也很难注意到人影。于是这件盗窃案就这样不知不觉地发生了。第二天早晨，博物馆的一名清洁工人看到这件艺术品所在的柜子空了，赶紧通知相关人员，博物馆这才发现原来昨天晚上是真的丢东西了。

博物馆方当时非常紧张，这件艺术品与其他的艺术品不同，它的丢失造成的损失可能比其他艺术品丢失所造成的损失更大。这是为什么呢？这就与制作它的材料相关。

警察到达现场后，发现在展览这件《盐盅》的同一间展览室里还有很多其他艺术品，而相对于这件《盐盅》，这些艺术品其实更容易被携带。比如当时展览室里就有一件拉斐尔的画作，无论是从艺术品的价值还是从携带方便的角度上来看，那件拉斐尔的画作都更容易被盗窃者青睐。但盗窃者偏偏偷了这件《盐盅》，于是当时的警方有两个判断：第一种可能，盗窃者就是冲着《盐盅》来的，他的目的就是把《盐盅》偷走，来盗窃的人一定是个内行，他知道这件艺术品的价值；但第二种可能更加可怕，那就是盗窃者并不认识艺术品，他盗窃这件《盐盅》是因为它是金子做的，相较于拉斐尔的绘画和其他艺术品，这件作品更容易被出手，被换成现金。但盗窃者出手的方式很有可能不是将《盐盅》整体出手，而是把它熔掉以后当金子卖掉。假如第二种猜想成为事实，那今天我们这个世界就会少一件非常杰出的艺术品。这个损失将是世界的损失，而且是无法挽回的。

所以这件作品被盗的消息一经传出，就立刻引起了非常广泛的关注，全世界媒体的目光都放在了维也纳艺术史博物馆，各大报纸都刊登了这起失窃案。而且当时该博物馆还公布了天价悬赏金，假如有人能提供线索和信息，提供情

报的人将获得高额的报酬和奖励。

在悬赏金公布后，博物馆的负责人突然收到了 封勒索信，窃贼向博物馆勒索550万美金的赎金，并且要求博物馆不要声张，把钱悄悄地送给他。但是当时的媒体哪里肯放过这么大的新闻。在我们今天看来，这就是可以疯狂变现的顶流事件，谁会和钱过不去呢。所以信件的内容很快被泄露出去，媒体开始大肆报道，窃贼在看到新闻后因为受到惊吓，就彻底失踪了。

当时美国的联邦调查局（Federal Bureau of Investigation，简称FBI）将这件作品列为"被窃艺术品价值排行榜"的第5名，维也纳警方成立了专门的办公室调查这件作品的去向，同时还邀请了一位名叫恩斯特·盖格（Ernst Geiger）的警察作为首席调查员。看来，当时警方的压力非常大。

但即便如此，这件艺术品也依然下落不明。当时维也纳艺术史博物馆和维也纳警方已经做好了最坏的打算，他们已经想到这件艺术品很有可能会被熔掉当作金子卖钱了。因为此时距离这件作品被盗，已经过去两年了，但其下落依然石沉大海。就在警方和博物馆濒临绝望的时候，新的转机出现了。

2006年1月20日，警方公布了当时的办案细节，据说在2005年10月27日，有人给当时的警察局写了一封信，跟警方如是表示："你想知道《盐盅》的位置吗？我有线索。而且我把《盐盅》中非常重要的一部分，放在了一个秘密的地点，你们可以去找。这个地点就在维也纳莫扎特像附近。"神秘信件中提到的"莫扎特像"距离维也纳艺术史博物馆非常近，这个写信者的行为就是对警方赤裸裸的挑衅。

但是从另一个角度看，不法分子的这一大胆举动也让整个案件有了一丝转机。好消息是那名窃贼似乎并没有把这件人类艺术史上的杰作熔掉，而是把它小心地藏了起来。这也让博物馆的工作人员长舒一口气，毕竟艺术品还没有被损坏。警察一看这情况，觉得这事儿还有余地。但是他们这么久没有侦破案件，

已经让他们的颜面荡然无存了。于是警察就开始着手调查究竟是谁给他们寄的这封信，由此展开了大规模的搜捕行动。（注意，此时的维也纳地区和两年前已经完全不一样了，街上安装有大量的监控摄像头。最终警察利用这些摄像头录制的监控画面，抓到了上面写信给警察的犯罪嫌疑人。）

但是写信挑衅之后，这位犯罪嫌疑人接下来的所作所为让人更觉得匪夷所思。就像我们经常在电影里看到的那样，"反派死于话多"。这个犯罪嫌疑人购买了一张一次性电话卡，然后给当时的某家保险公司打电话，这个保险公司就是承保《盐盅》的保险公司。他在电话中命令道，"我现在需要1200万欧元，否则我就熔掉这件艺术品，并且把它拍成视频，让全世界的人都看见。"

但他是不是真的想要这1200万欧元，我们就不得而知了。因为在此之前他就已经报警了，而在这次通话中，警察利用当地的摄像头确认了这名犯罪嫌疑人的外貌。当时警方就直接在新闻上公布了犯罪嫌疑人的照片，最后他被他周围的熟人指认，犯罪嫌疑人自己也于第二天向警方自首。

犯罪嫌疑人向警方自首的时候表示自己并没有参与盗窃，但在警方的屡次盘问之下，犯罪嫌疑人最终还是招供了。他说他确实偷了《盐盅》，而且把它藏在了一个地方，警察可以去找。最后犯罪嫌疑人把警察带到了维也纳市郊的一片树林中，这件艺术品被非常完整且精心地放在一个盒子里，埋在了地下。取出来的时候，整个作品并没有受到任何损伤，除了海神手里的那个三叉戟，被从手里拿下来用来威胁警方。

这个窃贼名叫罗伯特·芒（Robert Mang），时年47岁，是两名孩子的父亲。他为什么可以如此轻松地盗走那件《盐盅》呢？除了当时安保人员疏忽迟钝之外，他自己本来就是警报系统公司的老板，也就是说他非常清楚博物馆安保系统的弱点。据说他当天喝了点酒，想着自己既然有此技能，为什么不多挣点钱呢？然后这位老哥就跑到维也纳艺术史博物馆，犯下了这一罪行。罗

伯特先把赃物藏在了他床底下，随后又把它埋在了树林中。2006年9月，他被判处5年的有期徒刑，但在两年9个月后他就被提前释放了。

这件事情还有个更讽刺的插曲。《盐盅》在2003年5月11日这天被偷了，在2004年时，大家还不知道是罗伯特·芒偷了《盐盅》，他作为安全专家接受了维也纳一家私人广播电台"橘子"（Orange）的采访。当时他就谈到了警报器系统的问题，而且还提及了《盐盅》丢失的过程。他当时说维也纳警报系统的安全性非常差，还将丢失细节说得绘声绘色。但这个节目当时并没有引起人们的重视。

2016年1月31日，《盐盅》在维也纳艺术史博物馆再次展出。展览时间持续了20天左右，之后它就被收回去做恢复处理。同年3月14日，这件艺术品在修复之后重新回到了大家的视野，并且成为维也纳艺术史博物馆的永久展品。这次丢失也让这件作品小小地出了一次名。

差点忘了说，还有一件更神奇的事，当时有媒体猜测，犯下盗窃罪行的罗伯特·芒很有可能是切利尼的忠实追随者，觉得他这一偷盗行为很可能就是为了致敬切利尼。咱们之前介绍过，切利尼偷过教会的宝物，而且据说当年他也是先将宝物藏在了自己的床底下，随后就将之转移到了树林里。两人的行动方式一模一样。

所以这到底是这件艺术品的巧合，还是犯罪分子故意为之呢？这就不得而知了，但是由此流传下来的故事，确实又为这件作品增色不少。

#4

艺术作品的危险系数

从这个盗窃案我们能看到,这名窃贼本来就是想盗窃《盐盅》这件艺术品,他是一个很懂艺术品的人,同时也很懂安保措施。他避开了安保措施,很轻松地就把《盐盅》偷走了。

但是我们不妨设想一下,假如干这件事情的是一个不懂艺术品的窃贼,他闯入博物馆后,在他面前同时出现了三件展品,一件米开朗琪罗的大理石雕塑,一件拉斐尔的绘画,以及一件并不如前两件作品出名的纯金雕塑,这位不懂艺术品的窃贼最有可能偷哪一件呢?那显然是更容易变现的纯金雕塑。原因也很简单,窃贼更容易将这件作品变成现金。而且最可悲的是,这件作品变成现金最好的方式可能也是将它融化掉,让它重新变成单纯的贵金属。艺术品的出手是非常困难的。前面讲过,假如这件艺术品非常出名,它在黑市上的交易也一定不顺利。但是金子就不一样了,融掉之后它可以作为普通金子售卖,依然价值不菲。

所以一个纯金艺术品的危险系数其实是要高于画作和大理石雕塑的。从

这个角度看来，最安全的艺术品恐怕就是大理石雕塑。雕塑的体积越大，人们越没法盗窃。米开朗琪罗那些雕塑有的就放在室外，只要老天爷垂爱不让它们风化得那么快，那么想偷走它们就几乎不可能。当然这也不是完全不可能，在有巨大的资本或权利的情况下还是有可能发生。比如说拿破仑喜欢米开朗琪罗的雕塑，他就可以派人去意大利把米开朗琪罗的雕塑搬回法国，即使搬不回去他也可以做一些普通人无法做到的其他事情，这个我们后边会介绍。

如果说从这件艺术品失窃案里我们能得到什么宝贵的经验，那就是一件艺术品的制作材料会是它安全系数的重要影响因素之一。纵观历史，纯金打造的艺术品相较于绘画或者其他形式的艺术品，确实保存下来的比较少，盗窃者们更青睐于纯金艺术品材料本身。

我记得上学的时候老师曾经告诉过我们一个观展小技巧，"当你没有时间完整浏览一个博物馆的所有展品时，你就进去把所有玻璃框里的东西全看一遍，绝对不亏。"这些玻璃框保护的基本就是艺术史上价值连城的作品，比如《蒙娜丽莎》（它外面的玻璃框是防弹玻璃）。对于没有受过艺术熏陶的普通窃贼来说，他们更容易将偷盗目标锁定为纯金的艺术品，那纯金材质的艺术品的安全保护措施，是不是应该高于绘画类艺术品的呢？我想这应该是博物馆研究安保措施的一个重大课题。

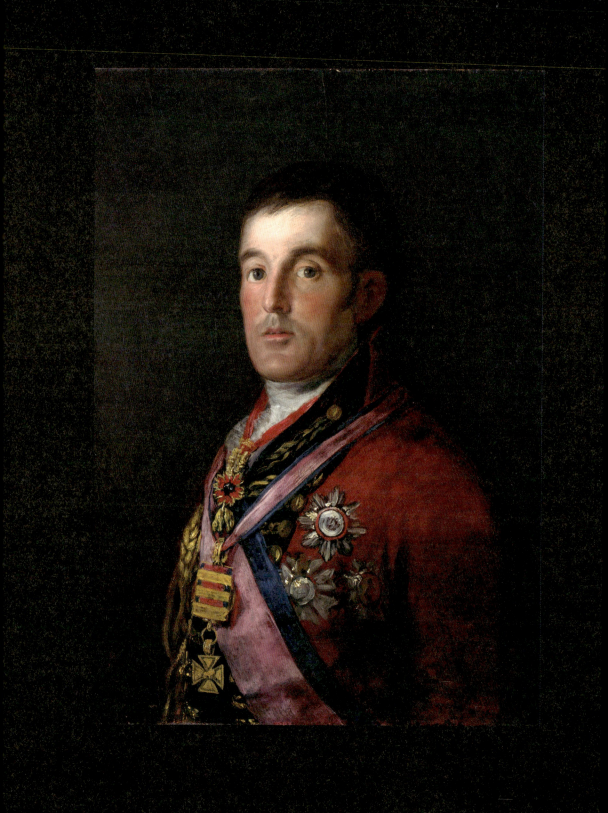

侠盗与威灵顿，007终极对决

第 6 章

图 6.1 《惠灵顿公爵肖像》(*Portrait of the Duke of Wellington*)

弗朗西斯科·戈雅（Francisco Goya）
52.4cm × 64.3cm
布面油彩
绘于 1812 年—1814 年
现藏于英国国家美术馆

每所博物馆都会对外宣扬自己的安保措施非常好。也确实应该非常好，毕竟它们掌握的是这个世界的文化瑰宝。如果连它们的安保措施都不好，窃贼进博物馆都跟进超市似的，那这个世界就更难将人类的遗产传递下去了。所以博物馆的安保工作一向是非常严格的，在这样严格的安保措施下，如果博物馆出了一点事情，那就会非常引人注目。但是百密终有一疏，对艺术品下手的这帮犯罪分子就会绞尽脑汁与博物馆展开一场又一场博弈。

在这些博弈中，总有一些案件匪夷所思，甚至有一些还被改编成了电影。这些影视作品既让博物馆提高了警惕，也让艺术品本身以另一种方式进入了公众的视野。世界上最著名的博物馆之一——英国国家美术馆竟然也发生过安保不力的事情，而这个事件衍生出来的其他故事更是让人哭笑不得。

#1

仅展示了 19 天的画作

1961年8月21日，这是一个"好日子"——名画《蒙娜丽莎》丢失50周年纪念日。这一天，位于英国伦敦的英国国家美术馆（The National Gallery）丢了一幅画，也是一幅肖像画（图6.1）。这幅肖像画里的主角是英国重要的军事、政治人物——威灵顿公爵阿瑟·韦尔斯利（Arthur Wellesley）。

1812年，著名的西班牙浪漫主义画派画家弗朗西斯科·戈雅（Francisco Goya）曾为威灵顿公爵画过一幅肖像画（就是1961年英国国家美术馆丢的这幅）。彼时西班牙正处于半岛战争（Peninsular War）（1808—1814年）中，威灵顿公爵正在萨拉曼卡战役（Battle of Salamanca）中指挥作战。在这个背景下，这张肖像画的意义就显得尤为特殊了。戈雅一共为威灵顿公爵画过3幅肖像画，这幅就是其中之一。在这张肖像画里，威灵顿公爵身穿一身红色制服并佩戴着半岛勋章。在现代艺术品鉴定技术的帮助下，我们得知这幅画在1814年做了修改，戈雅为威灵顿公爵的画像加上了金羊毛勋章和军用的金十字勋章。这证明在1812—1814年内，威灵顿公爵在战场上取得了一些非常可观的功绩。

戈雅画好后就将这幅画交付给了威灵顿公爵。其实就是威灵顿公爵雇戈雅给他画了一幅个人肖像画，性质跟咱们现在拍张艺术照留念没什么太大区别。

这幅画在西班牙一直跟随着威灵顿公爵。直到 1961 年，这幅画差点就被美国石油大亨查尔斯·莱特斯曼（Charles Wrightsman）出价 14 万英镑买走。在 1961 年 14 万英镑可不是小数字，有学者换算过，放在 2019 年相当于 313 万英镑，也就是 3000 多万人民币，这可是相当大的一笔款项。当时，商人和慈善家艾萨克·沃尔夫森（Isaac Wolfson）以其名下沃尔夫森基金会的名义出价 10 万英镑，而英国政府又增加了一笔 4 万英镑的财政拨款，希望能与莱特斯曼竞标买下这幅画，并将它放在英国国家美术馆。这场拍卖会举办得非常成功，在当时引起很大轰动。最终英国人获胜，这幅画被英国国家美术馆购入。然而，英国人费了九牛二虎之力才买回来的这幅画，仅仅展示了 19 天就被盗了，在当时可谓是举国哗然，而这个盗贼的动机也非常让人哭笑不得。

#2

我，007，申请出战

1961 年 8 月 21 日，在《蒙娜丽莎》丢失的第 50 个"纪念日"，《威灵顿公爵肖像》这幅画被偷了。当时的警察局和媒体都觉得此事不可思议，甚至认为

盗窃它的人一定专门选了这天来偷《威灵顿公爵肖像》这幅画。

后来大家知道，偷这幅画的人名叫肯普顿·邦顿（Kempton Bunton）。据他自首时的供述，原来他在逛英国国家美术馆时偷听到了警卫谈话，谈话中提到了当时国家美术馆的红外线传感器和报警器组成的电子安全系统。这个系统在每天凌晨的时候就会暂时停用，以便清洁。于是邦顿就在 1961 年 8 月 21 日清晨，撬开了国家美术馆厕所的窗户，偷偷潜入了博物馆。随后他直冲这幅画而去，将画框和画一起带走，原路返回，从窗户逃出。

到此时为止，保安一点都没有察觉。后来直到天都亮了，现场的保安才发现这幅画丢了。几个小时后，这幅画被窃的消息公开。英国警方从现场情况判断，窃贼作案手段非常专业。这也让警察一直摸不着头脑，虽然他们很努力地在追寻艺术品的下落，但是一无所获。

这场盗窃案是英国国家美术馆第一次被偷，这幅画在这个博物馆刚展览了 3 周都不到就被偷走了。盗窃案发生后该美术馆馆长就递交了辞呈，当时社会舆论的压力非常大，甚至整个英国上下都对自己国家的博物馆安保系统做了自我检讨。这也就让更多的人认为，这一定是官方的一个噱头，他们一定是在致敬《蒙娜丽莎》在卢浮宫的失窃，想通过效仿《蒙娜丽莎》的失窃案来给自己增加一些知名度。

那段时间每天都能看到英国各种博物馆都在因自己的安保系统向民众检讨。很可惜，没什么用——光靠检讨这画能回来吗？当时政府还悬赏了 5000 英镑用来奖励提供线索的人，但是实在是没有线索，谁也不知道这幅画去哪儿了。

警方和博物馆方甚至一度怀疑这幅画是不是已经离开了英国，因为这幅画本来就是西班牙的绘画。他们担心很可能又是哪个奇怪的爱国者，要把这幅画还回他的祖国，就像《蒙娜丽莎》盗窃案里的佩鲁贾一样。如果真的离开了这个国家，可能它就再也回不来了。

更好笑的是，1962年10月英国上映了一部电影叫《007之诺博士》(*Dr. No*)，这部电影里有一个镜头专门用了这幅画，就是为了讽刺英国这次盗窃案的发生。当然了，剧组当时肯定也是为了蹭热点，毕竟当时的《007之诺博士》还没有现在这么火。但由此可见，这件事情在英国受到的关注有多广泛。

无论如何，这幅画就这样消失在了大众的视野里，然而事情到这儿才刚刚开始。

#3

又一个"惊世骇俗"的侠盗

在这幅画丢失后，英国路透社就抓住这个机会讽刺当时的政府和当地的执法部门，他们甚至在报纸上大肆写文章：到底是谁偷了这幅画，是骗子、小丑还是小偷？没过多长时间，1961年8月30日，路透社接到了一封匿名信，这封匿名信用的全是大写字母，上面第一句话就写着：不要问，我有"戈雅"。信件里说了很多关于这幅画的细节，接到路透社通知的警方从而就知道他们正在与偷走这幅画的人打交道。

这封信里明明白白地写着：如果你做一些事情，我就可以归还这幅画。那么他究竟要求路透社向警方传达什么信息呢？

这个窃贼在信中声称：你们放心，这幅画我是不会把它销往海外的，我也不会损坏它，我偷这幅画就一个目的，我现在要 14 万英镑，你们不是 14 万英镑购买的这幅画吗？那你们现在就出 14 万英镑再把这幅画买回来，这些钱我也不要，我要你们把 14 万英镑捐给慈善机构。

这和之前我们讲的另一个故事非常相似。侠盗总是喜欢找一些受人关注的艺术品下手，当时这件艺术品正好符合他的要求。因为当时英国花 14 万英镑购买这幅画，这个行为让英国政府和这幅画都受到了很大的争议。

其实这幅画在被盗窃之后，有很多人声称有这幅画，并且向报社和警察局提出要求。比如在 1963 年 7 月，就有人给公开过一份写给媒体的信，信中声称自己拥有这幅画，同时扬言要烧掉它。其目的是要以这种方式换取 14 万英镑，以节省政府开支，迫使政府关注穷人的生活境况。还有在 1965 年，一份写给《每日镜报》（Daily Mirror）的信件就声称他要将这幅画私下展出，直到为慈善事业筹集到 3 万英镑为止，再把这幅画送回国家美术馆。凡此种种，不一而同，可见这幅画的丢失影响力已经非常大了。

当时负责调查国家美术馆安检的人也猜想过小偷长什么样，他表示经过他的调查，这个小偷可能身材非常苗条且身体健康。因为从现场的痕迹来看，这名窃贼的身段特别敏捷，这证明他可能曾是一名突击队员，一个无所畏惧的士兵。当然了，以上都是他们当时的猜测。

当时甚至还有一些报纸利用这件事情开赌局。他们押注这幅画究竟能不能被找到，也押注政府是不是会向窃贼支付赎金，还押注提供这幅画线索的人有没有顺利收到奖励。感觉当时全伦敦甚至全英国的人都在谈论这幅画丢失的事。

窃贼的这种"侠客"行为，让公众舆论向盗贼一边倾倒，这也使得博物馆和警方都陷入了非常尴尬的境地。因为无论在东方还是在西方故事中，侠盗一直是正面的角色，而在现实生活中，这样的情况往往百害而无一利，会使钱财、人

员精力大量损失，最重要的是有可能造成艺术品的损失。往往这些行为并不能换取任何他们希望的有力措施，无论是向慈善基金会捐钱，还是让政府去关注难民。"侠盗们"带来的唯一好处就是比正常盗贼对绘画作品的保护更好一点儿。

#4

感动自己的正义之士

1965年，盗窃案发生4年之后，一家报社收到一封匿名信，声称伯明翰新火车站的行李寄放处有这幅画的踪迹。媒体和警方立刻派人到了伯明翰新火车站去寻找这幅画。一找还真有，而且这幅画保存得非常完整，并没有什么损耗。但这件事情并不能声张，因为此事的影响实在是太大了，事实也太让警方"打脸"——竟然完全要靠盗贼的自首才能将这幅画追回，这事儿实在是不甚光彩。

但对于国家美术馆来说，这是一件好事儿，所以在1965年5月24日，英国国家美术馆突然召开新闻发布会，宣布这幅画在丢失了近4年后即将回归展出，这也得益于这幅画并没有受到损伤。接下来这个展览就顺利开展了。这个展览一开幕就引来了许多关注盗窃案的人，但又让当时的人们相信这是该美术馆进行的一场营销动作。这个猜测直到1965年7月20日才停息。

1965年7月20日，这天，一个身高1.8米左右，体重约202斤的人，身穿

灰色西装，戴着一项礼帽（图 6.2），在伦敦市中心的街区拦住了一名警察。他跟这个警察说："你好，我的名字是肯普顿·邦顿，我现在要向你自首。我自首什么呢？那幅《威灵顿公爵肖像》就是我偷的，所以麻烦你现在把我带到西区警察局。"

这警察当时一听肯定就愣在那儿了，心想：你怕不是有病吧，这事儿怎么还有人往自己身上揽呀？那得了，甭管你是不是，你先跟我走吧。

图 6.2　戴黑色礼帽的肯普顿·邦顿

就这样，邦顿被带回了警局。到了警察局之后，所有人都大吃一惊。大家都一脸疑惑地质问他，"你真的偷了这幅画吗？"邦顿说："当然啦，要不然我在这儿干什么呀。"

上面这些并不是我的主观臆测，那些真的是他的原话，而且他还随身携带了一份声明书，写了三条声明，大概内容就是在表达他为什么要来自首。

第 1 条：因为我知道有人会用这幅画的丢失要挟政府，这给一些人造成了困扰，所以要来自首。

第 2 条：我已经厌倦了这件事，我对这事没兴趣了，所以要来自首。

第 3 条：我在伦敦这个地方投降，在这个中心地段自首，就是为了羞辱你们！

在第 2 天的审讯中，邦顿就承认了自己整个盗窃的过程，还一五一十地交代了他怎么向一些报社写信，要求这些媒体去关注哪些穷人并免除这些穷人的有线电视费。注意，他这一奇特要求——免除穷人有线电视费，对于后面我们要讲的故事有着至关重要的作用。

在他的描述当中有一条非常重要，他说他的行为已经让某些不法分子对公众生活造成了扰乱，所以他要来自首。因为很多报纸上登出的勒索信并不是他写的，所以如果他把这幅画交出来，这些趁机作乱的行为就不会再有了。这么看来他还挺"盗亦有道"。

随后，当地法院便对这位邦顿先生发起了审判。审判过程中还发生了一些非常有趣的对话。当时指控方问他说："当你拿着这幅肖像画走出美术馆的时候，你是不是已经决定了日后要将它归还给美术馆。"邦顿当时的回答特有意思，他说："当然了，拿着这幅画对我没有任何好处，我总不能把它挂在我的厨房里吧。"紧接着，控方又追问道："你的妻子难道一直都不知道你把这幅画藏在家里了吗？"邦顿顺着话茬开了个玩笑："她当然不知道，如果她知道了，那就相当于全世界都知道了。"

当时审判的整个过程也是嬉笑不止，看上去就像是一场闹剧。而且在这场审判的现场，邦顿又一次详细地交代了他是如何偷走这幅画的。他在法庭上如此陈述：当时是 05:50，保安都在打瞌睡或者玩扑克，于是他就用梯子爬进去，那梯子就是附近建筑工人靠在外墙上的，他只是借用了一下。随后，邦顿还特地解释道："我之所以拿下这幅画，就是因为当地政府不允许领取养老金的人免费看电视。"

这就是我们下面要说的他最有趣的地方——盗窃动机。

肯普顿·邦顿的本职工作是一名卡车司机，1961 年时他 61 岁，刚好退休。在他退休后发生了一件让他气愤不已的事情。当时邦顿正在家里看电视，但由于没有按时缴纳有线电视费，因此他被罚款两英镑。接下来，他由于愤怒，就不肯上交处罚的两英镑。于是他就被处以更重的处罚，据说当时他还被抓到监狱关了几天。邦顿觉得电视台获取的各种素材以及图片都是免费的，凭什么要向看电视的人收费，更进一步，这位邦顿先生仔细计算了当时 BBC 的全部收入，

他觉得这笔收入简直太多了,"他们不拿去做公益就算了,竟然还向我一个退休人员收取这么高的观看费用!"于是他就故意不交这两英镑。1961年5月20日,由于7天都没有缴纳这两英镑,他被判监禁13天。从此他就恨上了BBC,所以在他归还这幅画的条件中还有这么一条:要求免去退休人员有线电视的费用。

这个邦顿大盗一直把BBC的行为跟政府挂钩,所以他也要求政府提供14万英镑给慈善基金会。

知道这一来龙去脉,是不是觉得有点哭笑不得?——他偷走了当时世界上最名贵的画作,只为了免去两英镑的有线电视费。

这件事情的结果也很有意思,邦顿大盗被判无罪,但是由于羁押期,还是被关了3个月。为什么判他无罪呢?原因特别简单,警方和检方都认为邦顿在说假话,并认定这幅画不是他偷的,还说:"你一个一米八多的大高个,同时还是个二百多斤的胖子(图6.3),肯定是不可能从那个小窗户进去的。"邦顿一听就急了,说:"你们看不起我,我一卡车司机,我有我的人格,有我的尊严,这幅画就是我偷的,你们别不信啊。"最后任凭邦顿如何向警方和法院证明这幅画是他偷的,警方和法院工作人员都只是摇头。因此3个月的羁押期限一到,他就被放出来了。

1976年,肯普顿·邦顿悄无声息地去世了,报纸上甚至连他的讣告都没有。

图6.3 手中拿着烟斗的肯普顿·邦顿(摄于1965年)

人们本以为这件事就此就告一段落了,但是这个话题竟然还没有结束,还有一次反转。1969年5月30日,一个叫约翰·邦顿(John Bunton)的人在利兹警察局被捕,当地警方指控这个28岁的青年偷车。警方本来以为他就是一个普通的偷车犯,审一审关他几天就得了,但是万万没想到,在审讯他的时候,他竟然交代他曾经偷过戈雅的《威灵顿公爵肖像》。

这可真是意外之喜。警方在抓到这名青年后,就去了这位青年父母的家中走访,目的有二:一来是要告知那位领取养老金的老人,他的儿子被抓了;二来当地警方也得要去看一看这个老人在子女被关押的条件下是否有能力赡养自己。警察到了他家一看,发现了更惊人的事——这个承认自己偷画的偷车贼,约翰·邦顿,他的父亲,就是当年自首说偷画的是自己的那位二百来斤的大胖子,肯普顿·邦顿。在阅读了儿子的陈述之后,他自己也承认,这就是真正的事实。

至此,整个案件水落石出。1961年8月的一天早晨,胖子邦顿的儿子约翰·邦顿在英国国家美术馆附近街区的一个小仓库里偷了一辆绿色的小汽车。他试图把这辆小汽车开回家,躲躲风头然后卖掉。但在凌晨4点的时候,他开着这辆小汽车来到了国家美术馆的旁边,还给这个小汽车交了停车费。之后,他爬上了国家美术馆后墙的一扇窗户,进去后是厕所,接下来他又从厕所进到展厅,拿走了这幅戈雅的画。这一套动作他干起来似乎毫不费力,一气呵成。

在拿到这幅画后,约翰·邦顿将它交给了他的父亲。最终他父亲把这幅画带回了家,并利用这幅画给几个媒体写信,以达成他那些看似很"侠客"的诉求。4年后,1965年5月,胖子肯普顿·邦顿要求他的儿子约翰来纽卡斯尔看望他,然后他将这幅画交给了约翰,并让约翰把这幅画带到伯明翰,放在新街车站的储存柜里。最后,这幅画就这样出人意料地被找到了。

当警方询问约翰,为什么在父亲被指控的时候他没有站出来把事实告诉警方和法院时,约翰表示这是他父亲让他做的,这是他父亲的愿望。

英国当时的法律是，这件事情如果已经庭审完毕并结案，而且该受罚的人已经受完罚了，那么这个案件很大概率不会拿出来翻案重审。这就致使约翰·邦顿的这几项罪证几乎都不足以起诉他，最后他也仅仅是因为偷车被关了几个月。

这位约翰·邦顿在他父亲的帮助下竟然成功避免了为 20 世纪最大的一出艺术盗窃案承担应得的法律责任，换句话讲，就是所有人都知道他犯罪了，但是无法给他判刑。这大概也是肯普顿·邦顿作为父亲为自己儿子想出来的无奈之举，但不得不说这个手法非常高明，考虑之周全令人赞叹，电影都不敢这么拍。

后来，邦顿家的故事被改编成了电影，名叫《公爵》(*The Duke*)，大家可以在各大平台上搜索到这部电影的相关信息。

#5

我知道你的出发点是好的，但是你先别出发

在这场 20 世纪最具戏剧性的艺术品盗窃案中，父子俩配合得天衣无缝，把警察和媒体耍得团团转。而且他们竟然还占据了舆论的上风，给英国当局施加了非常大的压力。此外，肯普顿·邦顿作为一个老派的英国绅士，好像非常享受这场活动，对这幅画保护有加。

整个事件让盗窃者看起来显得有风度，而且让广大民众觉得他很正义，这简直是艺术品失窃事件中最大的笑话。但还是那句话，盗窃就是盗窃，哪有什么侠盗。既然已经产生了盗窃的行为，那这件事情的定义就是盗窃——无论你是希望以此行为来给你的国家、你的社会做任何贡献，还是想要帮助那些受到迫害的人。如果你的起点并不是一个正义的起点，那你的终点必然不会是一个让所有人都满意的终点。

这幅画的被盗故事过于戏剧化，让这幅画成了人们关注的焦点。至此，我们谈论到的所有丢失的绘画，被发现丢了后不是升值就是得到了大家的关注。这是一件非常神奇的事，仿佛一幅画想要让自己火是有一条捷径可走的，那就是丢一回。

但事实真是如此吗？

以上我们说的这些都是表面，我们现在能聊的，都是找回来的画。然而实际上，还有很多丢失了的画还没有找回来，关于它们的信息少之又少。此外，我们聊的往往都是被破坏得不是非常严重的画，还有千千万万个艺术品在寻回之后是无法修复的。所以艺术品最终和最好的归属就是博物馆，博物馆的工作人员会用专业的手段将他们保护得最好、最完整，也会用最适合这个艺术品的方式将他们展示在观众的面前。这就是我们为什么需要博物馆去保护艺术品。

此外，对于所谓的"侠盗"，只在荧幕上看看就得了，普通人没事不要去挑衅和挑战博物馆以及执法机构，这对自己和艺术品都没有好处。

第二部分

毁坏

不同意就消灭

在上一个部分，我们看到了很多艺术作品失窃的案例，而其实在这个世界上艺术作品被损坏的案例还有很多。除了失窃，艺术作品遭遇的最大噩运就是被故意毁坏。这些故意毁坏艺术作品的人，其可恨程度要远远高于那些只盗窃的人。当一个艺术作品成为商品的时候，无论是买卖者还是参与盗窃销赃的人，他们对艺术作品还是有保护态度的。但是故意伤害艺术作品的行为就太恶劣，以至于很多艺术品都无法修复。不过好在我们这个时代有了科技含量更高的修复措施，很多本已被毁坏到不堪入目的艺术作品因此还能得以修复。即使被恐怖组织毁坏的巴米扬大佛，也在高科技的帮助之下，以投影的方式重现于世。

并不是每一个作品都有巴米扬大佛这样的运气，而且这些艺术作品一旦遭到损坏，此后便不可能以完全初始的形态呈现在观众面前。艺术品经历修复处理之后必然会多一层被损坏的故事。这些故事提醒我们既要更加仔细地保护这些艺术品，同时

也要经常思考艺术品在这个世界上到底承担着什么样的意义，以及我们为什么要去保护它们；如若它们消失，我们到底会损失什么？这也是本书这个章节的思考内容之一。在经历这样的思考之后，我想大家可能对保护艺术品会有更深的认知。

　　在这个世界上有很多艺术作品被我们称为人类的瑰宝，这些瑰宝显然是艺术品中的佼佼者，在我们眼里它们是无价的。对于一个无价的作品，这些暴徒们又为何要去伤害它们呢？接下来我们就着重讨论这个问题。

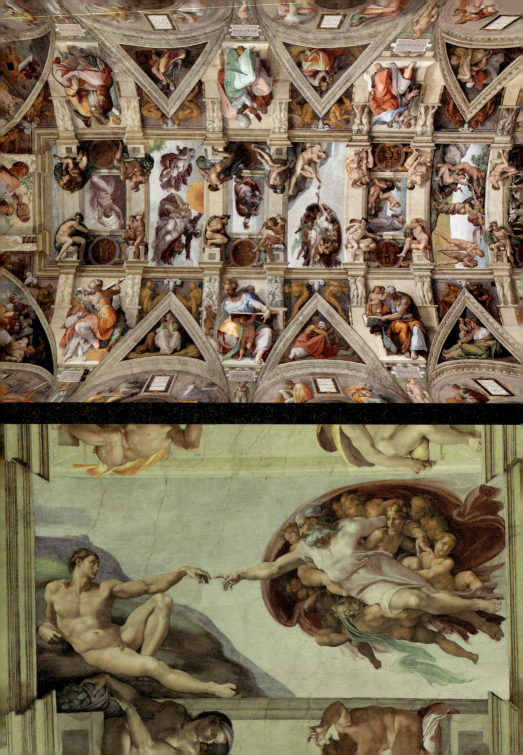

有事儿没事儿来一锤子，
究竟有完没完了

第

7

章

图 7.1　西斯廷教堂（Cappella Sistina）天顶画

米开朗琪罗·博那罗蒂（Michelangelo Buonarroti）
40.25 m × 13.41m × 18 m
　　壁画
　　始建于 1445 年

图 7.2　《创造亚当》（The Creation of Adam）

有这么一位被公认为"最厉害的文艺复兴时期艺术家",但他到死都不愿意承认自己是画家,即使他在这个世界上留下了最著名的绘画——西斯廷教堂天顶画。(图7.1)

　　我们最熟悉的《创造亚当》(图7.2)就出自这个天顶画,制造这壮举的人就是"文艺复兴三杰"之一的米开朗琪罗。但是米开朗琪罗到死都不愿意承认自己是一名画家,在他活着的时候他只愿意承认自己是雕塑家,而且还向他的学生乔尔乔·瓦萨里(Giorgio Vasari)强调:在为他写书立传的时候,一定不要说他是"画家",要称他为"雕塑家"。这个举动我们在今天看起来就很奇怪,为什么米开朗琪罗不愿意承认自己是画家呢?画家在那个时候是这么让人丢脸的身份吗?其实在那个时期,画家更像是我们今天的工人,给人感觉受教育程度比较低。而雕塑家更像是今天的大学老师,类似教授这种级别,让人肃然起敬。米开朗琪罗当然更想让人尊敬自己,所以他不愿意称自己是画家。

　　虽然米开朗琪罗至死都不愿意承认自己是画家,但他依然为我们留下了很多美丽的图像,其中就包括刚才我们说的西斯廷教堂天顶画。这幅天顶画包含的壁画《创造亚当》中,上帝和亚当相接的食指也成了我们今天最熟悉的图像元素之一,不论是好莱坞电影还是各类漫画,都对这个元素有过或多或少的致敬。

　　但即使有在艺术史上地位如此崇高的图像作为他是"画家"的证明,他也依然不愿意承认自己是名画家。不过从我们今天的角度看,他称自己为雕塑家确实更贴切。因为如果说他留下的绘画作品可以称为经典,那他的雕塑作品绝对可以称为绝世。那些我们熟悉的绘画作品在他的雕塑作品面前也会显得黯然失色,这些雕塑作品里最出色的一尊就是我们现在要介绍的《哀悼基督》(*The Pietà*)。

#1

来自母亲的悲伤

《哀悼基督》这尊雕塑有很多名字,有的把它翻译成《圣母怜子像》,也有人把它翻译成《圣殇》,其实无论哪个翻译,都是为了体现一位母亲在面对孩子死亡时的哀伤之情。

在米开朗琪罗之前,也有很多雕塑家制作过这个题材的雕塑,有的水平也很高,有的就跟小孩子玩过家家似的(图7.3、图7.4)。而米开朗琪罗的这尊雕像,在当时算是前无古人了。而且从目前的情况看,其技艺之高超直至今日还是后无来者,未来会不会有一个人超越他就不知道了。米开朗琪罗的技艺确实已经达到了形象雕塑水平的最巅峰,而且他的作品也不止这一尊《哀悼基督》(图7.5)。

为什么这尊完美的雕塑会出现在米开朗琪罗的手中,出现在文艺复兴时期呢?主要原因还是文艺复兴时期的主题是人文主义,即人本思想。人本思想的核心是"以人为本,而非以神为本",强调对人的价值与尊严予以肯定,倡导尊重自然,提倡人权、个人的自由发展,反对宗教以神权压制人性,提倡科学与文

图 7.3 《哀悼基督》(Dieffler Pieta)

木质雕塑
约创作于 15—18 世纪
位于迪夫伦（Dieffler）的圣温德伦（St Wendelin）教堂
现藏于萨尔州博物馆（德国）

图 7.4 《圣母怜子像》(Köln st severin pieta)
位于科隆大教堂

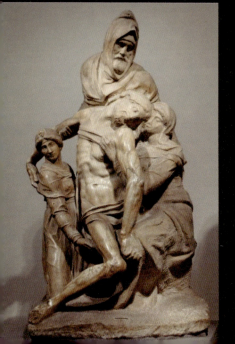

图 7.5 《哀悼基督》(Pieta)

米开朗琪罗
大理石
约制作于 1547—1555 年
高 226cm
现藏于佛罗伦萨主教堂博物馆

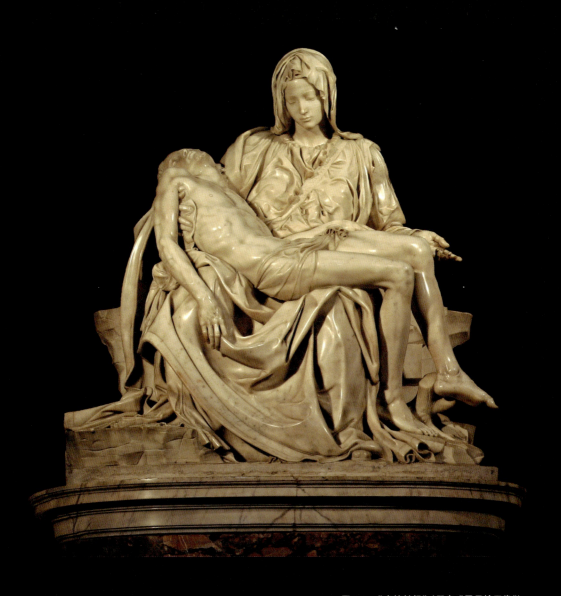

图 7.6 《哀悼基督》(又名《圣母怜子像》)

米开朗琪罗
大理石
约完成于 1499 年
高 2.15m,底座宽 1.68m,重 3050kg
现藏于梵蒂冈圣彼得大教堂

化，反对迷信。欧洲的文学、艺术（如诗歌、戏剧、绘画、雕刻、建筑、音乐）和科学技术等在文艺复兴时期都得到了前所未有的发展。

对比之前的雕塑，会发现"哀悼基督"的艺术主题其实很常见，之前可能更多的是强调基督有多惨，毕竟这个场景所描绘的是信徒们刚把受难的耶稣基督从十字架上放下来的故事。在基督教的信仰中，这个故事过于神圣，如何描绘它并不仅仅取决于艺术家的艺术水平，更多的是取决于当时的社会意识形态。米开朗琪罗这尊雕塑几乎把"以人为本"的思想展现得淋漓尽致。我们在这里所说的人本思想并不完全是我们今天客观理性认识世界的方式，而是一种从神权的角度回归以人为本的思考方式。举个例子，在观察《哀悼基督》（图7.6）这尊雕塑时，我们会发现圣母的样貌非常年轻，怀中抱着的基督是中年男性的外貌——一名中年男性的母亲怎么会是一位年轻的女子呢？

关于耶稣基督被钉在十字架上的时间，史学界一直都没有达成共识。但我们可以确定的是，在《圣经》记载中，这个故事应该发生在耶稣30—33岁。无论他是传说中的人物还是实际上存在的真人，如果一个人的年龄介于30—33岁，那他的母亲最年轻也得在45—50岁。这个年龄的女性并不一定老态龙钟，但可能也得称其"风韵犹存"。可是米开朗琪罗手中的圣母，看上去似乎有点太年轻了。如果我们直接从面部的状态来判断圣母玛利亚的年龄，她看上去甚至比耶稣的面部状态还要年轻（图7.7）。米开朗琪罗这样的雕塑艺术大师会犯这样的错误吗？显然不会。这里就透露了米开朗琪罗想要表达的一种思想。

宗教传说中，圣母玛利亚并非正常受孕而怀有耶稣。耶稣是天赐之子，是上帝给了她一个孩子。也就是说，圣母玛利亚一直都是处子之身。米开朗琪罗如此制作这尊雕塑，也许就是想给世人传达这样一个理念：如果人能保持纯洁、减少七情六欲，那他就能永葆青春。而有些年轻人看上去过于苍老，也许并不是因

为时间的流逝，而是因为他的日常生活过于混乱。米开朗琪罗创作这个雕塑就是希望传达给世人：圣母玛利亚一生纯洁且清心寡欲，或许就是她永葆青春的秘诀。这个思想也许并不是米开朗琪罗的主观想法，而是那个时代的意识形态缩影。当时的人们认为这个世界就是这样运转的，清心寡欲就会使人保持年轻。

图 7.7　米开朗琪罗雕塑的圣母玛利亚的面孔

除此之外，在这张年轻美丽的面孔之下，圣母玛利亚也更容易得到人们的同情，这尊雕塑也正是想让大家这样想象：一位年轻的母亲怀抱着自己的孩子，而这个孩子刚从十字架上替世人受过罪，这位母亲会是何等的痛苦。而当观者看到的是一张如此青春又悲悯的面孔，这样的共情感就会加倍。由此可见，对于一尊绝世雕塑，其制作的精美只是一部分，米开朗琪罗这样的大师是会把人的情感也雕刻进去的。

#2

雕塑家的暴脾气

1497 年，米开朗琪罗接到了一个委托。这一年米开朗琪罗刚 26 岁，当时的他还不是很出名，能接到这样的委托可以说是走上好运。当时米开朗琪罗与罗马的银行家雅各布·加利（Jacopo Galli）关系很好，这位雅各布·加利与当时的教会关系非常紧密，他向教会推荐了米开朗琪罗，教会就向米开朗琪罗定做了这尊雕塑。

经过几轮沟通，1498 年 8 月 27 日，在雅各布·加利作为担保人在场的情况下，米开朗琪罗与教会签订了制作合约，教会支付了米开朗琪罗一笔费用。据说随后，米开朗琪罗是骑着一匹海湾马前往卡拉拉采石场挑选大理石的。这个采石场位于当时的托斯卡纳地区。到达采石场后，米开朗琪罗选择了一块质量上乘的大理石，带回去就开始准备这尊雕塑的加工打造。据说当时米开朗琪罗在 1499 年就把这尊雕塑做好了，执行力非常强，效率非常高。但他当时并没有直接交付这尊雕塑，而是将它放在住所处，吸引了很多人前来观赏。

据米开朗琪罗的学生瓦萨里描述，这尊雕塑交付给教会后，展览的第一天就

引来了很多人，盛况空前。米开朗琪罗就偷偷藏在人群中，悄悄观察着人群的反应。当时他也就是一个二十多岁的小伙子，没有那么出名，大家没认出他来也很正常。于是，在人群里的他就听到了好几个人对这尊雕塑的评论和称赞，他们啧啧称奇，说这尊雕塑雕得太完美了，一定是一个叫索拉里的人雕的。这个索拉里是当时比较著名的雕塑家。米开朗琪罗当时听完就生气了，心想：我费了这么大功夫，雕了这么一尊完美的雕塑，怎么能是索拉里雕的呢？他有我水平高吗？

于是愤愤不平的米开朗琪罗当天晚上就悄悄潜入展览，将他自己的名字刻在了这尊雕塑上——"佛罗伦萨人米开朗琪罗·博纳罗蒂制作"。他雕刻名字的位置也很特殊，在圣母玛利亚胸前的衣带上（图7.8）。

但他这个行为其实是不被大家认可的，至少是不被教会认可的——凡人怎么可以把自己的名字放在圣母玛利亚身上展示呢？换个语境来讲，这就相当于把名字印在观音菩萨的衣服上了。人们参拜时，一边拜观音菩萨，一边拜雕塑家，这是不是不合适？但米开朗琪罗就这么干了，这尊雕塑也成了米开朗琪罗唯一有签名的作品。米开朗琪罗的作品很少有他的签名，按照瓦萨里的说法，这完全就是米开朗琪罗的一时冲动。

据说，晚年的米开朗琪罗曾回到这尊雕塑前：他端详着自己26岁时完成的这尊雕塑，跟周围的人表示自己在完成它后的人生中，创造力再也没有达到制作这尊雕塑时的高度。

这尊雕塑从制作完成开始就一直是大家关注的焦点。当然了，

图7.8　刻有米开朗琪罗名字的圣母衣带

这尊雕塑也从来没有被盗窃过。它是一尊174厘米×195厘米×69厘米的大理石材质的庞然大物，没有人可以轻松将它偷走。官方想给它挪个地方都得废不少力气，何况是见不得人的盗窃。这尊雕塑虽然没有被偷过，但它被毁坏过。可是谁会对一尊如此美丽的雕塑下手呢？这就是我们接下来要探讨的问题。

#3

你是世界的罪人

在此我们必须要先提到这个人的名字——拉兹洛·托特（Laszlo Toth，图7.9），一名失业的地质学家。

图7.9　拉兹洛·托特照片

1972年5月21日，当时正值基督教的五旬节，在这个盛大的节日，很多信徒都来到了梵蒂冈，等待着当时教皇的祝福。就在这天，33岁的拉兹洛跟着人群一起混入了西斯廷教堂，与普通等待教皇祝福的信徒无异。进去后，拉兹洛忽然拿出一个锤子，几个箭步就冲到米开朗琪罗《哀悼基督》这尊雕像前，抡起锤子朝这尊雕像狠狠砸了15次。他一边将锤子重重落下，一边嘴里高

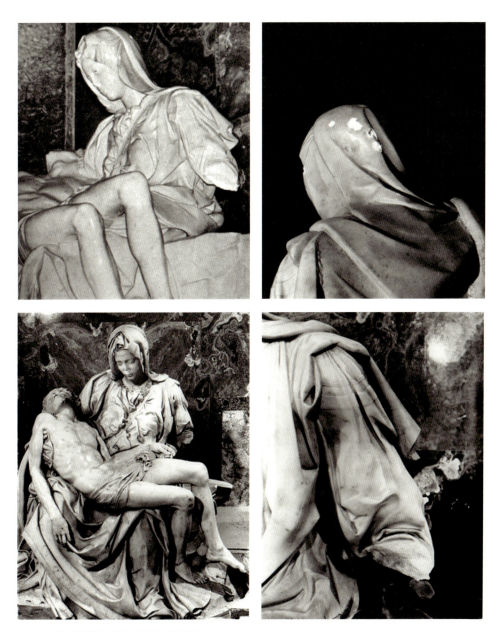

图 7.10 《哀悼基督》塑像上被毁坏的细节

声喊道:"我就是耶稣,我复活了!"当时在下面站着的信徒都看傻眼了,怔愣了好一会儿才意识到这个人在破坏米开朗琪罗的雕塑,这才冲上前去把这个暴徒扯下雕塑展台。

当时正在举办节日活动,而不是寻常的博物馆日,因此安保措施并没有那么严密。一些信徒和在场参观的人七手八脚地把拉兹洛拽了下来,但为时已晚——在 15 次重力敲击下,圣母玛利亚的手臂已经被敲掉、手指被敲碎、鼻子也被敲掉,而代表着极高工艺水平的、具有布料质感的大理石头巾也被敲碎,玛利亚的眼睛也受到了损伤。15 次敲击让整个雕塑很多精美的细节都消失不见(图 7.10)。在场的人们惊慌失措到不知如何是好,只得把他扭送到意大利专门负责梵蒂冈事务的警察局。

当时现场混乱不堪。据说袭击后的现场留下了 100 多块大理石碎片,包括鼻子、手臂、眼睛、后脑勺,圣母玛利亚基本被毁容。

还有一些观众偷偷地将这些碎片据为己有,其中有几个观众最后还是将之归还到了警察局。可即便如此,还是有一部分被敲落的碎片找不回来了,拉兹洛对《哀悼基督》这尊雕塑造成了不可逆转的损伤。自从发生了这件事后,米开朗琪罗的《哀悼基督》就被安装了防弹玻璃罩,再也没有人能如此随意伤害它。

拉兹洛被现场的观众七手八脚地按住(图 7.11),随后就被移送给了当地警察局。当地警察对他恨之入骨,毕竟他毁了一尊人类艺术的瑰宝。但在 1973 年 1 月 29 日,也就是这起案件发生 8 个月后,拉兹洛并没有被判入狱,因为他因患有神经病而被送往意大利的精神病院,而且法院给他的关押判处只有两年,1975 年 2 月 9 日,拉兹洛就被释放了。从精神病院出来后,意大利立刻将他驱逐出境,把他送到了澳大利亚。在发生袭击前,他曾在澳大利亚学习地质学,这也是为什么他拿着一个锤子进行袭击,那个锤子是他用来进行地质勘探的锤子。

我们从另一份材料里可以看到关于这位暴徒的某些信息，当时有位作家正在意大利进行旅行写作，恰好和拉兹洛有交集。

1971年秋，作家丹尼·布鲁姆（Danny Bloom）来到罗马旅居创作。他租了一个房子，要在这里进行为期三个月的旅行写作。这位作家此时的室友就是暴徒拉兹洛。据作家叙述，他一直认为室友拉兹洛是一个非常普通的人，他们在一起的时光还比较愉快，大部分时间都在喝咖啡，会在晚上一起去参加当地的聚会，喝啤酒或葡萄酒。而且拉兹洛

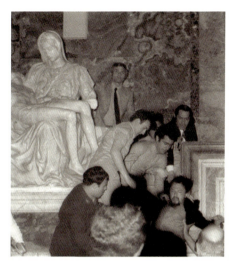

图 7.11　被群众抓住的拉兹洛（摄于 1972 年）

还经常给他弹吉他，算是一个比较风趣的人。在交流的过程中，作家布鲁姆也得知：拉兹洛是一名匈牙利人，在澳大利亚学习地质学，现在已经是一位地质学家，从事与地质学相关的工作。拉兹洛留着山羊胡，看起来像是个标准的匈牙利诗人。长发是当时流行的风格，作家描述拉兹洛虽然留着长发，但并不像嬉皮士（英语 Hippie 或 Hippy 的音意译，多为贬义）。根据布鲁姆的记录，他们俩经常会一起阅读英文报纸和杂志，而且他发现在他们一同出去阅读的时候，拉兹洛身边总是带着一本《圣经》。作家就非常疑惑，拉兹洛信仰基督教吗？但即使是基督教的忠实信徒，也不至于总是随身携带《圣经》吧。在交谈中，作家发现拉兹洛并不信仰基督教，他只是从宗教中寻找灵感。他们在一起时总喜欢探讨世界上有没有上帝这样的话题。在作家的眼中，拉兹洛善于表达、聪明友好，而且英语表达也十分流畅。

1972年1月，作家布鲁姆告别了拉兹洛，从罗马飞回了波士顿。回到美国后，作家并没有与拉兹洛保持联系。后来布鲁姆表示自己曾给拉兹洛写过一张

明信片，但这是他们告别后唯一的联系。直到 1972 年 5 月 22 日，在波上顿的布鲁姆拿起了一份报纸，他的朋友拉兹洛就这样突然重新出现在他眼前——报纸的头版头条上刊登着拉兹洛的大头照。读完新闻，联系以前的种种，布鲁姆此时觉得拉兹洛是一个彻头彻尾的疯子。

 我们并不能确认布鲁姆的描述是否存在着艺术加工的成分，但我们能确定这位作家在 1971 年年底的时候确实在意大利旅居。也许在他当时的印象中，这位拉兹洛还没有那么疯狂。

#4

雕塑的修复

 这尊雕塑在暴徒的锤子下损坏严重，而艺术史学家们决不允许一尊不完美的米开朗琪罗的作品留在世界上，他们一定会竭尽全力地将这尊雕塑恢复如初。当时，梵蒂冈官方决定采用"整体修复"的方式来修复这尊雕塑，也就是说，此次修复并不会留下任何肉眼可见的痕迹，雕塑会恢复到它刚完成时的模样。当时的梵蒂冈博物馆馆长安东尼奥·保鲁奇表示，"对其他雕塑来说，在修复中让观众看见破损处也许是可以容忍的，无论是多么糟糕的破损。但是我们不能允许米开朗琪罗的《哀悼基督》有任何可见的破损，因为这尊雕

塑是艺术史上的奇迹。"

因此,专家们在整个修复期间大动干戈,据说当时光针对"如何修复"这一议题就讨论了许久才决定采取其中一个方案。他们花费了 5 个多月的时间,用以前的照片等资料来对比和识别所有能找到的碎片。这些碎片有的像指甲盖那么大,也有完整的手掌(图 7.12)。专家们在整理这些碎片时非常痛心,他们当时将这些碎片平铺在某个小教堂的临时工作室中,一点点地匹对。

当时的一个修复人员表示:"不幸中的万幸,他拿的是一个地质锤,锤子是平头的。假如他拿着一把开刃的斧子的话,那可能圣母玛利亚的头已经不见了。"最后,修复人员使用特制的隐形胶水,又找来各种种类的大理石制成粉末来进行修复,甚至从原雕塑不太显眼的位置取下一些来制作那些找不到的碎片(比如鼻子的某一块碎片就再也找不到了)。最终,经历了各种拼凑和还原,这尊雕塑修复如初。这其中还有着很多故事,比如前文说的因为愧疚而返还的碎片,就是从美国还回来的。

在《哀悼基督》受到袭击 10 个月后,这尊雕塑又重新出现在了展馆中。这次它被安放在一块防弹玻璃的后面,再也没有人能伤害到它。在这之后,每年

图 7.12 被敲碎的圣母像手部碎片

仍有数百万人前来观看。

这种雕塑在修复之后面临的争议也非常大，有人说它已经完全丧失了从前的美丽，也有人说它几乎完全还原了米开朗琪罗创造的版本。但是无论争议有多大，目前的修复也是对这次暴力袭击最好的补救措施。所以我们现在看见的这尊雕塑，其实不只是米开朗琪罗一人的作品，也饱含了后面这些修复专家的心血。

#5

不可避免的毁坏

暴徒拉兹洛在 1975 年 2 月获释之后，就被驱逐到澳大利亚，澳大利亚当地的警局并没有拘留他，可能因为当时澳大利亚的法律并不允许这么做。后来，拉兹洛逐渐被世人遗忘，据说他在南威尔士州一个偏远的地区过着隐居的生活，他此后的人生中也就没有什么值得被关注的地方了。据说他 2012 年 9 月去世，按照基督教的信仰体系，我想天堂他肯定是上不去了，毕竟他把基督教救世主的母亲给打成那样，即使下了地狱可能也不会很好受。当然了，甭管有没有天堂和地狱，我想拉兹洛一定是被钉在人类耻辱柱上的，单说他毁坏了人间奇迹《哀悼基督》这一条就足够所有人在心里将他治罪。

像拉兹洛这种暴徒对于艺术品造成的暴行是否可以避免呢？我们不能简单地去进行猜测。但艺术品既然受到关注，就必然会有这样的危险。在很多情况下，这些危险是防不胜防的。比如拉兹洛这场暴行就是出现于信徒活动期间，当时并不是正常展览，信徒对这尊雕塑背后的故事以及这尊雕塑本身是怀有敬仰之心的，谁会想到突然有一个人用锤子将这尊雕塑毁坏呢？现在我们换一种思路，假设当时安保措施极其严密（暂不说安保措施的成本），那当时还有可能组织那样盛大的活动吗？如此严密的安保措施下，还有人前去参观吗？现在这尊雕塑放在了防弹玻璃中，这仿佛是非常好的解决办法，能让这尊雕塑受到最好的保护，但是随着科技的进步、时代的发展，很有可能在未来某一天，人们进攻性的武器力度将远高于防弹玻璃这样防御性武器的韧度。到那一天，这些雕塑又相当于直接暴露在空气当中，那又该如何保护它们呢？

艺术品的损耗也许根本就是一个无法避免的事，俗话说"纸寿一千绢八百"，艺术品本身就有自然损耗。而在时间的长河中，人为损耗也是必然损耗的一种，无论是《哀悼基督》，还是巴米扬大佛，也许我们应该考虑的不是如何加固这些艺术品的保护措施，而是将它们用新的形式"储存"起来。这样即使未来没有原作，后人也可以知道它们今天光鲜亮丽的样子；这样做除了让后人知道这尊雕塑背后的故事，还可保留这些艺术品在当今这个世界引发的盛况的记录。

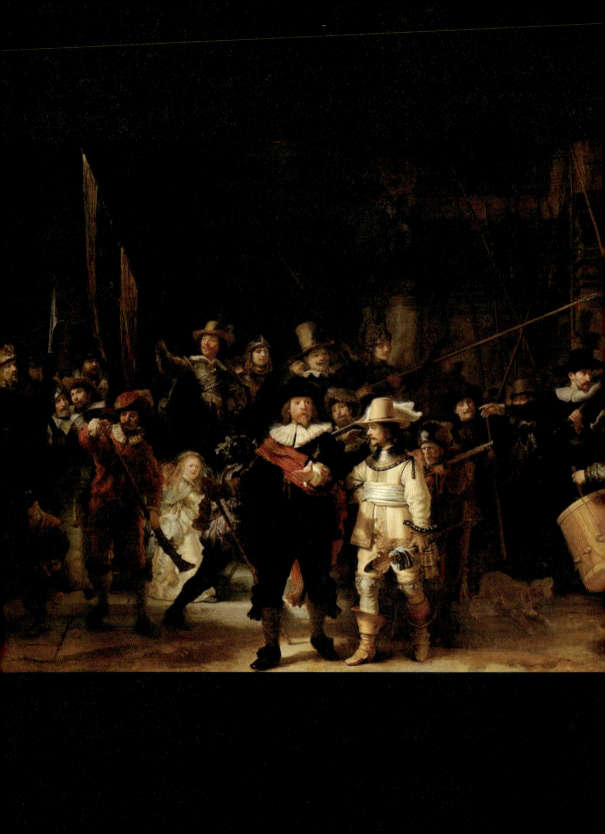

被喷盐酸、被刀砍、被撕破，这个世界太残酷了

第 8 章

图 8.1 《夜巡》(*De Nachtwacht*)

伦勃朗·哈尔曼松·凡·莱因（Rembrandt Harmenszoon van Rijn）
363cm × 437cm
布面油画
绘于 1642 年
现藏于阿姆斯特丹国立博物馆

我们经常会在各式各样的图书，或者短视频、微博内容里看到对艺术品的盘点，比如"世界三大名画""世界四大博物馆""五大印象派画家"，等等。这些评价往往都是无根之水，完全没有源头，不知是谁评价的，也不知道是按什么标准给对象归类的，更不知道评价的量化数据依据究竟是什么。

比如说，"世界三大名画"往往被总结为《蒙娜丽莎》《夜巡》和《宫娥》。虽然这三幅画确实出名，也确实在艺术史上占据着非常重要的地位，但实在不知道这"三大名画"按什么标准选出来的。如果是按照创作者的艺术造诣，显然公说公有理，婆说婆有理，这个结果并不能让所有人信服；如果按照这画作的参观人数，那可能参观人数最多的画作是宗教领袖的画像……此外，也不知道是哪个组织机构，还是哪个营销号，自己就给定性了。

所以当我们看到"三大、四大、五大、六大"这样的总结时，就不必去深究，往往这样说法的内容也不太可信。当然了，每一幅作品都是独立的，但是这些画除了在时间维度中有先后顺序外，不会有其他明确的排序，因为它们没有办法被量化。从这个角度来看，每幅画都有自己独立的故事，但是又确实有些画的故事要比其他画的更值得关注。比如我们在第一章中提到的《蒙娜丽莎》，它因丢失而名声大噪，因此这幅画背后的故事就引发人的好奇与关注。

但是有些画作的"运气"就没有那么好了，比如我们接下来要聊的《夜巡》（图 8.1）。这幅画从来没有丢过，原因也很简单：这幅画太大了。这幅画足有 3.63 米高，4.37 米宽，又大又沉，很难被偷走。但是这幅画比《蒙娜丽莎》要倒霉多了——虽然没有被偷过，但它被损坏过。怎么被损坏的呢？接下来我们就来说一说《夜巡》这幅画的悲惨"人生"（画生）。

ns# #1

悲惨命运的开始

 1642年，荷兰著名画家伦布朗接到了一份委托。委托他的人希望他给一个组织画一幅群像。但这些人可不是普通人，这些人的组织相当于阿姆斯特丹这个城市的武装保护警察，他们负责守卫他们的城市，身上可以合法带武装，有枪有炮有剑有刀。伦布朗一看当时的情况（委托他的人有18个，一共支付了1600荷兰金币），心想：给的还挺多，那我可得好好画。于是他便开始着手悉心绘制这幅油画。但是伦勃朗并没有只把这18个人画在画里，他在这幅画里一共画了34个人，除了支付他金额的那18个人之外，还有16个人作为陪衬。这些人并不是无意义的存在，他们填满了整幅画，让这幅画的构图看上去更平均。但是这幅画就像受了诅咒一样，画完后就给伦布朗带来了厄运。

 这幅画在交付的时候，这18个委托他的人看到了这幅画，心里大概率都在犯嘀咕：为什么这么多人？这些没有意义的人，你画上来干吗呢？难道另外这16个人也支付了你什么费用吗？我们变成一个拼单的啦，谁想跟别人拼单啊，我们只不过是想自己人一起合个影而已……于是这些人就非常生气，

把伦布朗告上了法庭。伦布朗也很委屈，辩诉说：我安排这些人完全是为了能让这幅画看上去更好看，给你们画出这样的群像来很不容易的，这幅画一定能名垂青史，你们还有什么不满意的？但是显然伦布朗并没有和"甲方爸爸"沟通好。

如果我们站在今天的角度来看，这幅画确实成了世界上最出名的画作之一，让这些人流芳千古。但这个角度并没有遵从历史规律，而是上帝视角。如果我们站在这些当事人的角度去思考，这个问题就有点像我们今天毕业的时候去拍毕业照，我们支付了一个摄影师几百块钱，但是当我们拿到照片的时候，发现除了我们宿舍的几个人出现在了照片上以外，这张照片里还混入了很多我们不认识的人。那这毕业照就没有意义了，这任谁都得生气。所以当时那18个人对伦布朗很愤怒也是完全可以理解的，不过可能他们也万万没想到在伦布朗的帮助下自己能青史留名。

这幅画画完后，伦布朗就像受到诅咒一样。在接受这幅画委托的时候，他本来是一名德高望重的荷兰画家，但是在这幅画画完后，他的事业就开始走下坡路，甚至传说伦布朗去世的时候连饭都吃不起。然而这个诅咒还没有结束，这幅画本身也像是受到诅咒一样，在这个世界上命运多舛。

这幅画多舛的命运从它的一次搬迁就开始了。1715年，也就是这幅画作被创作70年之后，需要进行一次搬迁。当它被搬到阿姆斯特丹市政大厅门口后，当时搬家的人发现这幅画画得实在是太大了，市政厅放不下。于是他们就简单粗暴地对这幅画进行了剪裁（图8.2）。虽然这种做法在当时是很常见的做法，但让这幅画受到了难以挽回的重创。不过万幸的是，这幅画有一个副本——格里特·伦登斯（Gerrit Lundens）在17世纪复制了一幅，这也让我们今天得以见到这幅画的原貌。

除此之外，这幅画的名字《夜巡》，并不是当时伦布朗起的。那么为什么

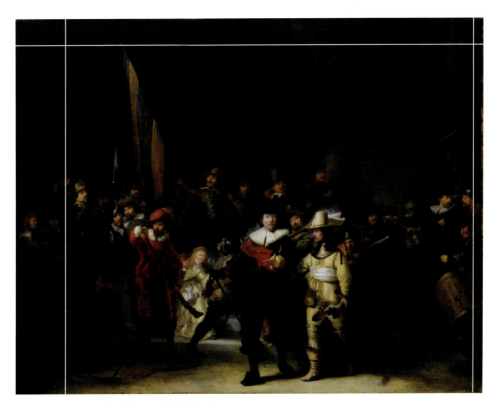

图 8.2　白线至画面边缘处为原画被裁切的部分

这幅画后来会被人们称为《夜巡》呢？因为当时这幅画画完后，颜料保存不利，使它看上去就像是在夜晚，像是被涂上了一层黑色的画漆。其实伦布朗画的完全不是夜景。历史跟这幅画开了很多玩笑，然而它的厄运却不只有被裁剪这一次。

#2

刀下留情

就像我们之前提到的，一幅画越是出名，就越会成为坏人攻击的目标。《夜巡》这幅画不但特别出名，而且画作面积还特别大，简直就是坏人在挑选攻击目标时的首选。

1911 年 1 月 13 日，这幅画迎来了第二次厄运。这幅画当时正处于日常的展览之中，有名男子莫名其妙地冲进展厅，冲到这幅画面前时立马给了它几刀。

当时的安保措施并没有现在这么严格，看展览的人还可以随身携带利器。这名男子手持的是一把鞋匠刀，那几刀并没有对这幅画造成很大的伤害，只是刮掉了一点画作表面的画漆。随后这个人被迅速制服并送往警察局。这件事情并没有溅起什么水花，是因为当年还发生了另一件让整个艺术界轰动的事情，那就是《蒙娜丽莎》的丢失。虽然这件事当时并没有引发多少人关注，可他的行为是损害艺术品啊，于是抓获他的时候，警察就问他为什么要做这样的事情。

原来，和大多数毁坏艺术作品的人一样，他想以这样癫狂的行为获取关注，想报复这个国家的富人。他对整个社会都产生了仇富心理，于是把所有的怨气

都撒到了这幅画上。这人犯下罪行时正处于28岁,是一名刚刚失业的水手,名叫罗洛夫·安东·西格里斯特(Roelof Antoon Sigrist)。

万幸这次他只是用了一个鞋匠刀,这把刀并未对这幅画深层的画漆产生什么影响,所以修复起来非常容易。自此以后,博物馆方针对这幅画的安保措施也进行了加强。但是随着时间的流逝,博物馆方"好了伤疤忘了疼",还是让犯罪分子钻了空子。

1975年9月14日,荷兰国家博物馆下午的展览刚刚开始,一名男性冲入展览现场,手持一把面包刀,张牙舞爪地冲到伦勃朗的《夜巡》面前,连续出刀。他先是吓退了当时博物馆的一名保安,随后又冲着旁边的观众大喊:"我是上帝派来的,我必须这么做!"

几分钟后,一名保安挺身而出,趁其不备抓住了暴徒的手臂。但袭击者身材魁梧,一边与保安搏斗,一边继续用刀重创这幅画。他一共对这幅画砍了十几刀,让这幅画受到了7英尺(约2.13米)宽的损伤。在所有刀伤(图8.3)中,最大

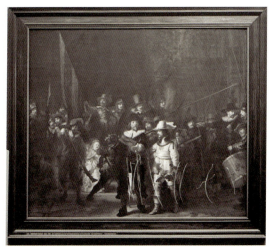

图8.3 《夜巡》被刀划伤的地方[①]

① 来源:"File: Vandalized Night Watch", Wikimedia, September 16, 1975, accessed June 23, 2021.

的刀痕超过两英尺（约 0.6 米）长，而且全部分布在这幅画最重要的部分。除此之外，还有一块 12 英寸（约 30.48 厘米）长、2.5 英寸宽（约 6.35 厘米）的画布被生生撕开了。现场的观众们痛心疾首，但施暴者已经对画作造成了损毁。最终，暴徒在现场的几名观众和其他展厅闻讯赶来的警卫的合力之下才被成功制服。

当时该博物馆的馆长查看了这幅画的损伤情况后，向公众表示损坏的部分并非无法修复，但如此严重的损坏，可能至少需要 4 个月的时间才能完全恢复。他还说，这幅画从里到外，从正面的颜料到底下的画布，可能都已经遭到了严重的损坏，非常可惜。

警方最终确认了暴徒的名字——威赫姆斯·德·莱克（Wilhelmus de Rijk）。这个暴徒当时 38 岁，正在阿姆斯特丹西边一个村庄的学校任教。警方还得知，在事情发生前，威赫姆斯刚刚在博物馆前的一家市中心餐馆吃了午饭，吃过午饭后，他就顺走了那家餐馆的刀，这把刀就成了他的作案工具。

我们在一份 1976 年的《纽约时报》中可以看到一条当时相关的报道。1976 年 4 月 21 日，这名暴徒离开了人世——威赫姆斯在精神病院自杀。抓到这名犯罪嫌疑人时，警方就已经确认他是一名精神病患者，所以警方也对他无能为力，法律在他的身上是不适用的，只能将他送到精神病院。当时的这则新闻称，警方拒绝透露任何关于他死亡的信息，只称这是一起自杀事件。而且他们并不愿意透露这个暴徒是如何结束自己生命的。不过我们能确认的是，这个人的家庭确实是有精神病史的。

这幅画在经历了 8 个月的修复后，又重新回到了人们的视野中，而且修复得十分完整。

这就算是运气非常好的了：这幅画能在遭受了如此沉重的打击之后还能恢复原貌，并且人们对于恢复后的画作没有太大的争议，简直是不幸中的万幸。但以上介绍的仅仅是《夜巡》受到的两次金属伤害，还有其他磨难在等着它呢。

#3

残忍至极的破坏

在这一世纪已经经历了两次钝器的打击之后，1990年4月6日，又一名暴徒大摇大摆地闯进了当时正在展览《夜巡》的荷兰国家博物馆。这次这幅画不再为钝器所伤，而是变成了液体——看来它命中注定还有一次水劫啊！

当时，人们都在很平常地观看展览。在一群普通的参观者中间，忽然有一个人挤到了大家面前，他跑到了画前大概两码（约1.82米）的位置，跨过了当时的警戒线，拿出一直藏在手里的小喷壶，开始往这幅画的表面疯狂喷洒。等人们反应过来后，才发现他喷的根本不是水，而是盐酸。这一化学物质立刻使这幅画上出现了白色的斑点，并且开始疯狂冒泡（图8.4）。现场的保安立刻制服了这名歹徒，观展的人们心如刀绞。估计当时在场的人心里都在说：完蛋，20世纪第三次毁坏这幅画的事件来了，这回可能再也修复不了了。但是让人万万没想到的是，工作人员不紧不慢地从这幅画后边走了出来，手里拿着蘸了清水的抹布一点点地擦拭着腐蚀液体。虽然事出紧急，但所有工作人员都按部就班、有条不紊地处理着。

图 8.4　被盐酸喷洒的《夜巡》

虽然歹徒往《夜巡》这幅画上喷洒盐酸，但是工作人员将这件事处理得十分恰当。原来在 1975 年毁坏事件发生之后，官方就对伦勃朗的《夜巡》增加了保护措施，并且在这幅画的表面涂了一层清漆，这相当于给这幅画增加了一层隐形保护层。于是当盐酸泼到这幅画上的时候，仅仅使附在上面保护画的这层清漆被腐蚀了，画作原本的色彩和颜料并没有被侵害。而且这幅画的整体保护方案也比 1975 年的措施强太多，包含各式各样的预案——大家时刻准备为这幅画服务。这也就使得当时的工作人员在事出紧急的情况下也能恰当处理。这幅画在经历了两周的修复后又重新展出了，完全没有受到损失。这是一个非常好的画作保护案例。

毁坏这幅画的歹徒时年 31 岁，是一名来自荷兰海牙的居民。这名歹徒当即被拘留，罪名是涉嫌故意破坏公共财产。根据荷兰警方的政策，这名男子的姓名并没有被披露。在之后的新闻发布会上，当时的发言人说这名男子的表现也让人很困惑——他什么也没有告诉办案人员。

后来有小道消息称，这名往《夜巡》画上喷洒盐酸的罪犯竟然也是一个神经病患者。也不知道《夜巡》这幅画为什么那么招神经病青睐，在一个世纪里被神经病患者毁坏了三次。

# 4

启 示

如果说我们在之前的艺术品毁坏犯罪记录中能够得到一些修复经验的话，那在《夜巡》这幅画各种被毁坏事件中可以得到很多保护艺术品的经验。比如，最后一次这幅画被盐酸毁坏的时候，现场的工作人员就处理得非常得当，而且由于之前的保护措施做得非常到位，这幅画的损失降到了最低。

从一开始边缘被切掉，到后来1911年让鞋匠用刀刮掉了几处颜料，又到1975年遭到了十几刀的损坏，再到被人喷洒盐酸，这幅画已经经受了太多命运的不公。但一幅如此命途多舛的画如今还能几近完整地出现在我们面前，可见那些保护措施多么"坚固"，这中间的经验多么值得我们深思和学习。

除了保护经验的增长外，还有更重要的，人们对《夜巡》的重视程度也不一样了。《夜巡》一直都是整个荷兰民族的骄傲，所以无论它在哪个博物馆展出，都会被挂在最显眼、最中央的位置。而正因为如此，这幅画也就成了所有犯罪分子的目标。而且这幅画这么大，很容易就会被损坏。但《夜巡》因其艺术地位和历史地位，必须出现在这样的位置，即使有再大的困难，它也得放在这儿。既然我们没有办法改变它的保护条件，那我们就得改变它的出现。《夜巡》现在的保护措施，就是在这一次次痛心疾首的毁坏经验中换来的。除了

这些保护画本身的措施外,现在对这幅画还有了更多的图像材料,这让它不仅仅以实体油画出现在大众面前,大众还可以便捷地看到它的数字图像。

2019年7月8日,阿姆斯特丹荷兰国家博物馆以及相关图像制作工作室,对这幅《夜巡》进行了高清数码拍摄。这是当时全世界最高清的一张图像。当时这项工作非常复杂,整幅画需要进行56次扫描,每一个局部都要扫描得非常清楚,每一次扫描都需要24个小时,这也让它成为当年全世界最高清的一幅数字化艺术品。这项技术比我们用普通照相机拍照的色彩还原度更高。这种方法除了让《夜巡》更真实地展示在观众面前外,也对这幅画的研究工作提供了非常大的帮助。

在阿姆斯特丹的荷兰国家博物馆,每年都有200万观众前来参观(图8.5),好多人都是冲这幅画来的。博物馆除了展示这幅画之外,同时也把这幅画几次损毁以及修复的过程("艺术治疗术")展示给观众,观众可以看到这幅作品所经历的所有变化。信息应该是共享的,我们要把一幅画作所有的秘密都展示给观众。此时观众看到的《夜巡》是一幅"完整"的《夜巡》,除了看到伦布朗的技巧之外,观众还能看到这幅画在诞生后历经的无数故事,以及工作人员为保护这幅画做出的种种努力。这也是另一种保护艺术品的方式——让观众知道一幅艺术品是很脆弱的,并且修复起来是很复杂的,从而引导观众与官方一起肩负起保护艺术品的责任。

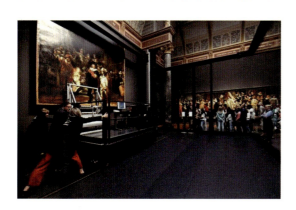

图 8.5　荷兰国家博物馆展示《夜巡》被修复的过程①

① 来源:上观新闻:"【看世界】'直播'修复伦勃朗名画《夜巡》",网易新闻,2019年7月9日,https://www.163.com/dy/article/EJL1I221055040N3.html,访问日期:2019年8月。

恐怖的伊凡和他恐怖的画作

第 9 章

图 9.1 画家伊里亚·叶菲莫维奇·列宾(Ilya Efimovich Repin)

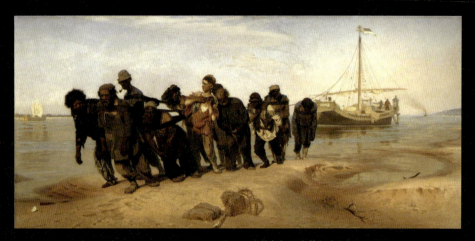

图 9.2 《伏尔加河上的纤夫》(Barge Haulers on the Volga)
伊里亚·叶菲莫维奇·列宾
131.5cm × 281cm 布面油画 约创作于 1870—1873 年
现收藏于圣彼得堡俄罗斯博物馆

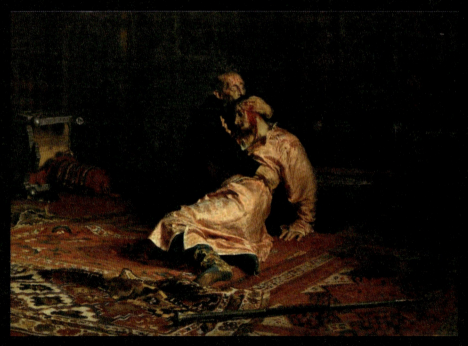

图 9.3 《伊凡弑子》(Ivan the Terrible and His Son Ivan on November 16, 1581)
伊里亚·叶菲莫维奇·列宾
199.5cm × 254cm 布面油画 绘于 1855 年
现藏于莫斯科特列恰科夫画廊

艺术究竟是用来干什么的？这个问题一直困扰着艺术理论家和艺术史学家。随着每个时代发展的变化，艺术的功能也随之发生变化，这也就造成了在艺术领域中的争论。

我们现在看来，在某些时期艺术是让人"爽"的，也就是说艺术是用来给观赏者带来愉悦感的。但是在某些时期，艺术却是用来表达批判和反思的，这些作品不直接给你带来愉悦感，更多的是激发你的思考。在这样的情况下，艺术往往就会在直观感受上给人不舒适的感觉，也就是说，艺术家们往往希望他们的作品让你感到不舒适。观众在面对这种不舒适的时候，可能会进一步思考，也可能会躲开它，但是还有另一种可能，他们会跟这种感觉对抗，以至于伤及画作本身。

造成这样的结果，是因为艺术家的缘故吗？可能没有那么简单，因为毕竟只有个别人做了伤害艺术品的事，而不是所有人都做了这种事。那到底是什么样的艺术品会给人如此的不适感，又是什么样的人才会做出这样过激的行为？这个作品背后的故事就非常值得我们思考。

列宾是我们非常熟悉的画家（图 9.1）。上小学的时候，语文课本里有一篇课文就叫《伏尔加河上的纤夫》，在其开头的那页里就印着《伏尔加河上的纤夫》（图 9.2）这幅画，这是我人生中早期接触的艺术品。列宾能被观众认为是俄罗斯最重要的艺术家之一，原因有很多，第一条就是他的作品数量庞大。在那个时代，列宾在俄罗斯帝国完成了很多历史画，从而奠定了他在艺术史上的重要地位。

在摄影还没有被发明出来的年代，用什么来记录那些当时发生的故事呢？其实就是依靠画家的绘画作品，人们用绘画图像来记录事实。列宾虽然出生在摄影已经发明后的时代，但当时的摄影技术和设备还不像我们今天这样普及，所以绘画还保有一部分记录历史的功能。列宾就用他的画笔将当时的历史场景一一画了下来。当然了，画作里还是含有列宾主观的创作，但既然他画的是历史题材，那必然就会尊重史实。即使一幅画的内容让人不适，那这幅画也是表达历史事实的一种方式。下面要说的这幅让人不适的历史画就是《伊凡弑子》（图 9.3）。

1

恐怖的伊凡

伊凡四世·瓦西里耶维奇（Иван IV Васильевич，1530 年 8 月 25 日—1584 年 3 月 28 日），留里克王朝君主，史称伊凡四世（Ivan IV）。伊凡四世是俄罗斯历史上的第一任沙皇，博学多才且智慧超群，是当时俄罗斯优秀的政治家、语言学家和作家。但他因生性冷酷多疑、残暴嗜杀，又被人称为"伊凡雷帝"（Иван Грозный）或"恐怖的伊凡"（Ivan the Terrible）。沙皇伊凡四世对待臣民和外敌实施的都是铁腕政权，决不允许他人挑战他的权威。在伊凡四世的一生中，他创下了无数辉煌业绩，让俄罗斯民族越来越强大。但是在他的私人生活中却有一件事情让他后悔一辈子，这件事儿就是他失手杀了他的儿子。

伊凡·伊万诺维奇是沙皇伊凡四世众子中的佼佼者。但是这样优秀的王储也继承了他父亲的基因，除了他父亲超高的执行力和智慧的头脑外，他还继承了他父亲暴躁的脾气。据说在 1581 年 11 月 15 日，当时沙皇伊凡四世看到他怀孕的儿媳穿着非常随意，随后就对这位儿媳进行了攻击，这就导致了伊万诺维奇的夫人流产。伊万诺维奇实在忍受不了父亲这样的行径，于是向他父亲怒

吼并指责父亲将他的三任妻子都弄得半死不活。这次愤怒的争吵让年迈的伊凡四世认为他的儿子在公然挑战他的权威,父子俩争论的话题甚至已经转移到了伊万诺维奇是否要煽动叛乱、谋权篡位。强硬的沙皇伊凡四世冲动之下拿起手里的权杖,用力击打伊万诺维奇的头颅。年轻的伊万诺维奇随即跌倒,昏迷不醒,太阳穴一直在流血。沙皇伊凡四世看到自己的儿子倒在血泊之中,突然反应过来自己可能下手太重,随即扑到儿子身上,亲吻他的面颊,试图给儿子止血。据说当时沙皇伊凡四世精神恍惚,一直在喊叫着:"我该死,我杀了我的儿子,我杀了我的儿子!"可见这位父亲对自己的冲动悔恨万分。

据说年轻的伊万诺维奇曾短暂地恢复了知觉,对他的父亲虚弱地说道:"我作为一个忠诚的儿子和最卑微的仆人而死。"此时沙皇伊凡四世更心疼,满脸惊恐,懊悔不已,迅速叫当时的医生为自己的儿子包扎。接下来的几天里,沙皇伊凡四世不断地向上苍乞求奇迹,但都无济于事。在此事发生后的第四天,1581年11月19日,沙皇伊凡四世的儿子伊万诺维奇离开了人世。

这是一个非常可怕的故事——一位父亲因为暴怒失手杀死了自己的孩子。这件事情后来被人传来传去,传得非常可怕。所谓虎毒不食子,这也成了伊凡四世人生中的巨大污点之一。所以列宾以此为题材,创作了《伊凡弑子》这张画。

这张画创作完成之后,刚开始展览就几经轰动。一是因为列宾的创作手法之高超,震惊了当时的艺术界;二是因为列宾刻画的历史场景可谓入木三分:在大片血红色的暗淡背景下,沙皇伊凡四世在暴怒之中用沉重的权杖击打儿子伊万的头部后,从狂躁中清醒过来,满脸的惊恐和懊悔,右手把儿子搂在怀中,左手试图捂住儿子头上血如泉涌的伤口,眼中流露出惊惶恐惧和无助的神色,而王储伊万诺维奇双目无光,半躺在伊凡四世怀中,泪滴从眼角滑落(图9.4)。在此之前没有人尝试过如此泼辣大胆的表现手法,因此这幅画吸引了众

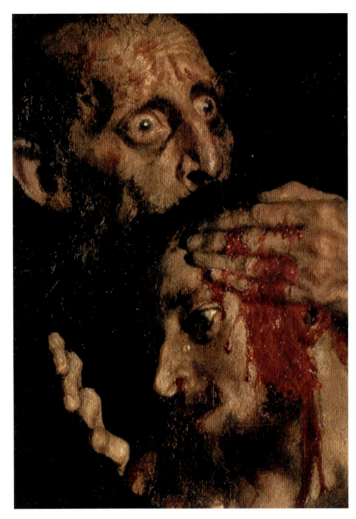

图 9.4
《伊凡弑子》局部：懊悔的沙皇伊凡抱住儿子血流如注的头部

人的关注。

　　1885 年创作完毕后，列宾就把这幅画卖给了帕维尔·特列季亚科夫（Pavel Tretyakov），后者还将它在自己的画廊中展出。这是列宾最著名的画作之一，在俄罗斯的知名程度甚至高过了《伏尔加河上的纤夫》。但还是像我们之前说的那样，一幅画越出名，它就越容易成为犯罪分子攻击的目标，这幅画也不例外。

#2

看你不顺眼

1913年1月29日（也可能是1913年1月16日，当时的俄罗斯历法正在进行调整），上午10:30，特列季亚科夫画廊正在进行日常展览，其中就有《伊凡弑子》这幅画。正当所有人都在专心看展时，忽然有一个人从人群中冲出，拿着一把弯刀，在这幅画上划了3刀。这3刀直逼伊凡四世和他儿子的脸而去，将父子俩的脸都刮花了（图9.5）。这一切都发生在不到5秒的时间里，周围的人根本来不及反应。

当时画廊是有值班工作人员的，保安在发现了这个行为后，便迅速冲上前去夺走了犯罪分子的刀。据说犯罪分子想对这幅画进行第4刀伤害的时候，就被制服了。"战斗民族"果然反应速度很快！

保安控制住犯罪分子后就把他扭送到了警察局。经调查，这个人实际上是一名艺术爱好者，经常关注该画廊，并且时常前来参观，画廊的工作人员对他有印象。平常的时候，这名男子举止稳重、温文尔雅，看上去是一个非常正常的人。这天，他从走进画廊，到观看了很多幅画作都十分正常，直到看到《伊凡弑

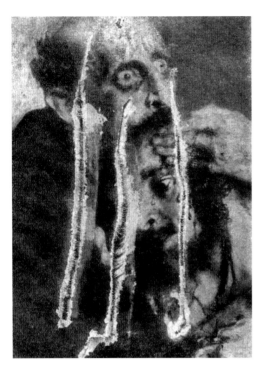

图 9.5 被划花的《伊凡弑子》（局部）

子》这幅画，他突然叫喊着冲向这幅画，跳过了保护这幅画的屏障绳索，并且用刀划了画作 3 下。一切都发生得太突然了。

据说，警察一进办公室就看到他的状态非常不好，他还一直在自言自语："主啊，我都做了什么。"这与他刚才愤怒地刮花这幅画时的状态完全不一样，现场的观众曾透露，他在刮花这幅画的时候，嘴里一直叫嚷着："流血已经够多了！"显然，当时他的精神状态很有可能是不正常的。

事后，专家们对这幅画的损坏程度作出了评估：连续 3 刀 8 英寸（20.32 厘米）的伤口都是纵向划开的，这几刀都划在了非常重要的位置上，包括伊凡四世和王储的脸。于是这幅画就这样遭受了它命运中的第一次重创。而由于这幅画的损坏处是纵向切割，因此也使得这幅画的修复是有可能的。

与其他绘画的情况不同的是，这幅画在遭受攻击的时候，它的创作者列宾还健在，于是该画廊的老板立刻联系了画家列宾前来。

第二天，列宾就赶到了莫斯科。当列宾到了画廊时，已经有很多记者和观众都在这里守候。所有人都知道列宾非常爱惜他自己的画，他对每一幅画都像自己的孩子一样看待，画作被划成这样他一定会非常痛苦。所以大家都很想知道艺术家本人看到他的画被损坏后会怎么想。

当时列宾进入画廊的第一句话就是："我的画在哪里？它在哪里？"当时负责处理这件事情的工作人员将这幅画暂时放在会议室，列宾迈出坚定的步伐，转向会议室，在会议室门口停顿了片刻，平复了一下心情，然后咬牙走进会议室大厅。进入大厅之后，列宾好像石化了一样，呆愣在原地，然后他突然冲到被毁坏的画布前，一脸绝望地说："上帝啊，这是多么可怕多么不幸的事。"此时有人给列宾搬来了一把椅子，让他坐在椅子上。列宾则自言自语道："这是为什么？现在完全无法弥补了。"显然列宾此时的情绪已经失控了，但是痛苦了几分钟后，听完专家的分析、经过他自己理性的思考，他也同意对这幅画损坏的地方进行修复。

我们再来看毁坏这幅画的人会有什么下场。

损坏这幅画的人叫艾布拉姆·巴拉索夫（Abram Balashov）（图9.6）。他被送到警察局后，警察就怀疑他精神不正常。等巴拉索夫冷静下来后，警察给他做了心理健康鉴定。最终心理学家判定他有精神病，而且不止他有精神病，他的妹妹其实也是有精神病的，他们家族就有精神病史。而当警方具体询问他为什么要损害这幅画时，他说自己就是看这幅画不爽，并认为历史不是这样的，而且这幅画如此血腥，不应该让小朋

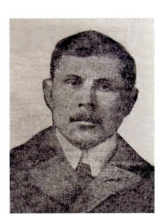

图9.6　艾布拉姆·巴拉索夫

友看到，应该把它单独存放起来，年满18岁的成年人才能被允许观看，否则就应该毁坏它。

这件事情所造成的损失绝不仅仅在于画作本身，它还造成了更大的伤亡。当时负责这件作品的画廊负责人叶格尔·赫鲁斯洛夫［Georgy (Egor) Moiseevich Khruslov］因为承受了巨大的舆论压力，最终在1913年2月11日选择卧轨自杀，

永远地离开了人世。在他死后，人们找到了他与普希金（Pushkin）的通信，在信中他曾经说自己是多么的痛苦，多么的失职，这样的损失比自己毁坏一幅画还要令人难过。

在对这场暴行的审判上，列宾也亲自到场，当时巴拉索夫在现场狡辩，他说："列宾并不是这件事情的受害者，我巴拉索夫才是列宾作品的受害者，这件作品应该标注上仅限成人入场观看，并且单独存放。这么多年来，列宾的画作造成了非常大的影响和对人民的伤害，我巴拉索夫才是正义的化身。我虽然在物理上破坏了画作，但在精神上采取了明智的选择。所以我的这场行动是明智的。"可见当时此人的逻辑是多么不同寻常。

他的要求虽然听起来非常无理，但由于他是一个精神病人，最终他还是逃脱了法律的制裁，只是被关进了精神病院。据说这个巴拉索夫病得也不是很严重，关了没多长时间就被放了，这件事情最后不了了之。从另外一些材料中我们可以看到，巴拉索夫大概是在1942年去世。

这个事件还造成了一个非常有趣的现象，这件事情发生后的10天之内，在圣彼得堡列宾所有的明信片都被卖光了，很多明信片以双倍甚至3—5倍的价格被买走。如此一来，这幅画和列宾本人又一次名声大噪。

很幸运，当时列宾还健在，这幅画被损毁之后没过多长时间就由专业的修复师和列宾亲自修缮完成。我们之前所说的任何一幅被毁坏的画，都没有这样的待遇。这幅画看似非常幸运，得以修复，但是这幅画还会遭受第二次破坏。

#3

与精神病无关

2018年5月25日，这幅画经历了100年的平静之后，在同一个地点迎来了类似的事情。当天晚上8:55，就在展览结束前的5分钟，画廊迎来最后一位参观者，整个大厅空荡荡的。这名参观者一个箭步冲到这幅画的面前直接敲碎了保护它的玻璃。这个行为其实需要挺大力气的，那块玻璃非常厚实，是为了让这幅画不受温度和湿度的影响——但很可惜该玻璃不是防弹玻璃。于是歹徒敲碎了玻璃之后，对这幅画进行了攻击——用钝器将画作损毁（图9.7）。

由于暴徒的击打，这幅画上的颜料被毁坏，露出了布面的白色。但所幸的是画中两位主角的脸都没有受到伤害，受伤的部位主要在伊万诺维奇的衣服上。此处无损作品的整体性，不影响这幅画的整体观赏。5分钟之后，警察已驱车赶到现场，拘留了这名入侵者，并宣布这个博物馆进入紧急状态。

事情发生后，博物馆的修复人员立即开展了紧急工作，清除了玻璃碎片，拆除了画作的框架，将画作从常设展览中移出到博物馆的修复间，开始对这幅画进行修复。俄罗斯人对于画作修复和保护的反应速度一向是非常快的。100年

前俄罗斯保安对于画作保护的反应就非常快，5 分钟之内就制服了歹徒。这次也没超过 5 分钟。

警方制服歹徒后，便将他带回了警察局。这名歹徒名叫伊格尔·波德波林（Игорь Подпорин），时年 37 岁，无业。他曾经生活在乌兹别克斯坦，是那里的难民，16 岁的时候因流氓罪被起诉，并被判处有期徒刑缓刑。在后续调查中，警方发现这个人平常就是个酒鬼。在警方对外透露的信息中，这个人损坏这幅作品的时候很有可能已经喝醉了。不过在后面审判他的时候，人们却发现这件事情还真没那么简单。

图 9.7　被钝器击伤的《伊凡弑子》①

没过多久，波德波林就被送上了法庭，当被问到"你为什么要攻击这幅画"时，他的回答竟然和 100 年前损害这幅画的人的回答一样，毫无可信度。他说："因为这幅画是谎言，伊凡四世并没有杀死他的孩子，这是历史事实，伊凡四世是个圣人，这个叫列宾的画家诽谤了我们的圣人，所以我要毁坏这幅画。"当记者问他，"你当天是不是喝醉了？"波德波林说："我就在特列季亚科夫画廊吃了自助餐，那里能吃沙拉，能吃糖果，但是自助餐不提供伏特加。所以我当天根本没有喝酒，我就是冲着这幅画去的。"

仔细想来也确实是，世界上没有一家画廊会故意放任一名醉鬼进入，毕

① "Вандализм как художественное средство", The Art Newspaper Russia, May 30, 2018, accessed July 19, 2021. https://www.theartnewspaper.ru/posts/5742/.

竟，万一这个醉鬼做出点什么出格的事儿，那对画廊和全人类造成的损失将无法想象。

最终这个暴徒被告知他的行为造成的物质损失至少达 3000 万卢布。在 2019 年 4 月 30 日，最终的审判终于下达，伊戈尔·波德波林被判处两年半的有期徒刑。

这次损坏发生之后，这幅画就修复了很长时间（图 9.8）。2019 年 3 月 16 号在特列季亚科夫画廊举办的列宾周年回顾展上，它才再次出现。随同它的展

图 9.8 《伊凡弑子》的修复过程[1]

[1] "«Иван Грозный» Репина посветлеет", *The Art Newspaper Russia*, March 26, 2021, accessed July 19, 2021. https://www.theartnewspaper.ru/posts/8930/.

出,还有一本名为《杰作的故事》的书面世,把这幅画经受的两次打击的各种细节告知观众。现在这幅画已经基本被完全修复了,我们又可以在画廊里看到这幅画完美的样子。

#4

争议的波及

一幅画作被创造之后,往往都会带有作者的思想,这是必不可少的,也是不可回避的。当我们发现一件艺术品展现的思想与我们的不一致时,我们应该以什么样的方式去面对这件艺术作品呢?

在我上大学的时候,有一门课叫"文艺批评",这个课程告诉我,人类在文艺上的进步往往是伴随着批评的。这里所说的"批评"不是谩骂,而是为了文艺的进步而指出作品的进步方向,这样的批评对艺术是起到积极作用的。在这些"批评"中,有很激进的批评,也有很温和的批评,甚至有的批评更像是夸耀(那就没什么作用了)。

但是不可否认的是,每一件艺术作品的诞生都是一段历史的见证,而对于这段历史,不同的人必然会有不同的看法,这些不同的看法都应该平等地共存于世界之上。只有那些偏激的人才会把魔掌伸向这些作品,因为这些人无力去

表达，无力用语言和逻辑展示自己的观点。他们只能通过对艺术品做出出格的事情，来达到他们的目的，而这样的做法往往同样会给他们自己带来不好的结果。当然了，他们也没有想到他们的举动会带来像列宾的明信片被卖脱销这样的积极效果，但这概率极低。

在艺术史中，有无数的艺术作品被损害，我们会发现大部分作品的损坏都是精神病患者的行为。但是"精神病"三个字也未免太随意了，如果仅仅因为他患有精神类疾病就对他对人类文明造成的创伤既往不咎，那"精神病"也就变成了这些歹徒的护身符。

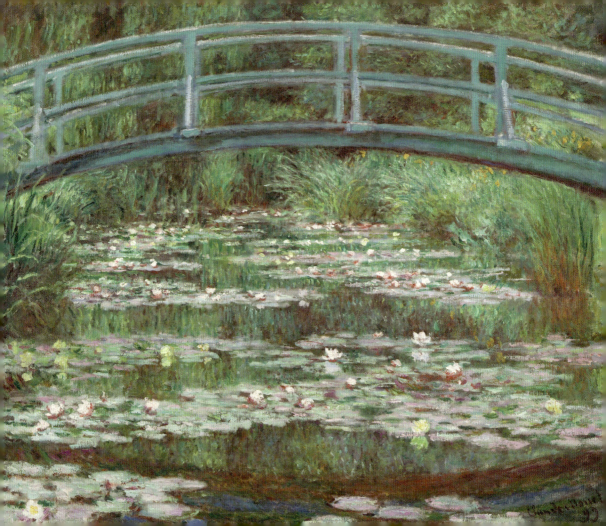

莫奈，
睡莲也不能平息你的愤怒吗？

第 10 章

图 10.1《日本桥》(*The Japanese Bridge*)

克劳德·莫奈 (Claude Monet)
81.3cm × 101.60cm
布面油画
绘于 1899 年
现藏于美国国家艺术博物馆 (National Gallery of Art)

在艺术史发展的进程里，有一个明显的界限，就是摄影术的出现。摄影出现前和摄影出现后我们生产图像的方式截然不同。摄影让人们制作图像的成本变得更加低廉，让每个人都有生产图像的能力，而在此之前这是不可想象的。

现在，摄影除了让我们每一个人都能生产图像之外，对绘画的影响也不容小觑。当摄影发明之后，绘画便由记录的功能转向了表达的功能，于是"印象派"这样的画作也就开始为世人所喜爱。对观赏者来说，印象派绘画和摄影之间是有些联系的。在摄影出现之前，人们希望从绘画里获取这个世界的图像信息，也就是说他们认为绘画应该表现真实的场景。但是在摄影出现之后，人们对绘画的期待降低了。从照片中大家就可以感受到世界的真实，而不用通过画家的二次创作。在这样的条件下，人们对"印象派"这种艺术创作或说图像生产方式的观赏态度发生了转变，人们开始去体会创作者的内心，而不是仅局限于感叹作品表象的记录世界的功能。

莫奈和整个印象派都是在这个时间爆发（图10.1），他们不仅向世人展现了自己卓越的绘画功底，同时也向资本市场展现了自己绘画的价值和价格，这也使得印象派绘画占据了现代艺术品市场的巨大份额。

还是那句话，越出名的画作，越容易被损害；体量越大的作品，也越容易成为被攻击的目标。但是我们这次要介绍的被毁坏的画作，和我们前面介绍的被恶意中伤的艺术作品还有些不同，本章中画作的毁坏并不来源于暴徒，而是来自艺术家自己。

#1

印象派的风靡

自 1874 年印象派出现以来,世界各地都对印象派产生了浓厚的兴趣,且一直延续到了今天。当然了,针对印象派的争议也从未断绝。有人从印象派的画作中汲取了灵感,感受到世界脉搏的跳动;也有人从印象派的画作中感受到了讽刺和鄙夷,甚至有人认为,印象派自始至终就是一场巨大的骗局。

莫奈的名声在 20 世纪后期一路飙升,当时他已经成为世界上最著名的画家之一,并且也成为新兴艺术家团体的代表人物之一,大家都纷纷从艺术技巧和为人处事上效仿他。莫奈带领的印象派占据了绘画界的主流,让印象派在全世界生根发芽、作品频繁展出。莫奈晚年视力出现了问题,他却依然可以使用印象派的画法作画,并且将此时的画作卖出一个好价钱。这在摄影术和印象派出现之前是不可想象的。印象派赋予了画作深刻的思想性。

在这样的环境下依然有无数的展览邀请莫奈。如果将这件事放到任何一个古典画家身上,那都是不可想象的。古典派的画家一辈子画的画可能都不够莫奈一个展览展出的油画的数量,而印象派就是有这样的高产能。其中莫奈先是以《睡

莲》（图 10.2）为名的画作就有近 250 幅之多，他其他的画作就更别提了，所以这个世界上从来不缺莫奈的展览。因此如果根据我们前文发现的规律，画作越多，知名度越高，就越容易受到暴徒们的关注，那我们肯定会说，莫奈的画注定会受到袭击。可这次我们要讲述的这个故事，还真没找着暴徒，而是莫奈自己变成了自己画作的暴徒。

图 10.2 《睡莲》(Water Lilies)

克劳德·莫奈
89.9cm × 94.1cm
布面油画
绘于 1906 年
现藏于芝加哥艺术博物馆

#2

莫奈的愤怒

1908年5月,莫奈68岁。莫奈从65岁开始以新的方式创作印象派的画作,他在这3年间创作的很多画作都被运往巴黎,以进行一次展出。1908年5月,莫奈前往巴黎,对自己将要展出的作品进行考察。但当莫奈到了画廊之后,不知道是什么缘故,面对即将展出的这些作品他气不打一处来,说:"这些作品都是我画失败的作品,你们怎么能展出呢!"于是他当即拿出一把刀和一些画笔,当着展览方的面,将其中15幅画作又是涂抹又是拿刀切,全给毁坏了。当时画廊的工作人员都被吓坏了,心里直犯嘀咕:老爷子这是怎么了?闲着没事把自己的画弄坏了,你说我是该拦还是不该拦啊。如果不拦呢,似乎不对,因为这正是我的工作啊,有人毁坏我们画廊的画作,我义不容辞应该上前去阻止他;但是我要是拦呢,好像也不对,因为这些艺术品的作者就在眼前,毁掉这些作品的人正是它们的创作者,人家自己要毁坏自己的绘画作品,我有什么资格拦呢?

于是,现场就这样陷入了尴尬的境地,谁也不知道是该拦着老爷子还是不该拦。最终,莫奈在毁坏了自己15幅画后停了手。按照今天的估值,这些画总价约有200万美元(约1435万人民币)。

这件事情让当时的画廊也非常愤怒,因为这场展览广告都发了,很多人抻着脖子等着看这场展览呢,莫奈老爷子在展览开始前来了这么一出,那这展览肯定是办不了了,总不能给观众看一堆坏了的画吧。但不幸中的万幸是展览仅

推迟了一年，莫奈回去又画了一些画，把这毁坏的15幅补上了。一年之后，该展览如期举办，对于画廊而言损失并不算大，但是对于那些本应该放在这儿展出的画来说呢？

#3

艺术家是否有权毁坏自己的作品

这件事情发生后，引发了一场有关艺术理论的争执。在艺术理论界甚至出现了一个疑问，就是艺术家是否有权销毁自己的作品。

一方认为艺术家已经将该作品出售，出售之后该作品的归属权属于购买方（私藏者或画廊），这件作品其实与艺术家已无瓜葛，所以艺术家是无权销毁自己作品的。如果他想销毁的话，应该在这件作品出售前就将其销毁，或者他可以主动回购该作品后再销毁。对于已经出售了的作品，怎么能去销毁呢？

另一方则不同意这种观点，他们认为艺术家被称为艺术家而不是制造商，就表明艺术家的特别，艺术家就是有权销毁自己的作品。这是艺术家的筛选过程，他们会选择将最好的作品留在这个世界上，为后人筛去无用的信息。所以艺术家可以销毁自己的作品，并且不用为此负责任。

两方争执不下。但其实这个问题对于艺术家来说可能根本就不是个问题。

印象派画作的创造时间成本相对较低。不像古典派画一幅画需要好几年的时间，印象派的作品可以在很短的时间内完成。莫奈销毁了这些画之后，回去操刀画了新画又送过来，这也仅仅就用了一年的时间。所以争论的只是艺术理论家，这一问题对艺术家本人其实完全没有影响。具体莫奈是不是又收了人家第二次钱就不好说了，不过莫奈的这个行为对展览的票房产生了重大的影响，一年之后来看展览的人更多了。这个事件是不是莫奈故意为之或者他和背后的资本家、展览方一起策划的，到目前为止依然是有争论的。但是制造这样的舆论确实有助于提升当时展览的票房，更有助于提升莫奈画作的价值。

　　当然了，也不是没有其他暴徒试图毁坏莫奈的画作。2022 年，德国波茨坦巴贝里尼博物馆（Museum Barberini）正在展出莫奈的画作《干草堆》（图 10.3）。据报道称，这幅画是莫奈著名的《干草堆》系列画作的一幅，三年前（也

图 10.3 《干草堆（其一）》(*Haystack*)

克劳德·莫奈
72.7cm × 92.6 cm
布面油画
绘于 1890—1891 年
该系列绘画作品被多家博物馆及私人收藏

就是 2019 年）在拍卖会上以 1.1 亿美元（约 8 亿人民币）的价格售出。但在当地时间 10 月 23 日，两名来自德国环保组织"最后一代"（Letzte Generation）的生态狂人一边呼喊着"如果我们不得不为食物而战，这幅画将一文不值"，一边往这幅画上扔土豆泥，随后还把自己"粘"在了墙上。不过也有好消息——据博物馆的负责人介绍，因为画作被密封在玻璃框里，所以尽管遭受了攻击，但依然完好无损。

#4

创作者的抉择

其实艺术家毁坏自己的作品并不少见，如德国现代艺术大师格哈德·里希特（Gerhard Richter）就曾经毁坏了他 60 幅作品，据说也是因为他看着很不满意；再如我们熟悉的作家查尔斯·狄更斯（Charles Dickens），他烧毁了自己攒了 20 年的论文和通信信件手稿；还有美国波普艺术家贾斯珀·约翰斯（Jasper Johns），他也销毁了他大部分的早期作品。此外，很多中国的艺术家也会在他们成名后高价买回他们早期的作品，认为那是不完整的、不成熟的。艺术家们这样的行为一直都是饱受争议——值不值得、应不应该。当时赞同莫奈做法的一位艺术批评家曾经说过：很遗憾，也许除了莫奈，其他画家不能这么做。这句话

道出了艺术界内公认的差别，一是创作成本的差别，二是名气的差别。如果不是莫奈，换了另一个画家，做了这件事之后，也许在市场上不会产生任何效果，连个水花都激不起。

莫奈是可以大刀阔斧地损坏他自己的画作。但这并不取决于莫奈对他的画作有多么认真，而是取决于莫奈的知名程度，以及他的画作的创作成本。同样这件事也引发了我们其他思考：一个反复无常且具有暴力倾向的艺术家，怎么能成为一个合格的公众人物呢？当达不到他自己本身的要求时，就摧毁他之前的创作，这种行为是不是给艺术史的研究也造成了麻烦，甚至对人类艺术推进的历程造成了负面影响呢？

从这个角度来看，莫奈做的这件事情除了给他的画作和展览票房带来经济上的增长外，对于他自己的艺术造诣和对后世的艺术研究没有任何帮助，甚至对印象派在这个世界上的理论推进也没有任何帮助。而在这个世界上，主动毁坏自己的画作后依然可以对票房产生正面影响的，可能也就只有莫奈本人了。

被连砍六七刀的维纳斯

第 11 章

图 11.1 《宫娥》(The Maids of Honor)

迭戈·罗德里格斯·德·席尔瓦·维拉斯凯奇
(Diego Rodríguez de Silva y Velázque)
318cm × 276cm
布面油画
绘于 1656 年
现藏于西班牙普拉多美术馆

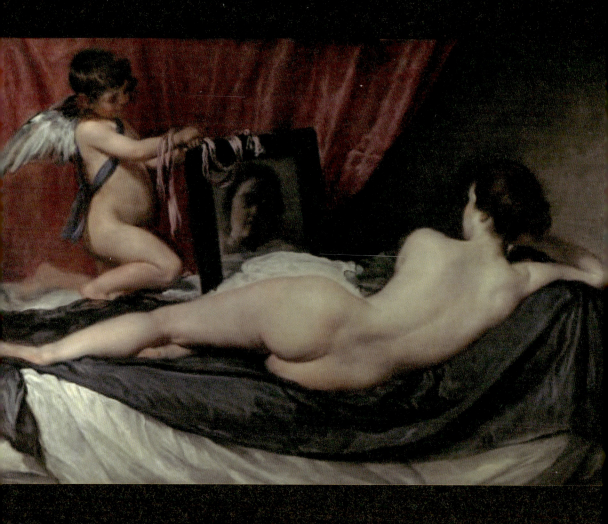

图 11.2 《镜前维纳斯》/《洛克比的维纳斯》
(Venus at her Mirror / The Rokeby Venus)

迭戈·维拉斯凯奇
112.5cm × 177cm
布面油画
绘于 1647—1651 年
现藏于英国国家美术馆

当一个人对一尊艺术品下手的时候，我们一定会说这个人是激进的，至少这个人是不理性的。艺术品之所以被我们存放在博物馆里，正因为它们是人类共同的瑰宝。而暴徒为了获得这个世界的关注，选择下手的对象就是这些毫无抵抗能力的艺术品。此外，他们的所谓思想，八成也不会被人认同。

被人们津津乐道的"世界三大名画"中，除了《蒙娜丽莎》和《夜巡》之外，还有一幅画叫《宫娥》（图11.1）。这幅《宫娥》的作者叫迭戈·维拉斯凯奇，是西班牙最著名的画家之一。在西班牙的诸位画家中，除了大名鼎鼎的毕加索外，另一个我们应该了解的就是塞维利亚画派的代表人物——维拉斯凯奇。在维拉斯凯奇的画作中，有一幅画一直存在着很大的争议，这个争议并不取决于画的题材，而是由于这幅画画得太美了，似乎它不应出现在正常展览内。这幅画就是《洛克比的维纳斯》，我们也称之为《镜前维纳斯》（图11.2）。

长久以来，这幅画都被认为是维拉斯凯奇在世时的最后一幅画。但是 1951 年后，艺术史学家们发现这幅画很有可能不是维拉斯凯奇晚期的画作，很有可能在早年的时候，维拉斯凯奇就已经画好了这幅《镜前维纳斯》。至于为什么人们会认为它是维拉斯凯奇的最后一幅画，很有可能是因为维拉斯凯奇晚年的时候才将它出售——大家往往会认为出售时间大概就是作品的创作时间。所以 1951 年，在艺术史学家们的研究之下，这幅画的作画时间最终得到了确认——维拉斯凯奇早期的作品。

　　1813 年，这幅《镜前维纳斯》从西班牙运往英国约克郡。当时一位名叫约翰·莫里特（John Morritt）的人，以 500 英镑（相当于现在的 3.3 万英镑）的价格买下了这幅画。莫里特把这幅画挂在他位于约克郡洛克比公园旁的房子里，这幅画也因此而得名。1906 年，这幅画被当时刚成立的英国国家艺术收藏基金会购买并成为英国国家美术馆的展品之一，当时的成交价格已经变成了 8000 英镑，相当于 2021 年的 87 万英镑，可见这幅画高昂的价值。

　　随着英国国家美术馆知名度的增加，这幅画也逐渐成了人们喜爱的一幅画。20 世纪初，禁锢人们的封建思想已逐渐解放，这种不穿衣服的后背也逐渐为人们所接受，维拉斯凯奇在现代的知名度也迅速上升。还是那句话，一幅画越出名就越危险，这幅画就在 1914 年迎来了一次厄运。

#1

画作的破坏

1906年开始，这幅画就被放在英国国家美术馆展出。1914年3月10日早上，英国国家美术馆刚开门没多长时间，一名穿着非常普通的女子与其他观展者一起进入美术馆。就在大家欣赏画作的时候，这名女子突然冲到这幅画作前，拿出一把狭长的刀具，对这幅画进行了六七次攻击，短短几秒钟内，就对这幅画造成了无法弥补的损失，范围从这幅画的顶部一直延伸到底部。在这次猛烈的攻击后，她还觉得不解气，于是又拿起刀对这幅画的主角维纳斯进行了攻击：刀刃落在这幅画主角的后背，企图把画作中维纳斯的后背完整地割下来。

据当时的目击者描述，这名女子身材非常矮小，身着紧身的灰色外套和裙子。她在进入展览馆后，在这幅《镜前维纳斯》前站了一会儿，直勾勾地盯着这幅画，显然是在考虑些什么。由于她的举止和容貌都相对端庄严肃，周围的人对她没有产生任何怀疑。正当所有人都以为这位女士是在仔细端详这幅画作时，她拿出了蓄谋已久的刀。

突然听到玻璃破碎的声音，一开始现场的保安人员还以为是天花板破碎掉

图 11.3 被损伤的《镜前维纳斯》

图 11.4 埃米琳·潘克赫斯特（Emmeline Pankhurst）

了，但他们一扭头，这才发现这名女子正用一把刀疯狂地刺向这幅画作，他们便迅速跑向这名女性。最后现场的保安人员和工作人员合力制服了她，阻止了她进一步对这幅画造成破坏。但此时的这幅画已经被刺多刀，破损的情况不容乐观（图 11.3）。

后来人们对这幅画进行了检查，只能安慰自己：还好她不是拿钝器来攻击；虽然她有备而来，还好她没有缜密的策划，这让这幅画所受的罪少了那么一些……

这位攻击画作的女士在被制服后，就被带到了美术馆的保安室。她被带走时一直在冲周围的人喊："我是一名女权主义者，如果我毁坏了这张画，你们可以得到一张和它一样好的艺术作品，但如果毁坏了一个生命，这个生命就彻底消失了！你们不能得到一个完全一样的生命。这些人、这个政府正在杀死潘克赫斯特夫人[1]！"这就是她做出这个举动的原因，为了英国历史上著名的女权运动代表人物——潘克赫斯特夫人（图 11.4）。

[1] 埃米琳·潘克赫斯特（1858 年 7 月 15 日—1928 年 6 月 14 日），英国女权运动的代表人物，政治活动家，同时也是英国妇女参政权运动的奠基者之一。1913 年 4 月 3 日，潘克赫斯特夫人因煽动人们破坏财政大臣的家被判刑 3 年。每年的 7 月 15 日被英国定为埃米琳·潘克赫斯特日，以纪念这位为妇女选举权做出重要贡献的伟大倡导者。——编者注

#2

我毁坏"你"与"你"无关

警方抓获了女暴徒后(图 11.5),在随后的审问中得到了她的相关信息。这位女士名叫玛丽·理查森(Mary Richardson),是一名激进女权运动支持者,出生于加拿大。1898 年,她曾前往巴黎和意大利,然后便到了英国。

图 11.5　被带走的玛丽·理查森,摄于 1914 年

警察询问她为什么要毁坏这幅画。这位理查森小姐大言不惭,对着警察说:"我试图破坏神话史上最美丽的女人,以抗议政府摧毁现在最美丽的女人,潘克赫斯特夫人。"

她义愤填膺地表示:"我们的政府正在慢性杀害每一个女性,杀害每一个为女性伸张正义的人。如果有人知道我今天的行为,那请让他们记住破坏这幅画

的人是我，同时也要让他们记住那些杀害潘克赫斯特夫人和破坏她美好生命的人。"当时玛丽·理查森十分愤怒，仿佛自己做了什么特别伟大的功绩。她认为所有画作都是道德和政治上的欺骗，是这个世界虚伪的证据。所以她在短暂地思考了几分钟后，挥刀砍向了这幅画。

除了玛丽·理查森之外，当时的记者还采访了英国国家美术馆的工作人员。当记者们问到这位女士的行为造成了多大的损失时，美术馆的工作人员表示：非常遗憾，仅仅就商业损失而言，这幅画在当时也不过是受到了1万—1.5万英镑的直接损失。

由于玛丽·理查森攻击这幅画时，用的刀非常锋利，所以那些切口非常完整，画作的颜料和画布并没有分离，刀具只是对画布造成了伤害。因此修复这些伤口的成本可能在当时都不到100英镑，这就是玛丽·理查森造成的商业损失（英国人在处理这种事情时和法国人就完全不一样，他们很少夸大其词地报道某件事情）。这样一来，当人们知晓这些细节后，这位企图用伤害艺术作品达到个人宣传目的的理查森女士彻底失败。

最终，理查森女士只被判处了6个月的监禁。

不久，这幅画也被当时英国国家美术馆的首席修复师赫尔穆特·鲁赫曼（Helmut Ruhemann）成功修复。在攻击事件发生不久之后，理查森女士发表了一份声明。这份声明中她又一次表达了她认为非常正义的那句话："我试图摧毁神话世界中最美丽的女人，以抗议政府摧毁潘克赫斯特夫人，她是现代史上最美丽的人物。"

这个事情就变得非常戏剧化了。如果这位理查森女士想搞个人崇拜，就崇拜去呗，为什么非要伤及艺术作品呢？这幅画招谁惹谁了？维纳斯招谁惹谁了？维拉斯凯奇又招谁惹谁了？如果想争取相关权利的话，可以参政、议政、提出自己的政治见解，还可以像弗吉尼亚·伍尔夫（Virginia Woolf）那样用文字

抒发自己的观点，从而唤醒更多的女性来为自己争取权益，但你不能毁坏已经存在于世的人类共同的遗产啊！

更可恨的是，在1952年的一次采访中，这位理查森女士继续大言不惭地表示："我毁坏这幅画除了当时要为潘克赫斯特夫人抱不平外，还因为我很讨厌男性访客整天盯着它看的观赏方式。"不知潘克赫斯特夫人倘若当时仍然在世，知道了她的行为后会持什么样的态度。

#3

之后的故事

在这次恶劣的毁坏行为发生后，英国国家美术馆就对公众关闭了，当时美术馆开了很长时间的会来决策需要关闭多久。现场的工作人员觉得这是一个恐怖行为，而不仅仅是针对艺术品的破坏。所以当时不止国家美术馆关闭，其他几个地区的画廊和美术馆也都同时关闭，以预防激进女权主义暴行发生的可能。在那个时代，激进女权主义并不像今天的女性这样，争取权利的手段相对理性和温和。

在此之后，国家美术馆虽然重新开放，但配备了更多的安保措施，而且便衣警察会被派往所有房间巡察。值得一提的是，此时安保措施的严格性已经

增强到和我们今天的水平差不多了，比如当时该美术馆就已经不允许观众携带棍棒、雨伞等物品，同时要求观众将手袋、包裹、书包等所有看不到内里的收纳物品全部交由馆方保管。然而，这既增加了美术馆的管理成本，也对观展体验产生了非常不良好的影响。这就是理查森女士（图11.6）带来的后果。除此之外，这位理查森女士还干过让我们感觉更不可思议的事。

图 11.6 玛丽·理查森

1913年，在毁坏《镜前维纳斯》这事件发生之前，玛丽·理查森就已经犯下了诸多暴行，比如她曾经犯下了一系列纵火罪行。当时理查森砸碎了英国内政部的窗户，并炸毁了一个火车站。因为这些行为她曾9次被捕，总共被判处3年以上的徒刑。但是根据当时1913年英国的"猫鼠法案"[①]，没关几天她就被放出来了，放出来后她就实施了这次艺术品毁坏活动。更让人感到可怕的是，这位玛丽·理查森女士在1932年成了一名法西斯主义者，并且四处宣扬法西斯主义。她的行为越来越激进，还成了英国法西联盟（BUF）的候选人之一，但最终在英国法西联盟（BUF）的大选中落选。之后，1953年，玛丽·理查森出版了自己的自传。1961年11月7

[①] 《健康不良临时出院法》（Temporary Discharge for Ill–Health Act），也被称为"猫鼠法案"，是英国于1913年通过的一项国会法令。当时的女权运动者因参与社会运动被捕入狱后，不少人以绝食抗议。在该法案中，为避免女囚绝食致死，议会允许释放因绝食而被监禁的妇女参政者，并在她们身体康复后再以同样的罪名拘捕入狱继续服刑。——编者注

日,她在自己昏暗的公寓内去世。我不知道该如何评价她的一生,仅从艺术品保护的角度来看,她绝对是一个恶魔。

#4

激进的表达

如今,也有许多女权主义者不甚认同理查森女士的做法,英国女权主义作家琳达·尼德(Lynda Nead)就曾表示:"这个事件很大意义上象征着女权主义对于女性裸体一种特殊的看法,这种特殊的看法并不能代表所有女权主义。而有一种女权主义,就是会有这样刻板的印象。"非常有意思的是,她在英国罗德里奇出版社出版的著作《女性裸体:艺术,污言秽语和性特征》(*The Female Nude: Art, Obscenity and Sexuality*),纸质版封面所使用的主视觉图就是这幅《镜前维纳斯》。

理查森女士的这种袭击是防不胜防的。谁能想到一个身材瘦小、穿着讲究的女性,会突然从她的衣服里拿出一把刀,刺向一张毫无还手能力的艺术作品。之前那些破坏艺术品的人往往都会被定性为患有不同程度的精神疾病,可是理查森女士的行为完全是经过理性的思考和计划才完成的。即使美术馆方有再强有力的保护措施,也很难预见到这样的袭击。

提倡保护女性、尊重女性权益是社会进步的必然，但这样暴力的行为不应当被现今的社会提倡。虽然这种行为表达了某种政治诉求，但是从历史的长河来看，这样的做法百害而无一利，不仅很难争取到相关的权利，同时还会被后人诟病。无辜的艺术品就应该好好留给后人去欣赏和研究。

第三部分

战争

领土和文化都要

在这个世界上毁坏艺术品的方式大致就那么几种。前面介绍了偷盗和毁坏，这是两种艺术品犯罪，而且对于艺术品的伤害主要是这两种。但这些统计都是基于和平年代中艺术品所经历的灾难，而艺术品真正的灾难远远不止这些。

当艺术品受到损耗时，往往是因为保存不力。这种保存不力，有内部原因，也有外部原因。之前我们提到过艺术品本身就是有寿命的，无论是纸张还是石头又或者布，这些质料的艺术品的生命是有尽头的，总有一天它们会从这个世界上消失。如果保存得当，这样的消失会变得很慢；但如果碰到了外部的冲击，那内部保存无论用什么样的措施都不足以让艺术品得到相应的保护，艺术品的保存也就变得非常复杂和困难。来自外部的冲击，除了我们之前介绍的偷盗和毁坏之外，最主要的就是战争。

我们暂不去讨论战争本身对艺术品的冲击——包括枪、炮、炸弹等战争武器对艺术品的伤害是不可估量的，但这并不是人故

意为之，俗话说子弹不长眼，炮弹也不长眼，所以我们暂不讨论这样的情况。除此之外还有一种对艺术品的毁坏，也就是我们本章要聊的话题：在战争频发的动荡年代，总有一些有权、有军事力量的人希望将艺术品据为己有，或者据为自己的国家所有，这是非常可怕的一件事。因为如果你有能力将这些作品据为己有，那就证明你也有能力将这些作品按照你的喜好进行分类，甚至毁灭。这就是"二战"时期纳粹的罪行之一，但是此处注意，毁坏艺术品的不只有轴心国，有些同盟国也一样对艺术品犯下了罪行，可这些都是在战争年代不可避免的。也许经过我们的介绍，你会稍微了解战争对人类文化的摧残。

在战争面前，
哪个神仙也不好使

第

12

章

图 12.1 《拿破仑皇帝在杜伊勒里宫的书房里》
(*The Emperor Napoleon in His Study at the Tuileries*)

雅各－路易·大卫（Jacques-Louis David）
203.9cm × 125.1cm
布面油画
绘于 1812 年
现藏于美国华盛顿区国家画廊

历史上有这么一个人，把欧洲搅得鸡犬不宁。也是这个人，除了法西斯势力外，几乎统治了全欧洲，这个人就是拿破仑（图12.1）。

拿破仑跟希特勒有着几乎相同的梦想，他们都希望征服欧洲。可征服欧洲的定义究竟是征服欧洲的领土，还是征服欧洲的文化？在这件事情上，军事家并不会看到有什么不同。从整体文化水平上来看，拿破仑要比希特勒更有文化素养一些，毕竟希特勒是一个美术落榜生，而拿破仑是一个博学多才的领袖。

但是他们做的事情十分相似——他们都企图通过征服和掠夺艺术品来使自己统治的地区达到文化和思想上的统一，进而达到政治上的统一。这种行为站在政治和军事的角度对统治者来讲是有利的，但若站在文化的角度上来看，对艺术品的冲击是不可估量的。

拿破仑和希特勒在对待艺术品的做法上有诸多相似之处，例如他们都拥有一支非常强悍的军队，专门用来为自己掠夺喜欢的艺术品；再比如，他们都想将艺术品据为己有，以证明自己国力的强大；同时，他们也都想把一些艺术品变成金钱，以支持自己的军队继续发展。

纵观历史，在希特勒的掠夺行为中我们可以发现，他基本上都是直接拿着枪进行赤裸裸地抢劫，看中别人家里什么就拿走什么。可在拿破仑的掠夺中，就有一点不一样了。拿破仑获取艺术品的手段，往往是通过条约、公开拍卖或一些有理由的强制性没收。这是什么意思呢？用大白话来讲就是，拿破仑不止跑到别人家里去抢劫，抢劫之后他还会跟主人签一个合同，如果主人不签，他就要谋财害命，但如果主人签了合同，那他就合理合法地拥有他抢到的那些艺术品了——有文化确实不一样，抢劫都抢得如此"顺理成章"，搞得像是合法买卖一样。

当然了，在拿破仑的劫掠行为中，也有数量极其巨大的艺术品遭到销毁和遗失。不过，他的主要目的还是要用这些艺术品去资助他的军队，甚至很多时候，他的目的就是要找贵金属制成的艺术品——这样的艺术品容易销售和熔化，从而可带来更多的利润。很大程度上来讲，法国军队的工资就是这么来的。

当然了，在这些掠夺艺术品的行径中，许多手稿和脆弱的艺术品也就此变成了碎片，这些碎片有些此后就没有办法再粘到一起了，比如亚琛大教堂的大理石柱子，就惨遭此下场。而且很可惜，由于那个时代没有照片，所以我们也无从得知拿破仑弄丢的这些艺术品究竟是什么样的。

那么问题来了，为什么这些有权有势的人都这么喜欢艺术品呢？原因有二，第一层原因在于，艺术品是一种民族文明存在的证据，当这些证据被强权夺取之后，也就证明这个文明被他们征服了；第二层原因在于，这些文艺作品往往和公共教育、百科全书、思想进步有关，只要抓住这些知识内容的传播载体，基本上也就征服了当时社会的公众舆论。因此，无论是拿破仑还是希特勒，他们对艺术品所有权的重视程度都非常高。而且，他们掠夺的艺术品的数量过于庞大，导致他们造成的负面影响延续到了今天，其中最突出的负面影响就是这些艺术品没有办法回到它们本应出现的地方，也就是它们的"原籍"。

我们知道一场战争对艺术品的毁坏有多可怕。但是注意，我们知道这些恶行对艺术品造成了损伤，是因为后来人类发明了摄影术，借此我们可以看到很多照片，知道这些艺术品被毁坏的情况。而在拿破仑时代并没有摄影术，我们只能通过文字资料，还有当时一些表达现实题材的绘画作品、版画或印刷物，来判断那个时代对艺术品的损害程度，这也是本书这一部分最有趣的内容。

#1

一切都是从保护开始的

经历了大革命后,法国新的政府面临着种种问题,他们需要恢复这个国家的秩序。在这重重难题中,其中一个重大难题就是解决当时艺术品的归属问题。在此之前,无论是法国还是西方其他任何一个国家,艺术品往往是属于教会或贵族的。但在法国大革命胜利后,这些艺术品应该是属于人民和国家的。在这种情况下,法国反传统主义者开始摧毁艺术品,他们认为只有摧毁这些艺术品,才能将人们从压迫中解放出来。同时,他们认为摧毁艺术品,也代表着他们摧毁了那些皇室的封建主义思想,是对皇室和贵族发起了挑战。

除此之外,法国政府在革命中得到的一些艺术品被允许公开拍卖,以弥补当时国家金库的亏空。可这些被购买走的艺术品往往就流落到了欧洲其他国家,这对法国来讲是巨大的损失。

于是当时的法国政府坐不住了。1794 年,在法国革命领袖之一亨利·格雷瓜尔(Henri Grégoire,图 12.2)的干预下,法国革命政府宣布要保护艺术品。他们表示,艺术品是国家文化的来源,是国家的文化遗产,艺术品一旦遭到破坏,那

么很有可能直接导致本国的民族文化消失。所以艺术品需要得到妥善保护，谁都不能损害国家的艺术品，不管这个艺术品是属于贵族、教会还是国家。

这个态度一经传达，法国各地都开始了积极的响应。大家非但停止了毁坏艺术品，而且对艺术品保护有加，甚至把它们拿出来展览。当时很多艺术品被革命者从贵族或教会的储存处拿出后，放在公共空间展出。还有很多艺术品在卢浮宫展出，只不过当时的卢浮宫还不是我们现当代意义上的公共博物馆。这

图 12.2　亨利·格雷瓜尔的画像

样的做法除了让艺术品得到保护外，也对法国所有的艺术品进行了一次比较完整的梳理。除此之外，当时的人们还意识到，建筑也是艺术作品的一部分，于是很多中世纪和哥特式的建筑也免遭破坏。当时的法国成立了新的理事会，鼓励法国无论是革命者还是保守者，都必须遵守这个规则，让艺术品得到保护。

其实从 18 世纪初开始，法国人民就要求有更多的公共艺术空间。他们希望有更多更好的作品出现在他们的生活中。这是对贵族权利的挑衅，也是为自己争取权利的意识的觉醒。随着当时思想的进步，除了公共艺术空间外，法国还建立了很多其他类似当今博物馆的新画廊。此时的法国正逐渐加强艺术品的有序管理，开始对全国各地的艺术品进行编目和记录。

在当时法国这样混乱的情况下，依然有人能保持头脑清醒，处理艺术品相关的问题，这也是法国人乃至欧洲人的特点之一。

在法国大革命之后没多久，拿破仑成为人们的关注焦点。1802 年 11 月，拿

破仑在法军侵占埃及的战役中立下汗马功劳,很快就名扬全法国。而拿破仑自己本身就精通历史,他在看到这些历史文物得到保护后,内心自然非常满意。与此同时,他任命了一位叫作维万特·德农(Vivant Denon)的外交家、考古学家、作家、版画家,为卢浮宫、凡尔赛宫博物馆和皇家城堡藏品博物馆的馆长。这位德农先生在拿破仑后来的事业中发挥了非常重要的作用。

#2

拿破仑的眼睛

 卢浮宫从宫殿变成博物馆后,自然需要一个馆长。卢浮宫的第一任馆长就是多米尼克·维万特,也就是上文提到的维万特·德农(图12.3)。

 德农出身于一个小贵族家庭,但是由于他一心向往革命,因此他就自主放弃了贵族的身份。拿破仑对德农的评价非常高,在拿破仑65岁那年,他将德农封为德农男爵。

 德农早年在巴黎学习法律。虽然学习的是法律,可是他一直都对艺术和文学有着极大的兴趣。到最后他并没有成为一名律师,而是从事了文艺工作。在德农23岁的时候,他就创作了喜剧作品《好父亲》(*Le Bon Pére*)。这部作品一经演出便大获成功,而且这次成功与他的家庭无关,完全是他自己努力的结果——他

这个人设也很符合那个时代人们的喜好。后来他被法国高层执政人员注意到,就被任命为圣彼得堡法国大使馆的随行人员,自此开启了他的外交生涯。其实作为一名外交官往往是需要多才多艺的,艺术总能让说不同语言、属于不同文化阵营的人有着共同的话题交流,这在哪个时代都一样。

德农精通艺术品相关的知识,而且他又是学法律的,学识丰富,口才优异,逻辑缜密,这些都是他作为外交官的加分项。

图 12.3　维万特·德农画像

没过多久,他就在外交领域干出了一番天地。拿破仑上台后,他还追随拿破仑一起战斗,并且凭借着优秀的文艺才能,给拿破仑提供了很多艺术方面的支持和指导。此时德农的写作能力也同样优秀,在伴随拿破仑一起前往埃及的途中,他还写出了两卷书,其中就记录了埃及的建筑和装饰,这都是非常珍贵的艺术史资料。

1802 年 11 月 19 日,他被拿破仑任命为卢浮宫博物馆馆长(图 12.4)。此时卢浮宫博物馆已更名,不再叫作卢浮宫,而是叫作拿破仑博物馆。从这次任命我们就能想到当时拿破仑对此人的信任度有多高。1814 年,反法同盟①占领巴黎,导致德农不得不退休,在此之前他都是拿破仑忠实的战友和仆人。

① 指 1813 年由俄罗斯帝国、普鲁士王国、大英帝国、奥地利帝国等国结成的第六次反法同盟。——编者注

图 12.4 《维万特·德农在卢浮宫月神厅工作》（ *Vivan Denon travaillant dans la salle de Diane au Louvre* ）

由于德农精通艺术、文物和历史相关的知识，因此在拿破仑掠夺意大利、德国等国家的艺术品时，德农成了拿破仑最重要的顾问。除此之外，他还给拿破仑出谋划策，用尽一切方法（以看似合法的手段）将其他国家的艺术品抢到法国。德农还是 1812 年那场著名游行活动的策划者，以向世人宣告拿破仑的功绩，这个我们之后会提到。由于德农既为拿破仑提供艺术咨询服务，又帮拿破仑劫掠各式各样的艺术品，因此大家就给他起了一个绰号，说他是"拿破仑的眼睛"。

德农为了帮助拿破仑，随法国的远征军去往意大利、德国、奥地利、西班牙为法国挑选艺术品。而德农除了做"艺术品强盗顾问"外，还改进了卢浮宫的布局和灯光。而这么做也存在着两个方面的原因。

第一个原因在于，德农希望以这种创造更优异的展览条件的方式，来鼓励更多的艺术品被运往法国，这样这些艺术品就能一同被存放在卢浮宫里并展示给大家观看。可他这么做并不是想要让法国的艺术品数量和其他国家的比出个高低，而是想向世人证明，法国有能力保护和合理展示更多的艺术品——只有法国的巴黎、只有卢浮宫才是这些艺术品最好的归宿，它们放在其他地方都更

容易被毁坏，甚至不被重视。因此，德农在卢浮宫设计了非常妥善的布局，并安排了合理的灯光布置，让所有艺术品都能被更好地呵护，并且以最佳状态展示给观众。

还有第二点原因，这也是主要原因。当时公众对于法国抢掠其他国家的艺术品抱有极大不满，德农这么做就是想告诉那些发出质疑的人：我们的做法是对的，因为我们强大，所以我们值得拥有这些艺术品。可这样一来，就更加让舆论认为他是一个口是心非的人。他们掠夺的艺术品越来越多，卢浮宫快放不下了。于是1801年的时候，德农就决定将艺术品做一个比较和分类，把更有价值的艺术品存放在卢浮宫，而将不太重要的艺术品分配到了法国省级博物馆，比如在里昂的博物馆、在马赛的博物馆等。与此同时，法军也已经占领了许多意大利的美术学院，有的美术学院就地被改成了公共博物馆，很多他们认为没什么价值的作品就直接留在意大利了。

那么问题来了，德农真的对艺术品保护有加吗？答案是肯定的。在当时专业的艺术品修复师的帮助下，他们开发了很多对艺术品更新、更科学的修复方式，而在此之前许多艺术品从未被保养过。这些艺术品在被运往法国的过程当中（或者运到法国后），就开始得到保养。比如拉斐尔著名的壁画《福利尼奥圣母》(*The Madonna of Foligno*，图12.5)，在此时就得到了保养，他们也将保养的过程公开向公众展示。当然了，这样做依然是为了堵住公众的嘴，他们企图用这样的方法告诉公众：文化保护只有法国做得最好。但当时依然存在着不满的声音，有人说他们的保养完全毁坏了艺术品。不过从今天的角度来看，当时他们对艺术品的保养可能还真是对艺术品最大的保护。

但这双"拿破仑的眼睛"有时候也并不是那么"皎洁明亮"：在拿破仑命令法国军队拆除很多壁画和雕塑时，法国人的保护能力就消失了——很多壁画都在运送过程中被震坏了，甚至有的壁画在他们拆除时就被搞得七零八落。而

图 12.5 《福利尼奥圣母》

且有的壁画在被运送的过程中出现了问题,导致这些作品不但没有被送到巴黎,而且可能这辈子都回不去了。

无论这双"拿破仑的眼睛"是多么通透和厉害,对于艺术品来说,这样的掠夺一定会造成无法弥补的损失;无论这双"眼睛"再怎么保护艺术品,他们对艺术品犯下的罪行恐怕永远都无法弥补。

#3

并不悲惨的惨案

法国大革命后,当时政府的计划是去掠夺其他欧洲国家的博物馆藏品。这个做法并不被当时的法国人抵制,原因也非常简单,他们希望以此方式来展示国力。

早在1794年,法国人就已经开始了不分青红皂白地掠夺。他们制定了通过战争获取艺术品的计划,甚至为此组建了一个学术委员会——干脆就由专家们拍板决定哪些作品是值得被带回法国的。同时,他们以这种方式来向法国公众宣传政府的价值观。但是在这之后他们又觉得:这价值观不对呀,哪个政府会以掠夺当作自己的价值观呢?于是拿破仑政府又干了一件非常为人所不齿的事情,他们开始拟定一些条约,这些条约要求被他们征服的其他国家的政府,

向法国缴纳高额的赔偿金额，如果交不上来，就让这些国家用艺术品来顶替或抵押。这样一来，掠夺艺术品这件事竟然变得"合法"了。

除此之外，拿破仑政府还做了一些看似合法的收购行为，其实就是变相掠夺——用很低的价格从其他国家购买这些艺术品。另外他们还制定了一套类似进贡的体系，由那些被他们征服的国家的贵族向法国进贡他们私藏的艺术品。这个做法显然比希特勒做的高明多了，拿破仑不是直接去抢，而是想尽办法逼着别人把自己手里的好东西交给他。

其实在历史上，尤其是在欧洲的历史上，掠夺艺术品是征服者展示其对新征服领土的权力的一种普遍且公认的方式，也不是什么新鲜事儿。而且越是到18世纪后期，征服者这种对艺术品的占有欲就越强。拿破仑的手法虽然相对隐蔽，可即使这样也并不能瞒住群众的眼睛，群众的眼睛从来都是雪亮的（图12.6）。

在这些艺术品的强制掠夺和运输过程当中，法国军队就对这些艺术品，如一些雕塑和壁画，造成了一些损害。而且有些艺术品本来就是建筑的一部分，拿破仑为了得到这些艺术品，就把这些东西从建筑上剥离下来，那建筑本身就不完整了。此时这些人就对拿破仑和他的政府的这个行为产生了非常不好的印象。

不过相对于希特勒，拿破仑政府的头脑还是清醒的，从1796年开始，拿破仑政府的某些官员就开始反对艺术品的挪动。他们更希望能让艺术品留在原地，转而在当地修建更好的艺术展陈设施，更希望拿破仑把目光转向普罗旺斯的废墟，调查阿尔勒奥兰治的废墟和修复著名的圆形剧场，将这些本就位于法国的文化瑰宝保护起来并修复它们，而不是去洗劫罗马、抢劫佛罗伦萨、盗窃威尼斯（图12.7），只有这样才是真正对文化和艺术进行保护。

但是很可惜，当时拿破仑的势力和声誉都如日中天，整个法国都处在一个狂热的状态。这样理智且克制的声音都是少数，更多法国人还是希望伟大的祖国能拿到更多人类艺术的瑰宝。所以，当时法国的人民还呼吁让更多的艺术品

从其他国家送往法国。而此时在被占领的比利时、佛罗伦萨等地，人们就开始了反抗运动。当时在佛罗伦萨乌菲兹美术馆的馆长称，乌菲兹美术馆的藏品属于托斯卡纳地区的所有人民，而不属于签订不平等条约的这位法国大公。其实这些反对的声音有的是得到了法国官员的支持的，但是反对的声音非常微弱。

很多国家的艺术品都被拿破仑的军队直接劫走，接下来我们就稍做盘点，这样我们就能清晰地看到拿破仑在抢劫这些艺术品的时候到底都做了些什么。

图 12.6　讽刺拿破仑的画作：《好的，先生们，这个值 200 万！》（*Eh bien, Messieurs! Deux millions!*）

图 12.7　被法国军队劫掠的达芬·奇的《大西洋古抄本》（*Codex Atlanticus*）手稿

- **法国边境北部的低地国家**

拿破仑对艺术品劫掠的第一站，就是法国边境北部的低地国家。1794 年，5000 本书和众多彼得·保罗·鲁本斯（Peter Paul Rubens）的绘画作品一起，从安特卫普①运向巴黎。第一批货物于 1794 年 9 月抵达了位于巴黎的

① 该城市位于今比利时西北部斯海尔德河畔，是比利时最大港口和重要工业城市，居民大多使用荷兰地方方言。——编者注

卢浮宫，时至今日，我们还能在卢浮宫里看到这些作品中的部分。

当时的法国对外宣称，他们是要将这些艺术作品借来展览。这个理由就非常正当。法国人认为他们只是给这些艺术作品增加了更多的曝光度。但是对于低地国家而言，这种行为更像是一种仆从国对宗主国的进贡行为。法国对周边的国家提出这样的要求，其实是把邻国当成了法国的仆从国，用这样的方式来践踏其他国家的尊严。至于这样的做法到底是对还是错，史学界目前并没有明确的定论。但是我们知道这些作品到了法国之后，确实引起了当地的轰动。

法国人也并没有失言，他们确实是拿这些作品做了展览，不过直到1799年才举行，也就是说，这些作品在法国封存了很长时间才被展出。这个展览涵盖56幅鲁本斯的画、18幅伦勃朗的画，还有尼德兰画家凡·艾克（Van Eyck）兄弟的《根特祭坛画》（*Ghent Altarpiece*，又名神秘羔羊之爱，图12.8）和小汉斯·霍尔拜因（Hans Holbein the Younger）的12幅肖像画。以我们今天的标准来看，这些作品在艺术史上均占据着一定的地位，它们的同时展出会是多么震撼。但是这个展览中的作品一直到1801年都还没还回去，当时负责比利时外交的法国官员一直在阻挠着这些艺术品的回归。

● 意大利

要论起受到法国艺术品劫掠行为影响最严重的国家，那莫过于位于法国边境东部的意大利了，当时拿破仑几乎征服了整个意大利地区。雅各-路易·大卫给拿破仑画了一幅非常有名的画，叫《拿破仑加冕》（*The Consecration of the Emperor Napoleon and the Coronation of the Empress Josephine by Pope Pius VII*，图12.9）。这幅画看着冠冕堂皇（当时拿破仑正在给他的约瑟芬皇后加冕），但真正的场景其实是拿破仑从教皇的手中抢下了皇冠，然后给自己戴上，完全没拿教皇当回事儿。在那个时候，意大利并不指代一个完整的国家，其中教皇生活的地方称为教

图 12.8 《根特祭坛画》

凡·埃克兄弟
绘于 1415—1432 年
祭坛组画
343cm × 440cm
现藏于根特·辛特·巴夫大教堂

图 12.9 《拿破仑加冕》

雅各-路易·大卫
621cm × 979cm
布面油画
绘于 1807 年
现藏于法国卢浮宫博物馆

皇国，也就是现在位于罗马的梵蒂冈；其他地区，包括威尼斯、托斯卡纳等，在当时都是独立的公国。

拿破仑本人也与意大利有着密切的联系。1796 年 5 月 7 日，拿破仑就已经从他占领的意大利土地上把一些艺术品带回了法国。拿破仑认为：意大利的大部分财富和名望都归功于从这个土地上生产出来的艺术品，但是现在意大利被我征服了，法国统治的时代已经到来。所以从巩固政权的角度来看，法国必须占有意大利的艺术，这样才算是把意大利完全征服了。拿破仑还冠冕堂皇地表示："武装征服意大利并没有用，只有靠文化来丰富、建设意大利，才真正征服了这片土地。"于是他就把意大利的艺术品带回了法国。此时的那布勒斯、托斯卡纳、罗马教皇国、威尼斯共和国等地，几乎都被拿破仑洗劫了一遍，著名的雕塑作品《拉奥孔》（*The Laocoon and his Sons*，图 12.10）就是在这个时候被拿破仑从意大利带回了法国。

1798 年 7 月 27—28 日，拿破仑在巴黎举行了一场盛大的庆祝活动。庆祝活动刚开始，就有三支车队抵达巴黎，这些车队装满了来自罗马和威尼斯的艺术品。有意思的是，这个事件被一幅版画（图 12.11 左图）记录了下来，现在被巴黎国家图书馆保存在馆内。可以从这幅版画中看到，那些装载着抢劫来的艺术品的车队正从广场前走过。

在图 12.11 右图所展示的这些从意大利开往法国的车队中，车辆上面就分别载着《掷铁饼者》和《拉奥孔》。这些作品都是巨大的雕塑作品，运输起来很费劲，但法国军队还是排除千难万苦，把它们从意大利运到了法国。《拉奥孔》这件作品当时被摆在卢浮宫里，成了新古典主义者灵感的源泉。但随着拿破仑帝国的坍塌，《拉奥孔》在 1815 年被带回了梵蒂冈，由意大利新古典主义雕塑家安东尼奥·卡诺瓦（Antonio Canova）专门负责照顾和修复。

大家还记得前面提到，这些艺术作品在公法学上来讲并不是拿破仑主动抢

图 12.10 《拉奥孔》
阿格桑德罗斯（Agesandros）和他的儿子波利多罗斯（Polydoros）和阿典诺多罗斯（Athanodoros）
高约 184cm
大理石圆雕
约创作于公元前 1 世纪
现藏于罗马梵蒂冈美术馆

劫到法国的这件事吗？其实这些艺术作品被运走是依条约进行的。1797 年 2 月 19 日，罗马教廷与法国在托伦蒂诺①（Tolentino）签订了一条非常不平等的条约（图 12.12）——《托伦蒂诺条约》（Vertrag von Tolentino），暂时结束了教皇国部队与法国军团间的武装冲突，教皇国被迫同意将博洛尼亚、费拉拉、拉韦纳等领地并入亲法的奇斯帕达纳共和国并大量裁军。这个条约还规定教皇国赔款 3000 万里拉，但由于当时的教皇国国库空虚，因此他们只得以艺术品相抵。该条约最后导致法军于 1798 年 2 月 10 日占领罗马，并于 5 天后宣告成立罗马第一共和国。

- **埃及和叙利亚**

在对意大利的战争告一段落后，拿破仑就开始着手实施对埃及和叙利亚的战争。这次法国的军队竟然带着一支由 167 名学者组成的队伍，抵达了目的地。在这个队伍中就有那位"拿破仑的眼睛"——德农，还有大量的艺术史学家、科学家和数学家。这支队伍更像一个科考队，在这次战争胜利后，留在当地研究金字塔、寺庙和法老的雕像。但说是研究，其实也就是掠夺。而且不止法国，英国人也跟着抢，如今英国大英博物馆里那么多的古埃及文物和艺术品，都和这些年的抢劫有着直接关联。

- **北欧**

接下来就轮到北欧了。当时的北欧保存有非常多中世纪遗留的手稿、手抄本和珍贵的一手材料。德农看到这些东西后，说要将它们清理干净并保护起来，于是就不由分说地把这些作品带到了法国。可是带到法国后，他真的把这些作

① 该城市位于今意大利马切拉塔省。——编者注

图 12.11 拿破仑的劫掠大军
左图 《法国军队于 1798 年进入罗马》（*Entrée de l'armée française dans Rome en 1798*）
右图 《拿破仑在纪念碑下的大游行》（*Fete monument volees Napoleon*）

图 12.12
在托伦蒂诺签约
（*Firma trattato di Tolentino*）

艺术的终结者

品清理干净并保护起来了吗？并没有，这些珍贵的一手材料被拿破仑拿去，并被送到了马尔梅松城堡（Château de Malmaison）。为什么这么做呢？原因也很简单，拿破仑的皇后约瑟芬看到了这些作品后，向拿破仑提出了收藏的想法。而在这些作品中，德农也挑出了299幅作品，纳入他的私人藏品；还有70多幅作品被普鲁士元帅布伦瑞克公爵拿走。当时抢回来的1000多件珍贵的手稿在1804年和1811年分别举行了大拍卖，这些拍卖获得的利益都被用来资助法国军队下一步的远征。总之，这些作品散落在欧洲各处。

#4

"吃了我的给我吐出来，拿了我的给我还回来"

如前所述，这些作品毕竟不是法国的，无论是执行不平等条约，还是购买或者拍卖，这些作品都是拿破仑抢来的，本就不属于法国。那么究竟什么能决定这些艺术作品应该放在哪里呢？它们的文明。

当拿破仑时代逐渐衰败时，反法同盟一开始并没有规定法国向各国归还这些艺术品，可能它们自己都觉得这些艺术品应该被存放在法国，应该被存放在巴黎，应该被存放在卢浮宫。因为卢浮宫给出的保存条件实在是太好了。而到了1814年5月8号，当时复辟的路易十八宣布，尚未在法国博物馆公开展出的

艺术作品将被归还给各国。但话虽如此，这个命令其实只是针对西班牙——很多西班牙的作品当即就被归还了。除此之外，到1814年年底，很多手稿都被送回了奥地利和普鲁士地区。

这些作品被逐一送还的原因很简单，当时的法国打了败仗，得拿东西跟人家谈条件，这些艺术品就自然变成了政治会议上的筹码。这些国家的领导人肯定心想：当年你拿破仑怎么跟我们签订的不平等条约，现在你就怎么把这些艺术品原封不动地给我还回来，除此之外你还得赔我钱！有的国家甚至都没有等到维也纳会议①（Le congrès de Vienne），就采取了行动。1815年7月，普鲁士人开始强烈要求法国赔偿，甚至要求抓获德农并将它引渡到普鲁士。

当然了，法国博物馆的官员还是站在法国这边的，他们试图保留他们之前抢到的这些艺术品。他们认为这些艺术品能保留在法国是对原属国的一种慷慨：我们还得花钱花功夫给你们维护呢，你们还有什么不乐意的？

于是当时他们就找了很多理由不予归还，比如"画很脆弱，经不起路上的颠簸，就把它留在法国吧"之类的。如今在卢浮宫里有一幅最大的油画，名叫《加纳的婚礼》（The Marriage at Cana，图12.13），这幅画就是拿破仑在战争时期从意大利的威尼斯抢来的。而且从意大利搬到法国的时候，这幅画被切成了两半，像地毯一样卷了卷就送到了卢浮宫。到了卢浮宫后，工作人员又给它缝了起来。等拿破仑彻底失势后，威尼斯便要求法国人归还这幅画，但是卢浮宫表示：这幅画太脆弱了，经不起路途颠簸，就不还了，让它一直在卢浮宫里待着吧，不过我们可以还给你们另一幅画。

于是这幅画现在依然挂在卢浮宫，而且就在大名鼎鼎的《蒙娜丽莎》的对面。

① 1814年9月18日—1815年6月9日在奥地利维也纳召开的一次欧洲各国的外交会议。会议确立了俄、奥、普、英四国支配欧洲的国际政治秩序，史称维也纳体系。——编者注

图 12.13 《加纳的婚礼》

保罗·韦罗内塞（Paolo Veronese）

666cm×990cm

布面油画

绘于 1563 年

现藏于法国卢浮宫博物馆

1815年，随着《巴黎条约》[①]（Traité de Paris）的签订，各国均要求法国归还其从他们那儿抢掠来的艺术品。

1815年10月24日，谈判结束后，他们组织了一支由41辆马车组成的车队，由普鲁士士兵护送，把当时法国从各国掠夺的艺术品中数量最大的一部分，也就是从意大利抢来的所有艺术品送回了意大利米兰——车队的最终目的地。据传，当时西班牙一共收回了248幅画作，奥地利收回了325幅画作，柏林收回了258幅画作。在这期间，拿破仑博物馆也就解散了，该博物馆的名称又重新变回了卢浮宫。

虽然拿破仑博物馆没有了，但是拿破仑对博物馆的影响依然存在。保罗·韦舍尔（Paul Wescher）就曾经发表过这样的见解："伟大的拿破仑博物馆并没有因其中的作品被归还而结束，它的影子还会在这个世界上存在很久。这个博物馆的出现对欧洲所有博物馆的形成都起到了决定性的作用，并且对很多艺术作品的保存都有杰出的贡献。"

值得一提的是，在此之后，法国卢浮宫博物馆首次明确表示，其过去所有的艺术品，即使是贵族收藏或是拿破仑私人的物品，都属于法国人民。这一原则启发了19世纪的所有博物馆，在这之后才有了我们现在的博物馆体系。

这就是拿破仑对艺术品的态度所造成的影响，但是他的影响仅止于此吗？

[①] 指1815年11月20日，第七次反法联盟成员国（英、俄、普、奥）与法国第二次签订的《巴黎条约》。这项条约比第一次条约更为苛刻。它规定法国只能保留1790年的疆界，致使法国丧失了菲利普维尔、萨尔路易、萨尔布吕肯和兰道等许多具有重要战略意义的地区。同时，法国还要赔款7亿法郎，以发行公债的方式分15次在5年内还清；赔款还清以前，联盟成员国各派兵15万人驻扎在法国东北的要塞，驻军费用由法国负担；法国归还拿破仑战争时期从欧洲其他国家掠走的珍贵艺术品。——编者注

#5

对后世的影响

我们在本书的开篇提到了一幅名画——《蒙娜丽莎》，这幅画当时在卢浮宫被文森佐·佩鲁贾偷走。而这个人偷走《蒙娜丽莎》的理由就是因为想把这幅画还回意大利。当时佩鲁贾就认定这幅画是被拿破仑从意大利抢到法国的。但是我们前文也论述过了，其实这幅画是达·芬奇自己带去法国的。不过这也从侧面说明拿破仑的事迹对后世的影响——几百年都过去了，人们还是对拿破仑在欧洲劫掠艺术品的事情念念不忘。

此外，对于我们之前提到的《蒙娜丽莎》对面挂着的那幅画，即韦罗内塞的《加纳的婚礼》，一直到 2010 年，历史学家埃斯托·贝贾托（Estore Beggiatto）还给当时的法国总统夫人写信，敦促法国人归还这幅画。在艺术领域，诸如此类的例子数不胜数，包括大英博物馆的镇馆之宝——罗塞塔石碑（Rosetta Stone）也是这样的情况：当时法国占领埃及后，这件文物被人们挖掘出来，后来又被法国直接卖给了大英博物馆。这些都是当时拿破仑和他的军队对艺术品和古文物犯下的罪行。

抢劫的行为必然得不到人们的夸赞。这样的抢劫是一种罪行，但是随后抢劫者对艺术品的保护是不是真的达到了一定高度呢？从很大程度上讲这些艺术品放在更稳定的国家和更稳定的保护系统里，确实会对它们的寿命有一定的延长作用。在战乱地区，这些艺术品很难被保存，位于阿富汗巴米扬省的巴米扬大佛（Buddhas of Bamiyan）的遭遇就是最好的例证。只有在和平发达的地区，艺术品才会被重视、被保护。因此人们对于当时拿破仑的所作所为到底是对艺术品的保护还是破坏，也是争论不休。

当然结论也很明确，基本分为两种：一种观点认为，拿破仑完全是在使用暴行来证明自己的权威，这是非常不好的行为；另一种观点则认为，相对于一些保存条件很不好的地方，将这些艺术品带回法国保护起来，这种做法可能还真对艺术品有益。

但是不论怎么说，如果艺术品迁移的初衷是不正义的，那结果往往也不会合人们的意。拿破仑最喜欢的作品最后都被还回去了，假如拿破仑真的热爱这些艺术品，他应该教会当地怎么保护艺术品，将德农这样的"拿破仑的眼睛"派到世界各地去，让他们对世界各地的文物保护作出贡献，而不是将这些作品全部带回法国巴黎，以证明他的功绩。

这就是真正的症结所在。关于艺术品和艺术品迁移这件事，"目的是什么"的重要性要远高于它的"结果是什么"。

艺术品的末日

第 13 章

从 1933 年开始[①]，德国纳粹党人便开始洗劫德国犹太人的财产，这种暴行一直持续到第二次世界大战结束。在此期间，他们主要掠夺的财产有黄金、白银和货币——除了这些具有直接交换价值的物品之外，他们更重要的目标就包括绘画、陶瓷、书籍以及宗教珍品等。一开始，德国纳粹党人的掠夺对象仅限于在德国的犹太人，但是随着战争的发展，德国的野心越来越大，这样的掠夺迅速蔓延到了欧洲其他地方。很多国家的珍贵艺术品都被纳粹德国抢走，甚至还有一些被他们拍卖。

在这种极端的情况下，我们最担心的事情发生了，纳粹德国既然有能力掠夺其他国家的艺术品，那它就会利用它的权力去区分这些艺术品，将艺术品分为所谓的正统的艺术品和堕落的艺术品，在这个区分的过程中就会焚烧和毁坏艺术品。

当时德国的纳粹党党魁正是希特勒，他在担任德国元首的期间一直都想建立一座元首博物馆，试图以这样的方式去引导整个国家的审美，并以此作为他执政时期的重大功绩。在希特勒的想象中，这个博物馆被放在希特勒的家乡——奥地利的城市林茨。

希特勒好像很喜欢他的家乡，有一点恋旧情结。与此同时，他又非常讨厌维也纳，所以他就想让林茨无论是在建设上还是在文艺氛围上都超越维也纳这个城市，还表示过希望林茨这个地方能变得比布达佩斯更美。因此，希特勒就为这个城市设计了他心目中世界上最大的博物馆之一——元首博物馆（图 13.1），并且预计将于 1950 年建成。

看到这个时间点，我想我们都很明白，这个博物馆并没有建成，只存在于希特勒的想象之中。

其实早在 1925 年，希特勒就很想在柏林建造一座德国国家美术馆，并由他自己担任美术馆馆长。当时希特勒为这个博物馆做了非常详细的规划，甚至在他的手稿上写明了这间博物馆将由两部分组成：一部分有 28 个房间，另一部分有 32 个房间。希特勒还表示，他将在他最喜欢的第 19 个房间放他最喜欢的作品，并且给每一个房间都规划了它将要展示的作品。就像他在自传《我的奋斗》(*Mein Kampf*) 那本书里写的一样，他

[①] 1929—1933 年，资本主义国家相继陷入史上空前严重的经济危机，此次经济危机使国际市场的竞争更加激烈，资本主义各国之间对国际市场的争夺也愈演愈烈，以此为基础而产生的经济、政治和军事矛盾也不断激化，最终导致了第二次世界大战的爆发。1933 年，阿道夫·希特勒（Adolf Hitler）成为德国元首。——编者注

图 13.1　元首博物馆概念图

赞颂一些艺术家并称他们为"雅利安① 艺术"。

　　当然了，这个计划最后并没有实现，原因也很简单，在希特勒占领奥地利后，位于慕尼黑的"德国艺术之家"（现称为艺术之家）已经建成——德国已经有了一座巨大的美术馆。因此希特勒才转而想在奥地利建造一座元首博物馆，并且梦想这个博物馆将是全世界最伟大的博物馆。其实这个计划已经付诸实践，只不过时间太紧张了。但是对于其他国家来讲，这又是极其幸运的，得亏这个博物馆没有建成，否则不知道会有多少艺术品遭到荼毒。

　　而这一切的起源，其实都是希特勒对艺术的热爱，可是这种热爱最终因为他的落榜而变成了一种病态的欲望。

① 　出于某种迷信的思想，希特勒认为金发碧眼的雅利安人是神族的后代，是世界上最优秀的民族，并坚信雅利安人出现在地球上就是为了统治这颗星球。希特勒不但认为自己是雅利安人的后裔，而且还希望所有的德国人都能成为雅利安人的后裔。因此，希特勒委派臭名昭著的海因里希·希姆莱（Heinrich Himmler）牵头实施名为"生命之源"的计划，试图在全欧洲范围制造"优等"雅利安人。该计划对不计其数的妇女和儿童都造成了难以磨灭的创伤。——编者注

#1

那位失败的"艺术家"

希特勒在艺术造诣方面其实非常失败。不过与其说他是一位失败的"艺术家",倒不如说他压根儿就没有踏上过学习艺术的道路——他连艺考(艺术类高校考试)这关都没有通过。

1907年,希特勒离开了他的家乡林茨,到维也纳生活和学习美术。当时他的生活非常窘迫,在维也纳期间的生活费用都需要他的母亲赞助。当时他试图申请维也纳美术学院,但是连续申请了两次都被拒绝。而且因为希特勒中学辍学,他连基本入学资格都没有。

希特勒因此名落孙山,很有可能自此他就恨上了这所学校,也恨上了维也纳这座城市。

尽管希特勒并没有顺利入学,也没有经过相关的美术教育,可是他依然"自信地"认为自己是一位"艺术鉴赏家"。他曾在《我的奋斗》一书中猛烈地批评现代艺术是"堕落的艺术",其中就包括立体主义、未来主义、达达主义等。他认为这些都是20世纪这个颓废时代的社会产物。如果我们拿出他的绘画作品来

仔细观察就会发现，希特勒确实喜欢古典主义。如果从外行的角度来看，希特勒的绘画作品其实还算不错，至少他画得很"像"（图13.2）。

但遗憾的是，时代在变化，希特勒真正开始学习艺术时已经是20世纪初了，此时摄影技术已经发明了60多年，图像记录世界的功能早已被摄影术夺走，绘画不

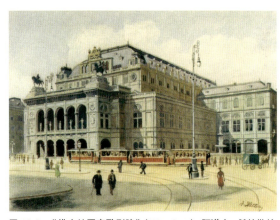

图13.2 《维也纳国家歌剧院》(Wien Oper)，阿道夫·希特勒绘

再只承担记录的功能，因此只画得"像"，其作品也是没有价值的。此时的绘画已经找到了自己新的发展道路，也就是现代艺术。而刚愎自用的希特勒显然理解不了（可能也不屑于理解）这一切转变背后的逻辑，所以他将立体主义、未来主义、达达主义等这些新兴的现代艺术统称为"堕落的艺术"。

1933年，当希特勒成为德国元首时，他希望将自己的审美强加于这个国家，于是开始了他疯狂的艺术计划。我们现在从资料中研究纳粹党当时推崇的艺术作品，就会发现它们完全是希特勒个人的偏好。纳粹党偏爱的艺术类型都是古典艺术大师的古典肖像和风景画，尤其是那些有日耳曼血统的古典艺术大师的作品，这完全符合希特勒领导下的纳粹党的想法。此时的希特勒也萌生了在林茨建立欧洲最大的艺术博物馆——元首博物馆的想法。这个"美术落榜生"彻底开始了他在艺术领域以个人鉴赏观念为主的对艺术品的迫害行为。除了希特勒本人外，他还有一帮"狗腿子"也在不断地残害艺术品，比如创建纳粹德国时期"国家秘密警察"（Geheime Staatspolizei，即盖世太保）的赫尔曼·威廉·戈林（Hermann Wilhelm Göring），以及他当时的外交部长约阿希姆·冯·里宾特洛甫（Joachim von Ribbentrop）。这些走狗就打着帮希特勒收集全世界艺术品的

旗帜，动用军队疯狂聚敛他们想要的私人藏品，为整个欧洲的艺术品都带来了一场空前的灾难。

更可怕的是，他们随意将所有不符合第三帝国①艺术审美的艺术品都划入"堕落的艺术"。这些艺术品很多都被带回德国国家博物馆展出，但是其展出的目的并不是向大家"展示"这些艺术作品的伟大，而是要批判这些艺术作品，其中很多艺术品都被拿出来销毁，这就造成了艺术史上最大的一场劫难。

#2

焚烧与毁坏

希特勒当然首先拿德国的艺术品开刀，因为他首先要统一德国的审美，于是很多德国的艺术品就此遭殃。在这段时间内，就有一些艺术品商人蠢蠢欲动。这些商人们在柏林的郊外开了商店，他们专门出售希特勒和戈林在1937—1938年从德国博物馆墙壁上移走的绘画作品和雕塑。这些艺术品数量非常庞大，有1.6万余件。然而这些作品并不是简单地出售，而是以一种批发或者赃物拍卖的方式进行售卖。这在我们今天也是难以理解的，一件艺术品的出售怎么会变成赃物拍卖呢？这也是艺术史上非常奇特的一个现象，这就不得不提到在这些艺术品被出

① 即纳粹德国。——编者注

售之前,纳粹德国举办的两场展览。

纳粹德国当时办了两场展览,一场名为"伟大的艺术展",一场名为"堕落的艺术展",这两场展览几乎同时举办。根据展览名称我们不难理解,"伟大的艺术展"就是展出当时德国纳粹党人推崇的艺术品,"堕落的艺术展"就是展出德国纳粹党人认为的那个时代的颓废产物。

举办这两场艺术展的目的确实非常明确——他们想通过这样对比展览的方式,告诉全德国的人,什么样的艺术品是当权政府所提倡的,什么样的艺术品是当权政府所排斥的。当时他们也号召艺术评论家和观众都能去"伟大的艺术展"里看一看、夸一夸他们推崇的艺术作品,然后再去"堕落的艺术展"里看一看、骂一骂这些"堕落的艺术"。而国家的宣传机器则更直接,当时德国宣传部部长保罗·约瑟夫·戈培尔(Paul Joseph Goebbels)就在广播电台中,直接称德国这些"堕落的"艺术、艺术家们是"垃圾"。

当时一共有 200 万人来观看了这场"堕落的艺术展"。在纳粹德国的宣传中,这 200 万人都是来嘲笑这个展览的。可事实是不是真的如他们所说呢?那可不一定,在这之中有大量的人是来欣赏这些作品的。希特勒在展览第一天以演讲的形式拉开了展览的序幕,其中他就将"堕落的艺术展"中展出的艺术作品描述为"一种巨大而致命的疾病",可见希特勒当时对这些艺术品的态度(图 13.3)。

在被纳粹党人定性后,那些艺术品的价值和价格就

图 13.3 纳粹党人宣传其"艺术品价值观"的现场

发生了改变，其中有些非常珍贵的艺术品因此反而变得很便宜，这些艺术品就被一些商人以极低的价格买走以谋求私利。前文提到的这1.6万余件被拍卖的作品就是在这样的情况下产生的。

但是"很可惜"，这些艺术作品的销售并没有取得太大的成功。原因就摆在明面上：这些艺术品在被贴上"垃圾"的标签后，又被贴上"赃物"的标签，那有谁会想收藏这样的艺术作品呢？于是这些艺术作品就继续被冷落了。本来这些艺术作品可以就这样逃过一劫，静静地躺在某个角落，好好保存下来，但是万万没想到的是，万恶的纳粹竟然对这些艺术品再次下手。

1939年3月20日，德国纳粹党人在柏林消防局的院子里放了一把火，这一把火把当时卖不出去的作品烧了个精光。据不完全统计，这次焚烧烧掉了1004幅油画和雕塑作品，以及3825幅水彩、素描和版画。

德国纳粹党人这个行为的目的也很简单，他们并不是想传递什么政治思想，只不过是想引起大家的关注，然后让这些作品可以再次被卖出去。仅就这些来讲，纳粹党人就是史上最大的暴徒——毁坏艺术品的目的只是给他们增加一定的曝光度，这些艺术品沦为他们手中最可怜的炮灰！

纳粹的这个行为震惊了全世界的艺术爱好者。但对纳粹党人来讲，这次宣传取得了非常大的成功，引起了世界上很多人的关注，很多艺术爱好者都拿着自己辛辛苦苦挣的钱，来购买这些艺术作品，希望能尽最大努力保护这些艺术品，让它们不再受到纳粹的毁坏。瑞士巴塞尔博物馆甚至揣着5万瑞士法郎来到柏林，希望能买走剩余的艺术品。

当然了，其中也不乏投机倒把的机会主义者，他们希望能以低价购得这些艺术品，留待日后再高价售出。更可怕的是，这些商人购得的艺术品并不是最好的，最好的艺术品都被当时纳粹德国的高级官员（比如古力特·布赫、霍尔茨默等）偷偷保存了起来，之后他们会以高价将这些艺术品出售给瑞士和美

国。这些作品很多都被偷偷运走，横渡大西洋，运到了美国，为这些纳粹官员谋取私利。而这样的私下交易对艺术品的保护就远远不及公共交易伴随的保护措施——这些艺术品又受到了一次折损。

这里不得不提历史上极臭名昭著的一次拍卖。当时德国纳粹用各地掠夺来的艺术品，举办了一场公开拍卖会。这个拍卖会由西奥多·费舍尔（Theodor Fischer）主持，于1939年6月30日这天在瑞士卢塞恩国家大酒店举办。而这场拍卖会的名称竟然就叫"'堕落的艺术品'拍卖会"——如此明目张胆地将抢来的东西换成钱，艺术品成了他们手里待宰的羔羊。

在这场拍卖会上，很多知名的艺术品经销商、收藏家和博物馆的代理人都来了，希望能将这些艺术品收入囊中，然后加以妥善保护。但此次拍卖中针对艺术品的公开拍卖只是冰山的一角，其真实目的是为纳粹党人"洗钱"。纳粹高官在这种情况下，已经默认了当时的一些官员通过买卖艺术品谋取私利的做法。在这次拍卖会结束后，主导这次拍卖会的组织被后人称为"希特勒崛起到'二战'结束期间纳粹资产的磁铁"。可想而知这样的拍卖会为这些纳粹党人制造了多大的利润，又让这个世界蒙受了多大的损失。

到目前为止，如果你觉得纳粹对艺术品的侵害已经让人震惊不已，那我可以告诉你，纳粹党人真正的掠夺还没有开始。目前纳粹党人的这些焚烧、拍卖、转移艺术品的丑恶行径仅限于德国，可接下来他们将以军事力量为后盾，将自己的魔爪正式深入整个欧洲。

#3

纳粹在欧洲的掠夺

从 1940 年开始,德国纳粹党人对艺术品的掠夺可以说完全跨入了一个新的时代。1940 年,德国纳粹成立了一个组织——"罗森伯格特别行动队"(Einsatzstab Reichsleiter Rosenberg,简称 ERR,图 13.4)。ERR 这个组织最早是纳粹党高级学校的一个面向纳粹党精英的教学项目。他的首席领导人就是阿尔弗雷德·罗森伯格(Alfred Rosenberg),此人是纳粹党党内的思想领袖,也是纳粹党最早的成员之一,比希特勒加入纳粹党还要早 9 个月。

起初,ERR 这个组织仅仅用于收集犹太人和共济会的书籍和文件,纳粹党人在找到这些物品后要么直接销毁,要么运往德国(号称要进一步学习)。但其实就是将这些书籍羁押,不再让人们阅读,尤其是某些文件的手稿。

不过,到了 1940 年年末,实际控制着 ERR 的德国纳粹高级官员赫尔曼·戈林发布过一条命令,这条

图 13.4 罗森伯格特别行动队的印戳

命令改变了 ERR 本身的使命。戈林开始授权 ERR 没收犹太艺术的收藏品及其他物品，但是对犹太人的界定却非常模糊。这也就证明，戈林授权该组织去掠夺其他非犹太地区的艺术品。从此，这个组织开始肆无忌惮地搜刮各类艺术品。

占领巴黎后，德军在法国的波姆博物馆（Galarie nationale de Jen de Paure）清点当时从德国带来的战利品。此时，戈林和希特勒之间还存在着一些小小的隔阂。戈林认为，战利品应该首先在希特勒和他自己之间进行分配。也就是说，除了希特勒，真正掌握实权的戈林认为他自己也有优先挑选艺术品的权利。希特勒知道戈林的这个小心思后，命令 ERR 将所有没收的艺术品都直接上交给他。通过这一件小事，我们大概就能想象当时纳粹德国掠夺艺术品的时候是怎样一副丑恶嘴脸。

1940 年年底，希特勒的这项命令下达后，一直持续到 1942 年年底，这期间戈林一共去往巴黎达 20 次之多，每一次都扬言是要去看展览，但实际上每次都是把展览上的艺术品掠夺到了他自己的腰包。当时法国也有狗腿子为了拍戈林的马屁，单独为他举办了很多场展览——让戈林挑选他喜欢的艺术品。这段时间，戈林从他看到的艺术品中挑选了至少 594 件作品，均纳入他的私人收藏。之后，这个狗腿子变成了他的联络官，而后又在 1941 年 3 月变成了这支行动队的副队长。除此之外，希特勒和戈林在收到艺术品并筛选完后，还将那些他们不喜欢的艺术品转手送给了纳粹党的其他官员。

我们有这样一句话玩笑话：流氓不可怕，就怕流氓有文化。这支 ERR 军队就是一个"有文化的流氓部队"。他们将 ERR 的负责范围分为 8 个主要的区域，自带 5 个负责技术工作的队伍。这 5 个技术工作队就是他们那些"有文化的流氓"，分管音乐、视觉艺术、历史、图书馆和教堂的相关工作，他们各司其职，在这个组织里都是专家。

1944 年 10 月 17 号，ERR 在自行公布的一份材料里提到，他们一共有 141.8

图 13.5　ERR 存放图书的仓库

万辆装有书籍和艺术品的货车，一共有 42.7 万吨的货物经他们的手被运到了德国。（图 13.5）

这个组织有许多当时知名的学者——艺术史学家汉斯·波斯博士（Dr.Hans Passe）就是这一组织的领头人之一。这个组织仿佛有一个终极信念，就是要协助希特勒建造他梦寐以求的元首博物馆，好将全世界最优秀的艺术作品都运到"这个全世界最伟大的博物馆"来。最后，到第二次世界大战结束①时，第三帝国一共积累了 10 万余件文物，纳粹党人犯下的滔天罪行罄竹难书。

在纳粹党人掠夺了这些文物后，其实每个国家对他们受侵害的文物都有所调查和统计。例如，在苏联的记录中，1941—1945 年纳粹德国一直都在对苏联进行持续掠夺。1942 年 11 月 2 日，苏联成立了"苏联国家调查德国法西斯侵略及其帮凶特别委员会"。在卫国战争②后，一直持续到 1991 年，这个委员会都在收集苏联土地上有关纳粹的罪行和材料，其中最主要的就是艺术品和文物掠夺事件。第二次世界大战结束后，这个委员会立即详细汇报了苏联 427 个受损的博物馆的情况，其中有 64 个受损情况严重。此外，在他们的统计中，被掠夺的物品高达 1 万余件。当然了，每一个被掠夺国家统计的数字和德国纳粹给出的数字往往是不统一的。

① 1945 年 9 月 2 日。——编者注
② 指 1941 年 6 月 22 日—1945 年 5 月 8 日的苏德战争，是世界反法西斯的重要组成部分，也是第二次世界大战中规模最庞大、战况最激烈、伤亡最惨重的战场。——编者注

在苏联这片土地上，这个委员会的统计工作一直持续到了苏联解体，此后移交给了现在的俄罗斯政府。截至 2008 年，俄罗斯的 14 家博物馆和图书馆，结合当时的俄罗斯国家档案馆和苏共档案馆，一共编撰了 15 卷的目录，其中包括 1148908 件丢失的艺术品的详细资料和信息。到此为止还不算完，截至今日，他们在"二战"中丢失的艺术品总数尚不清楚，而且该委员会的编撰工作仍在进行中。这里统计的所有数字不仅仅包含被德国掠夺的艺术品，还包括在战争中被摧毁的博物馆或图书馆，这些建筑的损毁导致了一些艺术品的失踪，他们把这些丢失的物件也算在了德国纳粹的头上。

当然了，算在德国纳粹头上，一点儿也不冤枉。

#4

盟军寻宝队

在战争年代，有纳粹这样毁坏和掠夺艺术品的组织存在，那就自然会有一个光明而正义的组织去保护这些艺术品。美国陆军就组建过一支部队，专门用于保护第二次世界大战期间遭受迫害的艺术品。（图 13.6）这个组织名叫"文物、艺术品与档案分队"（Monuments, Fine Arts, and Archives Section，简称 MFAA），存在于 1943—1946 年。它还有一个特别好听的名字，叫"古迹卫士"（Monuments Men）。

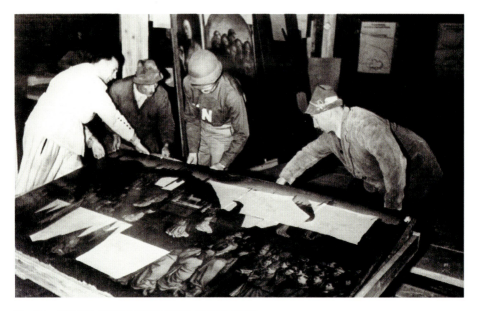

图 13.6 一群美国士兵正在盐矿矿场中搬运《根特祭坛画》

图 13.7 "古迹卫士"金质勋章

2014年，美国演员、导演、制片人乔治·克鲁尼（George Clooney）还为这个组织专门拍摄了一部名为《盟军夺宝队》（*The Monuments Men*）的剧情类电影。这个电影里就详细记录了 MFAA 这支队伍，是如何冒着生命危险与纳粹军队周旋来保护大量艺术品的。当时的美国国会还给这支队伍颁发了一枚精致的勋章（图 13.7）：勋章正面的图案是几个头戴钢盔的美国大兵正以各种姿势保护着他们手中的艺术品，背面则雕刻着世界上最为著名的艺术作品和保卫宣言。

这支部队的人员构成也特别有趣，他

们并不全是真正的士兵，而是由美国博物馆机构挑选出的精英，包括很多博物馆的工作人员、策展人、艺术史学家等。而且这些人中有很多在战争后都成了德高望重的教授，在哈佛大学、耶鲁大学、普林斯顿大学、纽约大学、哥伦比亚大学等高校任职。除此之外，这支部队还有大约400名军人专门配合这些专家的工作，他们的主要工作就是保护历史文物和文化古迹免受战争的破坏。

这支部队中的英国考古学家，查尔斯·伦纳德·伍利（Charles Leonard Woolley）中校曾经就说过这样的话："在这场战争之前，这个世界上从来没有哪支军队想过要保护与他交战的国家的文物，所以我们没有任何先例可循。当艾森豪威尔（Eisenhower）将军下达了命令之后，这一切都改变了。艾森豪威尔将军曾有一封致这个部队所有人员的私人信件，其中表示，美国陆军的好名声在很大程度上得益于它对现代世界艺术遗产的尊重。"从这段话里，我们就可以看出当时这只特殊的部队在"二战"中的地位。

当盟军打遍整个欧洲解放纳粹占领的领土时，前线懂文化历史和文物的人很少。由于缺乏经验、资源和监管，前线的战斗人员并不知道哪些建筑是文物。于是在盟军欧洲远征军最高司令部的进攻指挥中，就产生了不少疑惑：他们不知道哪些是不能损坏的文物，哪些是普通的建筑。当前线部队准备进攻佛罗伦萨时，艾森豪威尔将军坐镇指挥，他就依靠盟军的MFAA提供的照片，避开了文物建筑。当时MFAA提供了一些航拍照片作为参考，在这些照片中很明确地标记了具有文化意义的建筑和地区。飞行员在轰炸目标区域时，就会根据获得的这些照片尽可能地避开标记。这就是当时MFAA做的主要工作之一。

除此之外，当一些文物发生损坏时，MFAA的人员会立刻评估损坏情况，然后判断它是否可以修复。如果可以的话，他们就会想尽一切办法与前线沟通，以争取修复时间。据说有一次一个迫击炮击毁了一座教堂的屋顶，当时MFAA的官员，艺术家、学者迪恩·凯勒（Deane Keller）就发挥了非常重要的作用。

他发现这座建筑里存有 14 世纪标志性的壁画，非常脆弱，于是便立刻与前线沟通，然后带领一支由意大利人和美国军队组成的修复团队开始对壁画进行保护和修复。他们还建造了一个临时屋顶，以保护这个壁画免受进一步的损坏。时至今日，我们现在还能看到这幅壁画大致的样子，这都得归功于这位迪恩·凯勒先生。

MFAA 这支部队在欧洲拯救和保护了无数文物、教堂和艺术品。（图 13.8）他们经常在地面部队进攻前就进入一些危险的城市，然后迅速评估该城市文物被损坏的情况。甚至有的时候事出紧急，他们就直接上手进行临时修复工作。之后盟军在他们的建议下，会避开这些重点文物。等盟军击败了纳粹军队后，MFAA 的成员再对文物进行进一步的修复和保护。

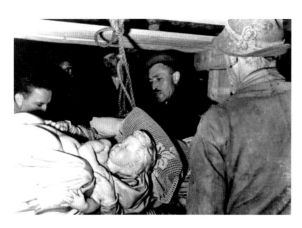

图 13.8　乔治·斯托特和 MFAA 一起将丢失的米开朗琪罗的雕塑《布鲁日圣母》从纳粹位于奥地利奥尔陶斯（Altaussee）盐矿的文物藏匿处中救出

这支部队的工作其实是很危险的，至少有两名 MFAA 的官员在欧洲被杀害，地点都在前线。1945 年 4 月，一位精通艺术史和建筑的美国学者沃尔特·哈奇索森（Walter Huchthausen）上尉，在前线被纳粹用轻型武器击毙。还有一位名为罗纳德·埃德蒙·鲍尔弗（Ronald Edmond Balfour）的英国学者，在 1945 年 3 月追随盟军进攻德国的时候，在一次爆炸中丧生。鲍尔弗还在临终前将他的 8000 本书赠送给了剑桥大学图书馆和国王学院图书馆。2014 年的电影《盟军夺宝队》也致敬了这些英勇的"古迹卫士"。

从 1945 年 3 月开始，盟军就在欧洲发起了一场"历史上最伟大的寻宝活

动"——这支 MFAA 部队在欧洲大陆上寻找那些被纳粹抢走的珍贵艺术品。据说他们仅在德国就找到了大约 1500 个文物藏匿处，这些文物藏匿处就是德国纳粹党人专门用来存放从欧洲各地掠夺来的文物和艺术品的。

在德国、奥地利和意大利发现的一些文物藏匿处如下。

德国的贝希特斯加登：被称为"尖叫鹰"的第 101 空降师在这里发现了 1000 多件被赫尔曼·戈林偷走的绘画和雕塑。1945 年 4 月，MFAA 成员将这些作品和文物从戈林的乡村庄园卡琳宫[①]（Carinhall）安全转移到了贝希特斯加登。

德国的伯恩特罗德：在这里，美国人发现了四具棺材，里面装有德国最伟大领导人的遗体，包括腓特烈大帝（普鲁士的腓特烈二世）和魏玛共和国第二任总统、陆军元帅保罗·冯·兴登堡（Paul von Hindenburg）的遗体；还发现了 271 件画作。该地点最初用作弹药和军事供应点，由数百名奴隶劳工负责维护。

德国的梅克尔斯（Merkers）市：1945 年 4 月，美国第三集团军的统帅乔治·巴顿（George Patton）在梅克尔斯市的凯瑟罗德（Kaiserode）矿洞发现了来自德国国家银行的黄金、从柏林博物馆运来的许多珍品，以及 400 多幅画作和许多其他包装箱。同时这里也藏匿了许多纳粹集中营受害者的黄金和个人物品。（图 13.9）

德国的新天鹅堡：这个藏匿点储存着 ERR 从法国私人收藏家那里劫走的 6000 多件物品，包括家具、珠宝、画作和其他一些物品。詹姆斯·罗里默（James Rorimer）上尉监督了这个藏匿点的疏散和搬运工作，还发现在此处保存的 ERR 文件。

奥地利的奥尔陶斯：这个巨大的盐矿是纳粹窃取的艺术品的重要藏匿点

[①] 即赫尔曼·戈林为了纪念病逝的第一任妻子卡琳建造的一座以她名字命名的普鲁士风格豪华庭园。——编者注

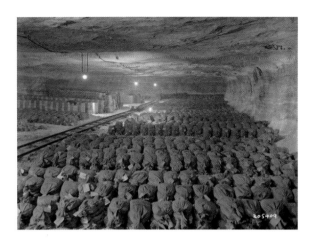

图 13.9　梅克尔斯市的凯瑟罗德矿洞内部

之一，其中包含众多奥地利的艺术品。仅在这一个矿洞就发现了 6500 多幅画作，包括米开朗琪罗的雕塑《布鲁日圣母》、凡·艾克兄弟的《根特祭坛画》以及维米尔的《天文学家与绘画艺术》等。（图 13.10，图 3.11）

意大利的圣莱昂纳多：在这个遥远的北部城镇，盟军官员在其牢房中发现了撤退的德国军队匆忙卸下的乌菲齐画作。这个牢房中同时还存有桑德罗·波提切利（Sandro Botticelli）、菲利波·里皮（Filippo Lippi）和乔瓦尼·贝利尼（Giovanni Bellini）等艺术巨匠的画作。

除了这些较大的文物藏匿处外，还有许多大大小小的藏匿点（图 13.12）。MFAA 组织除了要找到这些藏匿处的艺术品之外，还要把这些艺术品归还给它们原本的主人。

1945 年 5 月开始，艾森豪威尔就命令 MFAA 的负责人杰弗里·韦伯（Jeffrey Weber）迅速在德国找到这些文物藏匿点，并将找到的文物转移到安全地点，进而还给它们原来所属的国家。

到 1945 年 7 月，美军在德国的美军区内建立了两个集中收集点：慕尼黑和威斯巴登。在德国各个城镇也建立了二级收集点，包括巴特维尔东根、海尔布隆、马尔堡、纽伦堡和奥伯阿默高等。这些二级收集点中，较为特别的一个在奥芬巴赫，那里的官员处理了数百万纳粹掠夺的书籍、档案、手稿、犹太教物品（如托拉卷轴）以及从共济会小屋中没收的财产。

1945 年夏天，沃尔特·法默（Walter Farmer）上尉成为威斯巴登收集点的第

图 13.10 奥尔陶斯盐矿内部

图 13.11 MFAA 队员在奥尔陶斯盐矿救援营地合影,摄于 1945 年

图 13.12 这是一处在埃林根的德国纳粹的艺术品藏匿点,里面所存物品不明

一任主管，第一批艺术品也在这个时间抵达了威斯巴登。1945 年 11 月 7 日，当他的上级命令他将他保管的 202 幅画作送往美国时，法默和其他 35 名负责威斯巴登收集点的人聚集在一起起草了著名的《威斯巴登宣言》，宣布："我们希望声明，根据我们自己的知识，没有任何历史上的不满，不会出于任何原因移除任何国家的一部分遗产，即使该遗产可以被解释作为战争的奖励。"美国海军的查尔斯·珀西·帕克赫斯特中尉（Lt. Charles Percy Parkhurst）是共同签署人之一。

一旦一件物品到达收集点，它就会被记录、拍照、研究，有时甚至被保存起来，以便尽快返回其原属国。有些文物很容易被识别，并可以迅速被送返。但未标记的绘画或图书馆藏品，处理起来就要困难得多。

下面罗列一下比较有名的收集点。

慕尼黑中央收集点（MCP）：MFAA 官员克雷格·休·史密斯（Craig Hugh Smyth）中尉于 1945 年 7 月建立了 MCP。他将希特勒办公室所在的前元首府改建为一个多功能的艺术品仓库，设有摄影工作室和保护实验室。MCP 主要用于收藏 ERR 洗劫的私人收藏品和在奥尔陶斯发现的希特勒窃取的艺术品。

威斯巴登收集点（WCP）：由 MFAA 官员沃尔特·法默上尉于 1945 年 7 月帮助建立，主要用于存放柏林博物馆的艺术品和梅克尔斯矿洞中发现的艺术品。

奥芬巴赫收集点（OCP，也被称为奥芬巴赫档案仓库：成立于 1945 年 7 月，奥芬巴赫主要的档案库。OCP 收藏了世界上最大的犹太文化财产，包括法兰克福罗斯柴尔德图书馆的全部馆藏和共济会小屋的文物，这些文物和艺术品的归还很复杂。该收集点于 1948 年关闭，其剩余的无人认领的物品被转移到威斯巴登收集点。

#5

至今的恶劣影响

欧洲一直是生产文物和艺术品的"大户"。截至2015年，据统计，整个欧洲在"二战"期间大概有20%的艺术品被德国纳粹掠夺，至今仍未偿还的文物就有大约10万余件。这些没有被偿还的文物中包括一些工艺品，如瓷器、水晶或银器等生活用品，可能并未在博物馆展出，而是被德国人直接使用了，因此估计很多都找不回来了。

"二战"结束时，美国政府估计"二战"前和"二战"期间，德国军队和其他纳粹特工暴力夺取或胁迫抢走的艺术品数量占所有西方艺术品总数的1/5，大约达100万件。由于纳粹从欧洲掠夺的艺术品过于广泛，而且很多藏匿的地点时至今日都没有被发现，所以纳粹盗窃的艺术品中仍有数万件未被发现。现在一些所谓的"寻宝猎人"，就是在寻找当时纳粹藏匿艺术品的地点。

与此同时，还有一些具有重要文化意义的艺术品和建筑被损坏，而且这些艺术品的数量也很难确定。这些艺术作品被损害后，除了将它们修复之外，也会采取艺术品等价交换的方式，让德国做出一些赔偿。为此，还专门设立了一

些机构来解决赔偿问题。

其实一直到今天,关于这些艺术品还存在着大量遗留问题。但人们在孜孜不倦的寻找中,偶尔也会发现一些意外之喜。如 2012 年年初,在希特勒的"官方艺术经纪人"希尔德布兰德·古利特(Hildebrand Gurlitt)之子科尼利厄斯·古利特[①](Cornelius Gurlitt)的家中,发现了 1000 多件艺术品,其中 200—300 件被怀疑是掠夺来的艺术品,可能曾在"堕落的艺术"中展出过。

2014 年,人们在纽伦堡也发现了很多艺术品。2014 年 1 月,纽伦堡市的研究员多米尼克·拉德迈尔(Dominik Radlmaier)宣布,8 件物品已被确定为"二战"遗失艺术品,另外 11 件物品受到强烈怀疑。该市对"二战"遗失艺术品的研究始于 2004 年,从那时起,拉德迈尔一直在全职调查。

更有趣的是,2015 年,人们在波兰发现了传说中的装甲列车。在瓦乌布日赫,波兰的两名业余探险家声称他们发现了传说中的装甲列车。据称,里面装满了黄金、宝石和武器。此外,传言还称,这列装甲列车在第三帝国垮台前的"二战"末期被封闭在隧道中,由于隧道的大部分已经坍塌,因此此时仅探索了隧道的 10%。寻找装甲列车将是一项昂贵且复杂的操作,涉及大量资金、挖掘和钻探。然而,为了支持他们的说法,这两位探险家表示,专家们已经使用探地、探热传感器和磁传感器检查了该地点,这些传感器检测到了带有金属轨道的铁路隧道的痕迹。这些说法的合法性尚未确定,但如果他们的发现是正确的,这两位探险家要求获得该列车内所有物品价值的 10%。

在寻找这些遗落的宝物的同时,还有一些公益组织和国际组织(比如国际艺术研究基金会)设立了专门的研究机构,用以维护关于"二战"中被掠夺的艺术品的数据库,这也是对艺术品的一种保护。例如,在"二战"结束后,犹太人建立了犹太数字文化修复项目。

① 于 2014 年 5 月去世。——编者注

犹太数字文化修复项目（Jewish Digital Cultural Recovery Project，简称JDCRP）是一个综合数据库，专注修复在1933—1945年被纳粹及轴心国掠夺的犹太艺术和文化物品。他们的目标是进一步扩展已经存在的被ERR窃取的物品数据库。

通过创建这个数据库，JDCRP可以完成许多目标，如通过收集"二战"期间被掠夺的犹太物品的相关数据，JDCRP可以更深入地了解纳粹党雇用的各种掠夺机构、个别文物的当前下落以及受迫害的犹太艺术家的详细信息等。此外，JDCRP收集的信息可以为艺术品的继承人、博物馆和艺术市场提供进一步的指导，也可以用来纪念遭受纳粹党掠夺的犹太艺术家并有效保留他们的艺术遗产。总体而言，JDCRP的目标并不是取代关于第三帝国期间被盗艺术品的现有数据库和出版物，而是补充现有信息并在此基础上重点关注从犹太人处掠夺的艺术品。JDCRP的任务不仅是为这些信息建立一个中央数据库并使其易于访问，而且还开发了一个机构网络，可以促进有关该主题的更多研究。

JDCRP从各种来源收集数据，包括盟军发现的被掠夺物品清单、受害者提交的被盗物品清单以及政府编制的被掠夺和归还的文物清单。一旦收集到有关特定物品的数据，JDCRP将努力展示以下信息：有关被盗物品创作的详细信息、盗窃者和受害者的背景、从盗窃中获利的人的信息以及被盗物品的存放地点等。2020年1月1日，JDCRP启动了以著名的阿道夫·施洛斯（Adolphe Schloss）艺术收藏品为中心的试点项目，目的是测试建立被盗犹太文物的中央数据库的可行性，并确定构建和维护JDCRP数据库的方式。该项目由欧盟资助，旨在为JDCRP建立必要的框架。

除了在"二战"中纳粹德国给全人类留下的伤痛外，他们还对全人类艺术造成了不可抹灭的损失，这也是我们一直到今日都还在进行"大型疗伤"的原因。

艺术品失窃背后的黑恶势力

第 14 章

图 14.1 《圣弗朗西斯和圣劳伦斯诞生》（*Nativity with St. Francis and St. Lawrence*）

米开朗琪罗·梅里西·达·卡拉瓦乔（Michelangelo Merisi da Caravaggio）
268cm × 197cm
布面油画
绘于 1600 年
现藏不明

卡拉瓦乔的绘画精确生动且充满了戏剧性,而他本人在生活中也同样是个非常随性恣意的人。和李白一样,他喜欢挎着剑在街道上大摇大摆地游荡,时刻准备着争吵、打斗。1606 年,卡拉瓦乔在罗马的街头争斗中杀死了一名年轻人,仇家悬赏他的项上人头,于是他逃离了罗马。1608 年和 1609 年,他又分别在马耳他和那不勒斯卷入另两场争斗。1608 年 9 月,卡拉瓦乔从马耳他的监狱逃脱后,登陆了西西里岛,在这里停留了几个月后搬去了墨西拿,最后去了巴勒莫。是的,他在逃亡。在这一切逃亡结束后,他才回到那不勒斯。这就是卡拉瓦乔人生的最后阶段,可见他这段日子过得比较凄风苦雨。

据说在西西里岛时,卡拉瓦乔的生活非常拮据,而且他的心理似乎也出现了问题,每天都过得提心吊胆,非常害怕他得罪过的人来抓捕他。这种焦虑使得他在睡觉时还将随身的武器一直放在床下。根据其他人的记录,在西西里岛的这段时间他极其容易暴怒,可见他的心理以及生活境况之差。可即使是在这种情况下,卡拉瓦乔都从未停止绘画。他在西西里岛上创作的 4 幅作品与他其他的作品一样,都被认为是伟大的作品。

卡拉瓦乔在最窘迫时期创作的这些作品中,有一幅作品叫《圣弗朗西斯和圣劳伦斯的诞生》(图 14.1)。这幅画被后人认为是他在西西里岛生活时创作的一幅比较具有代表性的油画,此时卡拉瓦乔的创作相当纯熟。这幅画当然更值得被挂在具有相关信仰的地方,毕竟这幅画的精细程度和绘画技法完全可以达到被朝拜的级别。

1969 年之前,这幅画一直被存放在巴勒莫的一座教堂里,这座教堂甚至因为这幅画而更被人熟知。但就在 1969 年,这幅画从这座教堂里悄无声息地消失了。

#1

黑手党与盗窃案

1969 年 10 月 17 日晚间至 18 日凌晨的某个时间，一名不速之客打破了这个教堂本来的宁静。《圣弗朗西斯和圣劳伦斯的诞生》本来安静地悬挂在巴勒莫圣洛伦索大教堂（Oratorio di San Lorenzo）祭坛的上方（图 14.2），但在这个夜晚，有人用剃须刀片把这幅画从画框上完整地切下来偷走了。然而这幅画的丢失并没有像《蒙娜丽莎》的被盗那样掀起轩然大波——仿佛大家都有着某种奇异的默契一样，此时都选择了沉默。

当时在教堂里礼拜的人似乎也只是觉得少看到一幅画，多少有点惋惜而已，他们的宗教生活并未受影响，所以这幅画的丢失这件事本身并没有得到广泛的关注。这幅画真正被大家关注是在它丢失的 27 年后，它被关注也并不是因为这幅画的艺术造诣有多高，或者大家对这幅画的感情有多深，而是因为这幅画被偷的背后牵扯出一个让大家都很震惊的组织——黑手党。

1996 年 11 月，在这幅画被窃的 27 年后，有一个名为弗朗切斯科·马里诺·曼诺亚（Francesco Marino Mannoia）的黑心商人被抓捕并受指控。他曾

图 14.2　圣洛伦索大教堂内景，中间的挂画为复制品①

帮助黑手党炼制毒品，而这次被抓捕的原因是调查出他与意大利前总理朱利奥·安德烈奥蒂（Giulio Andreotti）有关联。这个关联并不是他们做了什么毒品交易，而是这位前总理与黑手党有着千丝万缕的联系，而弗朗切斯科·马里诺·曼诺亚也在为黑手党提供非法服务。

可是谁都没有想到，从与黑手党案件有关的一个小喽啰身上，竟然牵扯出了另一件大案。在被审讯期间，曼诺亚供出了 27 年前（在他还年轻的时候）偷走了卡拉瓦乔的《圣弗朗西斯和圣劳伦斯的诞生》的事情。据他供述，当时的盗窃完全是一次委托行为，而不是他自己的主观意志所为。

① 来源："Renke Yi: "Palermo | Oratorio di San Lorenzo", Instagram@renke.yi, 访问日期：2023 年 7 月 5 日。

据曼诺亚自述，当时盗窃手法极其粗糙，这导致《圣弗朗西斯和圣劳伦斯的诞生》这幅画由于被折叠和剪裁了数次而受到了严重的损伤——对油画，是有一套特殊收纳方法的，如果仅仅将其折叠之后揣兜带走，会对油画造成不可挽回的损失。我们现在的运输手法，一般是把油画卷起来放在桶里带走（即使是这样也会对油画造成损伤）。因此如果由不专业的人去拿取、运送或者收藏油画，那会对油画造成巨大的损害——当时雇用他的人看到这幅画被损坏得无法挽回时气得泪流满面，并且拒不支付委托的费用。

到此时，人们都还是相信这幅画就是被曼诺亚偷走的，并且相信这幅画已经遭遇了不可挽回的损坏。不过更扑朔迷离的转折来了，1996 年有一名特工向某位英国记者暗示这幅画曾是完整的，而这个说法至少在 1980 年左右就已存在。因此人们开始怀疑曼诺亚的供述是否真实，毕竟他是一个罪大恶极的毒犯。

关于这幅画丢失的真实故事，现在已经鲜为人知。但是《每日电讯报》(*The Daily Telegraph*) 在 2005 年时，曾整理过一份这幅画丢失的全过程，也许这是目前最可信的资料。

据说当时审判结束后，有位神秘人曾联系过警方，很确切地和警官表示，"我知道这幅画在哪儿。"但是这位神秘人的举动非常谨慎，他不允许这位警官录音也不允许留下任何证据，这导致人们对他产生了怀疑。据这位警官回忆，他当时对此人透露的信息表示怀疑，因为那时大部分人还是相信偷窃者就是曼诺亚。既然曼诺亚已经伏法，那他在他们眼中看来就是严肃的证人，难道曼诺亚撒谎说这幅被他破坏了？

这位神秘人解释道，曼诺亚并没有撒谎，他只是记错了。因为大约在同一时间，另一幅画也在巴勒莫被盗，曼诺亚偷走的很可能是那幅画，并不是《圣弗朗西斯和圣劳伦斯的诞生》。他拿走的那幅画确实被毁了，但这幅《圣弗朗西斯和圣劳伦斯的诞生》并没有被损坏。

警官听到这里非常震惊，于是就让神秘人把整个故事都讲了出来。神秘人说，这幅画的被偷并不是一次有预谋、有委托的犯罪，而是一次激情犯罪：在巴勒莫某个潮湿的夜晚，这幅画被两个非常业余的盗贼用刀片和三轮车偷走了。

至于为什么要偷这幅画，是因为几周前，当地的电视节目介绍了这幅画的价值，还介绍了这幅画只由一位年长的守护者看管，安保措施相当薄弱，于是他们就动了盗窃之心。其中一个小偷把这幅画带回了家，而当时他们家还有一位客人，这位客人就是当地黑手党的成员。

根据神秘人的描述，这幅画当时只有最下面的一个角落被损坏了，很有可能是被电梯门夹住而损坏的。那个时期的电梯并没有我们现在的安全技术，所以这幅画就莫名其妙地被损坏了。不过没过多长时间，这幅画就被转售给了巴勒莫地区的一个黑手党老大——格兰多·"地毯"·阿尔贝蒂（Gerlando "The Rug" Alberti）。

这个叫阿尔贝蒂的老大也是一个毒品制造商，据说在这幅画被转移的 12 年中，也就是在 1981 年之前，他都在试图出售这幅画，但是没有成功。他还曾经试图把这幅画卖到瑞士、意大利和美国，但都没有结果。直到 1981 年，阿尔贝蒂因为杀害了一家滨海浴场的老板而被捕，并被判了无期徒刑，从此这幅画也就随着阿尔贝蒂的消失而销声匿迹。

据阿尔贝蒂自己说，早些时候他把这幅画放在一个铁箱中埋入地底了，这个铁箱里除了装着这幅画外，还装了 5 千克海洛因——这画跟毒品放在一起，它能保存得好吗？但是等这个箱子被挖出来的时候，奇怪的事儿来了，箱子里的海洛因和阿尔贝蒂临时放入的大量美钞都在，唯独没有这幅画。然而，协助调查的阿尔贝蒂的侄子说，他的叔叔是不可能把这幅画留在里边的，那里面只可能有毒品和金钱。这就很奇怪了，无论是神秘人还是阿尔贝蒂，其实都能证明这幅画是有下落的，可这幅画到底被藏在哪儿了呢？

时光飞逝，人们再得知这幅画的消息时就是在 1980 年前后了。两个黑手党的首领为了争夺这幅画，采取了一系列疯狂的举措，最后这幅画被一个叫作罗萨里奥·里科博诺（Rosario Riccobono）的人收入囊中。不过在 1982 年，里科博诺在一次烧烤午餐中被暗杀了。这样一来，本来这幅画马上就会出现在大众面前的，但随着他被暗杀，这幅画的线索再一次中断，其藏匿处也就随着亡魂永远被掩盖了。

假设他周围的人知道这幅画在哪儿（其实也是有可能找到的），但是出于某种未知的原因，他们都对此事三缄其口。随着时光的流逝，有关这幅画的消息就越来越少，现在甚至都有点不可考了。不过我们还是能从一些图片里找到这幅画的蛛丝马迹，于是就有人复刻了一幅，我们现在能看到的这幅画的高清图像版本已经不是卡拉瓦乔原本创作的那幅了。

#2

扑朔迷离的案情

不过这个案件的案情也确实扑朔迷离，纵使意大利警方半个世纪以来都没有放弃过调查，这幅画的下落依然不明。1997 年，因多项罪名被捕入狱的加斯帕尔·施图塔扎（Gaspare Spatuzzo）告诉法官，说有一个名叫菲利波·格拉维

亚诺（Filippo Graviano）的黑手党老大，曾透露给他这幅画的下落。这位黑手党老大表示在 1980 年的时候，这幅画就已经被毁掉了。这个时间也就是我们前文所述历史中这幅画出现频次最高的那两年。不过根据他们的说法，这幅画依然是被一个非常业余的盗贼偷走的，他是在看过电视节目后对这幅画起的盗窃之心。前文中提到过，当时电视节目里曾透露这幅画的安保措施非常差，并且着重描述了这幅画的艺术价值非常高。

从当时调查的材料来看，这幅画在 20 世纪 90 年代还曾被交易过，不过交易的是不是这幅画的原作，我们就不敢确定了，毕竟黑市交易也经常出现"黑吃黑"的情况。而且这幅画来回交易，与西西里黑手党和米兰当地黑社会都有着非常密切的关系，其中错综复杂的势力牵扯就给破案增添了更多难度。所以这幅画的追查难度也就变得更大，一直到今天我们都没能再见到这幅画的原作。

如果说这幅画的丢失，给我们带来了一些启示或思考的话，那就是某些不专业的媒体在这幅画的丢失过程中起了非常关键的作用。他们不但宣扬了这幅画，同时也明白告知了这幅画所在的位置，以及它的安保措施之差，这才让不法之徒有了偷窃的想法。媒体的做法并不一定是有意的，但如果有人对这幅画起了歪念头，想把它偷走，媒体提供的这些信息就至关重要。

当然了，收藏机构更免不了责。他们除了对这幅画看守不力之外，更重要的是，在媒体已经指出他们漏洞百出的安保措施后，他们也并没有做出任何改善，这就直接导致了后来艺术品失窃的悲剧发生。但好消息是，由于意大利保护文化遗产宪兵部队（简称文物宪兵）孜孜不倦地追查，近几年关于该画作的新的消息时有出现。这就是成立专业追查艺术品下落的组织的好处，关于这个组织打击艺术品犯罪的成果数据我们将在第 16 章中展示。

#3 没能成功的盗窃案

前文中，我们介绍了很多盗窃和抢劫成功的艺术品犯罪，那有没有一些笨贼，在他抢夺一件艺术品时没成功呢？当然有，而且非常多。

2021年8月16日，位于荷兰赞丹的赞斯博物馆（Zaans museum）就发生了一起盗窃未遂事件，而且是在光天化日之下。当地时间10:30左右，正是大家观赏展览的时候，在场保安完备，谁都没发现有一个人图谋不轨。

这个人和普通看展的观众别无二致。就在大家一起欣赏美妙的画作时，他突然摘下莫奈的《赞河风光》（*De Voorzaan en de Westerhem*，图14.3），然后拿起它就迅速往博物馆外奔跑。原本站在他身边看展的观众被他的举动吓到了，都一脸懵。但在看到有人拿着莫奈的画跑了之后，周围的观众忽然反应过来，于是大家就都慌忙起来，想抓住这个小偷，保护这件艺术品。之后，现场就陷入了一片混乱。不过据现场的目击者称，在混乱之中，大家突然听到了三声枪响，此时这个盗贼就丢下了莫奈的画，迅速跑出博物馆，坐上了在门口骑着摩托车等待他的同伙，随后扬长而去。

图 14.3 《赞河风光》
注：这幅风景画创作于 1871 年，描绘了莫奈 1871 年居住在赞瑟斯期间所见的赞河（River Zann）。2015 年，赞斯博物馆以 120 万欧元购得此画。

所幸在此次事件中没有任何人受伤，而且当时这件艺术品虽然被盗贼带离了它原本所在的墙壁，但是他终究没能成功带走。于是该作品很顺利地回到了博物馆。可是这名盗贼却没有被当场绳之以法。不久之后，警方就在离赞丹不远的威德沃默（Wijdewormer）的祖德微（Zuiderweg）找到了他们遗弃的摩托车。但当时警方并不知道是什么人如此胆大妄为，敢在光天化日之下抢劫博物馆。

就在这件事情发生后的第 5 天，2021 年 8 月 21 日，荷兰的报纸发布了一条信息，声称有一名男子走进荷兰的警察局，说自己叫作亨克·比耶斯利金，并承认自己就是几天前参与赞斯博物馆盗窃未遂案的两名小偷之一。

他向警察坦白了自己要偷画的理由。更令人震惊的是，当时荷兰的警方迅速判断出他就是在 2002 年 12 月 7 日参与阿姆斯特丹凡·高博物馆夜间盗窃的那个亨克·比耶斯利金。我们在第 2 章中详细讲过这个盗窃案。

没多久，盗窃案的第二名嫌疑人在另一场盗窃案中被抓获，但他在被审讯了没多长时间之后就被放了，原因是证据不足。

好像这个名画盗窃未遂案进展到这里就卡壳了，不过别着急，这个故事真正的转折点在 2022 年 4 月 19 日。

警方在确定了盗窃案的主谋是亨克·比耶斯利金后，对他进行了更深入的审讯。警方在审讯中发现他也许只是一个替罪羊，因为在他的背后似乎有着更大的势力。比耶斯利金声称在 2002 年犯下凡·高博物馆盗窃案后，他已经不再进行任何犯罪活动了，但是新冠肺炎疫情在全球流行，导致他失业，为了弥补经济上的空缺，他开始沾上毒品销售。

就在犯下这次盗窃未遂案前没多久，比耶斯利金被大麻的经销商欺骗，导致他损失了 1.2 万欧元。这笔巨大的债务成了压倒骆驼的最后一根稻草。听他叙述到这里，警方发现也许他的背后隐藏着更深的犯罪链条。

比耶斯利金告诉法庭，在 2002 年的凡·高博物馆盗窃案后，与艺术品犯罪相关的组织就不止一次地找到他，他们希望比耶斯利金可以进行第二次艺术品犯罪，但是他都拒绝了。直到 2021 年，比耶斯利金欠下了一大笔债务，且幕后的黑手威胁要杀掉他的儿子，他这才重操旧业，对莫奈的这幅画下手。

比耶斯利金告诉警方，2021 年 8 月 14 日这个周六的夜晚，他接到了一个电话，在这个电话里，对方以他的家人作为威胁，命令他与另外一个罪犯同伙去往赞丹的赞斯博物馆，并指定要他们偷走莫奈的这幅画。而且是在指定的时间、指定的地点。当他接到这个需求的时候就已经明白，没有人可以在光天化日之下盗窃成功，尤其是在科技已经发展到如今这么高端的时代。他之所以同意这样做，只是因为要保护他自己和他的家人，这能证明他并不是真的想要盗窃这幅画。但是这种话术听上去太千篇一律了，就像是他的律师教他说的一样。不过既然法庭认可这种说法，我们暂且就这么相信。

在此之后，比耶斯利金否认他在抢劫未遂时开了枪，但他承认他与同伙乘坐摩托车逃跑，并且将那辆摩托车遗弃在祖德微。随后，他们当天就乘坐公共交通工具返回了阿姆斯特丹。

最后，法庭判处了比耶斯利金4年的监禁。但是检察官给出这个判罚并不是由于他被胁迫或者参与这次盗窃的证词，而是确认他参与了当年凡·高博物馆盗窃案。当然了，做出这个审判结果的时候，检察官也说明这名艺术盗贼从来没有出示过任何证据表明他是被恐吓和威胁，不论是在2002年还是在2021年。

其实随着时代的进步和科技手段的发展，想要在一个公共场合抢劫或者盗窃，尤其是盗窃国家财产，是越来越不可能成功的——如今的监控技术让罪犯无处遁形。我们上文中提到的这起盗窃未遂案就得益于现代监控手段，以及人们对艺术品保护意识的提升。

在这起盗窃未遂案发生的时候，真正挺身而出的不只有相关的工作人员，也有参观展览的普通观众。大家都不希望艺术品被不法分子抢走，这种思想已经成了社会的共识——艺术品就应该被更多的人看到，观看权应该归全人类享有。

艺术品现在所处的环境相较以往更加安全，原因就在这两方面：一方面是技术的进步，博物馆的安全性在逐年提升；另一方面是观众的保护意识，大家愿意为艺术品消费，愿意主动保护这些人类的瑰宝，从而让其他有非分之想的人没有可乘之机。这就是现代社会在艺术品保护领域的进步。

第四部分

存续

艺术品的修复与保护

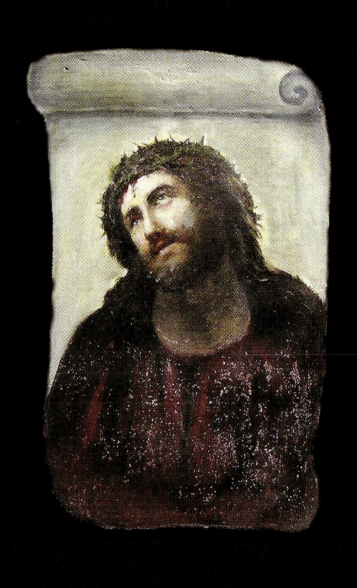

这画怎么变成"猴子"了？

第 15 章

图 15.1 《戴荆冠的耶稣》(Jesus wearing the crown of thorns)

埃利亚斯·加西亚·马丁内兹（Elias Garcia Martinez）
壁画
约创作于 19 世纪
位于西班牙博尔哈镇慈悲圣殿教堂（Santuario de Missericodia Church）

如果你知道了图 15.2 所示的这幅画是耶稣基督,你会不会觉得画这幅画的人太不尊重信仰了?但是实际上这幅画本来并不"长"这样,它变成这样完全拜对它做修复工作时的操作不恰当所赐。

这件事情当时轰动了整个西班牙,闹了一个大笑话。这幅"猴子基督"是位于西班牙东北部小镇博尔哈的慈悲圣殿教堂的一幅耶稣像壁画,由西班牙画家埃利亚斯·加西亚·马丁内斯(Elías García Martínez)于 1930 年绘制。

这幅壁画描绘的是头戴着荆棘冠的耶稣(图 15.1),是基督教信仰体系里非常常见的一种图像。1930 年,这幅画被创作出来后,就

图 15.2　被塞西莉亚·希门尼斯"修复"后的《戴荆冠的耶稣》

一直平静地停留在这座教堂的墙上。但由于当地的环境比较潮湿等问题,这幅画衰败得特别快。不到 100 年,这幅画就已经变得斑驳不清。于是,在这位艺术家后代的资助和支持之下,教堂工作人员决定对这幅画进行修复。

然后有意思的事儿就来了。他们请来了一位名为塞西莉亚·希门尼斯(Cecilia Giménez)的文物修复专家。这位专家非常有信心能将这幅画恢复成原本的样子,而且人们也从未质疑过她的专业性。即使在修复这幅画的时候,她已经 81 岁了。

就在所有人都觉得不会出现什么问题的时候,某天人们一不小心看到这幅画的修复成果,大吃一惊。这幅画被修复得鼻歪眼斜,看上去并不像是修复,更像是破坏——就是这张图 15.2。

这张照片最早被发布在脸书(Facebook)上。2012 年 8 月,有个人把它上传到社交媒体,这幅画迅速引发了现象级的网络传播,而且还引来了媒体的集体嘲讽。BBC(英

播公司）的记者挖苦道,这幅画的修复结果活像是用蜡笔画的一幅穿着长袍的毛茸茸的猴子像。这简直是对这幅画和修复这幅画的人极大的侮辱,在此之后,这幅修复坏了的壁画也被戏称为"Ecce Mono"。这个短语中,"ecce"是拉丁语的"behold",而"mono"是西班牙语的"monkey",翻译成中文大概意思就是"愣神儿的猴子"(Behold the Monkey)。

这场闹剧在2012年全球化正热的社交媒体中迅速发酵,并且巧合的是,1997年上映的《憨豆先生的大灾难》(Bean: The Ultimate Disaster Movie)中有个桥段和这个事情非常相似,这让大家更热衷于传播这个故事,于是这幅画就彻底"火"了。2015年,这幅画的年观看量居然达到了13万人次。可能创作这幅画的埃利亚斯·加西亚·马丁内斯自己也没想到,在100年之后自己竟然因为这种原因"火"成了这样。

如果我们只看表面的话,肯定不解:这怎么能叫修复呢?这难道不就是一次破坏吗?这还不如不修复呢。但事情好像并不如我们看到的那么简单。

修复这幅画的人希门尼斯曾经解释过为什么把这幅画修成了这样。她表示,当时她只修复了一半,并没有完全修复,且当时到了需要把这幅画本身的颜料晾干的阶段,所以她就利用这两周时间独自去度了假,打算等两周后漆面完全干了,再回来继续完成修复。然而整个闹剧就在她休假的这两周内发生了。

这种说法到底是事实还是她的狡辩,我们现在无从考证。但是,被雇来协助修复的工作人员和当时此事的总负责人,都表示从没有怀疑过修复人员的专业水平,也就是说,很有可能这位塞西莉亚·希门尼斯是有过文物修复经验的。那若真如她所述,在她休假时修复被中途叫停了,又恰好被别人发现了,也许我们就应该怀疑一下这件事是不是又是一次炒作行为了。因为在我们今天的这个时代,这样的炒作是完全可能的,而且往往并不是从一开始就策划好,很有可能是相关利益的人员因为某些事件的发展而进行的被动炒作,这种被动炒作掩盖了事件本身的事实。可无论怎么样,对这幅画的修复已经宣告失败,这个结果板上钉钉,已经无法挽回。

现在这幅画已经成了彻头彻尾的网红打卡圣地。我们无法界定它的文物的性质是否

得到了保留，但是这件事对它所在的教堂和他们文化信仰的传播起到了非常正向的作用。而且这幅画在修复失败的第一年，就为当地的慈善机构带来了 5 万欧元的收入。令人惊讶的是，这时这幅作品的修复师希门尼斯又跳出来了。据她的律师表示，希门尼斯希望自己也能从这部分利润中分得一杯羹，但并不是用在改善自己的生活条件上，而是希望能将这笔钱用于帮助治疗肌肉萎缩症的慈善机构，因为她的儿子也患有这种病。

当然了，到目前为止，关于这幅画的修复这件事情仍处于争议当中。我们能搜到的最新消息是在 2016 年，这年至少有 20 万人参观过这幅画。它所带来的直接收益也远远超过了 5 万欧元，这笔钱已经用在教堂的各种修缮工作和退休人员的住房上。而且现在也出现了这幅画各式各样的周边，这场闹剧最终迎来了众人都满意的结果。

如果我们站在更高更广的视角来看待这件事，它可能会成为我们这个时代理解艺术品的一种更新的形式，至少人们对它抨击时也为它带来了这个时代让人眼红的东西——流量，而流量往往意味着经济利益，这可能就是我们这个时代能给艺术品带来的特殊支持。

#1

圣乔治的"丁丁历险记"

除了我们上文提到的这幅"猴子基督"外,类似的事情也时有发生,而且总是发生在西班牙。就在"猴子基督"修复乌龙事件后的第 6 年(2018 年),在西班牙北部的纳瓦拉(Navarra),有这么一座有 500 年历史的雕塑,也突然被人拍到社交媒体上并广泛流传。

为什么呢?并不是因为这尊雕塑刚被人发现或者过于精美,而是因为这尊雕塑也在修复过程中完全变了个样。

这座雕塑是圣乔治雕像。如图 15.3 所示,左图看上去已经有一些风化的痕迹——它在逐渐失去它本来的光泽。于是,当地的油漆工自发地为这尊雕塑重新涂上了颜色。但他们用的是现在的颜料去恢复曾经的作品,导致这尊雕塑看上去与曾经的样子格格不入。用当时看到这尊重新涂上油漆的雕塑的人的语言来描述——"这尊雕塑变得特别像丁丁。"对!就是《丁丁历险记》(*The Adventures of Tintin*)里的那个丁丁!

之后,这座城市的文物保护机构发现了这件事。他们支付了 3.4 万美元,用

图 15.3 圣乔治雕像被油漆工修复前（上）后（下）对比图

来把这个已经上了新油漆的圣乔治雕塑改回到 2018 年前的样子。也就是说，他们需要把这尊雕塑重新改回到它破败斑驳时候的样子。但其实这不可能做到，因为油漆层已经渗入了木质雕塑内部。当地的文化部门请专家非常仔细地剥除了表面的油漆层后，涂上了清漆层，可油漆本身已经对这尊雕塑产生了巨大的损坏。无奈之下，文物保护机构的专家只能妥协，让它看上去尽量像是 2018 年"修复"之前的样子。（图 15.4）

还真别说，这次修复完后，整尊雕塑看上去更加富有光泽且保持了它原本该有的样貌——这样的修复才能算得上是一次真正的修复。

可即使是这样的修复，也让这尊雕塑失去了它的历史性。16—17 世纪的西班牙艺术家在制作雕塑时会使用一些特殊的手法，比如他们会用一种经过专门训练的独特技术给雕塑镀金。而这种镀金技术用我们如今的修复手法没有办法复现的。所以即使我们现在恢复了它的样貌，也没有办法恢复它当时在质料上的文物性。

在这件事情发生后不久，当地的相关工作人员就曾表示，他们并不怀疑之前给这尊雕塑涂油漆的油漆工是抱有善意的。但也不能否认的是，正是这些油漆工人出于本能的工作，对文物造成了不可弥补的损失。

当地机构还表示，他们并不希望公开那几个油漆工人的信息，他们也并不想公开文物的预估损失。当地市长在接受采访时就曾表示过，该市并不想以文化遗产受到的不良待遇作为噱头来吸引游客。这位市长的语气非常坚定："我们

图 15.4　圣乔治雕塑原本样貌（左）、被油漆工修复后的样子（中）、被专家修复后的样子（右）[①]

不会公布那些你们想看到的数据，也没有义务公布所有的责任人。"当地政府和文物保护机构自己承担了所有。

　　圣乔治雕塑的修复事件在 2018 年一经披露就让大家又想起了 2012 年那幅被破坏的耶稣像——大家本以为会像"猴子基督"一样，这尊圣乔治雕塑被修复坏了之后就开始疯狂吸引游客，前来参观它的人数会较之前增长数倍，没想到该地官方机构采取了完全不同的应对手法。修复圣乔治这尊雕塑的工作人员还表示，他们曾经还看到过那位把慈悲教堂的耶稣像修复失败的修复人员塞西莉亚·希门尼斯，曾在 eBay 上设法以 1400 美元卖掉她的一张原创作品——对那幅"猴子基督"的临摹。他们认为这是非常不光彩的事情，于是便断绝了所有可能会导致这个故事发酵的途径。

　　除了工作人员的上述宝贵品质外，一些文物保护机构的人员还非常明确地

[①]　图片来自《卫报》（The Guardian），2019 年 6 月 21 日，访问日期：2021 年 10 月。

指出，为什么在西班牙总是出现这样的事情，尤其是圣乔治雕塑明明是一尊非常重要的文物，却因为管理工作的疏忽而失去了文物性？当地政府和文物保护机构随后表示，这确实是一件值得反思的事。可是类似的事情依然不断出现。

#2

我来为圣母涂口红

就在同一年，2018 年，在西班牙阿斯图里亚斯自治区（Asturias）西北部地区的拉尼亚多里奥村，一位叫玛丽亚·路易莎·梅南德斯（María Luisa Menéndez）的烟草店老板，重新粉刷了一尊雕刻于 15 世纪的《圣三位一体》雕塑。（图 15.5）

这尊雕塑被放置在一个祭坛上，本来是一尊没有上色的木质雕塑，但是烟草店老板玛丽亚觉得它只有木头的颜色实在太不好看了，于是自作主张地给这尊雕塑上了一层她自己想要的颜色。这层颜色涂完后，看上去这尊雕塑就完全不一样了——圣母玛利亚穿着一身"死亡芭比粉"的外套，手里抱着一个穿着"原谅绿"衣服的耶稣，耶稣看上去长着一头黑发。这位玛丽亚还细心地给雕塑里的人物都画了眉毛、涂了口红。经她大刀阔斧地上色后，这尊雕塑看起来已经完全不是它 16 世纪的样子了。

用他们当地人的话来说,这个雕塑改造得完全就像是霓虹灯。不过根据当地媒体的报道,改造雕塑的这位烟草店老板其实获得了当地神职人员的许可。玛丽亚自己也表示她并不是一位专业画家,她只是一名普通的绘画爱好者,而且她认为这尊雕塑确实需要再一次被涂上色彩。于是她就用她认为正确的颜色来重新粉刷了这尊16世纪的雕塑。据玛利亚自己说,邻居们都很喜欢她改造后的雕塑。于是当地的新闻记者找到了这些她所谓的支持者。结果调查后发现,当地的居民几乎都称玛利亚的这次行为并不是修复,而是"复仇"。①

这样的事在当地普通居民看来都是非常荒诞的,何况是对专业人员而言。于是新闻发出后吸引来了专业人员对这尊雕塑进行研究。经过研究,专业人员发现其实这尊雕塑在15年前,就已经由专业人士修复过一次。那次修复主要是在作品外面上一层保护漆。因此,可能由于这种保护工作的普及度不够,当地普通居民可能认为这种保护谁都能做,并不是只有专门从事文物保护的人才

图15.5 《圣三位一体》雕塑,上图为"修复"前样貌,下图为"修复"后样貌①

① "Une Espagnole repeint une Vierge du XVe siècle et ça tourne à la catastrophe", *20 minutes*, September 7, 2018, accessed October 18, 2021.

可以，于是就出现了玛丽亚自己动手将雕塑涂上颜色这样令人震惊、让专业人员不知该哭还是该笑的事。现在只能以红外的手法检查这尊雕塑，以确定这尊雕塑上是否还保有原本的色彩。但我们从之前的图像上来看，这尊雕塑本来就是没有色彩的。

这次事件曝光后，又引得大家想起当年那幅"猴子基督"，于是大家就将两次事件进行对比。这也让"猴子基督"又一次进入大众视野，2018 年这幅被错误修复的壁画获得比之前更大的曝光量。连续几次类似事件让"猴子基督"火上加火，据说现在想去看它已经是一票难求了。

可是这样的事件为什么总发生在西班牙呢？类似这样的乌龙事件到此就停止了吗？显然没有。2020 年，又有一次震惊世界的修复工作展现在大家的面前。

#3

我的眼睛呢？

在西班牙的巴伦西亚（Comunidad Valenciana）自治区有这么一尊雕塑：自 1923 年起，这尊雕塑就一直放在一家银行的门口，做得特别漂亮，人像的面部保持着端庄的微笑，看上去非常慈祥。（图 15.6 左图）

2020 年 11 月 7 日，一位名叫安东尼亚·卡佩尔（Autonio Capel）的艺术家

图 15.6　巴伦西亚自治区一家银行前的雕塑，左图为修复前样貌，右图为修复后样貌[1]

在脸书上发布了一条信息——他将这尊雕塑刚刚修复的样貌拍下来给大家看。这尊雕塑被修复后的样子让人惊讶，毫不夸张地说，真是鼻子不是鼻子、眼不是眼的。看到这尊雕塑修复后样貌的人甚至给它起了一个外号叫"土豆头"。

它的脸就好像被融化了一样，眼睛就是两个奇怪的孔，鼻子则是一个随意捏的凸起，还有一个不知该如何描述的大嘴巴。看到的人判断，很有可能在这次修复过程中，又一次聘用了并不专业的石膏修复师，所以结果会是这样的。

这次修复工作再次颠覆了大家对西班牙的认知，但这尊雕塑即使被修复得再丑，也不如"猴子基督"那么出名。所以当这次修复出现问题的时候，大家就又开始使劲儿抨击当年因修复失误而出现的"猴子基督"。这是很有意思的一种现象，一件艺术品竟然会因为一次修复失误而来到公众的视野内，又因为

[1]　图片来自澳大利亚《新日报》(The New Daily)，2020 年 11 月 13 日，访问日期：2021 年 11 月。

其他艺术品修复失误而一次又一次地回到公众视野中。

你以为这就完了吗？答案是否定的。

#4

扑朔迷离的修复

2020年，还是在巴伦西亚自治区，一位私人收藏家雇用了一个号称是文物修复专家的人，企图修复巴洛克时期的艺术家巴托洛梅·埃斯特班·穆里罗（Bartolomé Esteban Murillo）的作品（图15.7）。

这位私人收藏家向修复这幅作品的人支付了1200欧元，大概相当于1万多人民币。据收藏家自己说，他的本意仅仅是想让修复人员对这幅画作进行一些清理，让画作看起来更富有光泽。但是让人万万没想到的是，这位修复人员清理过头了，一下子把这幅画中人物的整张脸都给清理没了，于是只好自己来创作。结果呢，这下倒好，他创作完之后的效果更夸张了，还不如不画呢。

这幅画的主人也没辙，只能让其他真正的修复团队再来修复一次，于是这幅画进行了第二次修复。好家伙，这次修复完以后结果比前一次稍微好点，但是比原作就差得太远了。（图15.8）

不过据说现在这位藏家已经联系到了一位训练有素的绘画专家，希望这

图 15.7 巴托洛梅·埃斯特班·穆里罗作品的原貌

图 15.8 第一次修复后样貌（左），第二次修复后样貌（右）①

位绘画专家能真正修复这幅画。但我们到今天还不知道这次修复的具体结果，希望这幅画能恢复到原本的样子吧。

到此，这一章谈到的艺术品毁坏与前面所述的都不太一样，我们在这一部分提到的艺术品毁坏案例中，毁坏艺术品的人本身并不是对艺术品抱着恶意的。相反，这些艺术品的毁坏原本都是出于对艺术品进行修复的初心，但让人没想到的是，修复者的水平不足或自以为是，让艺术品遭受了灭顶之灾。

这样的毁坏看似很滑稽，经常被现在的社交媒体拿出来做文章，以博取流量，但其实揭露了真正的不幸——这些艺术品原本可能保持其文物性更久些。此外，这种情况可能比我们想象的要多得多。

① 图片来自 BBC 新闻（俄语版），2020 年 3 月 23 日，访问日期：2021 年 11 月。

#5

究竟应该如何修复艺术品才是正确的操作？

如果我们反思这些艺术品是在怎样的情况下出现这些问题，那也许我们就能总结出我们到底应该用一套什么样的流程和逻辑去修复艺术品。

以我们最后提到的巴托洛梅·埃斯特班·穆里罗作品修复事件为例，这个事件引发了一场争论，大家争论的焦点就是我们到底应该如何修复一件艺术品。

回答这个问题之前，我们先回答另一个问题：你会请一个不专业的人去给你的豪宅装修吗？答案显然是否定的。同样，我们肯定也不会请一个毫无经验、完全没有室内装修能力的人去装修我们的房子，因为我们知道非专业人士一定会搞砸这件事。此外，我们会对将给我们进行房屋装修的这个人做背景调查。那顺着这个思路，为什么我们在装修的时候对装修团队进行背景调查，可以在很大程度上规避那些不懂行的人来给我们装修，却在艺术品修复上经常聘请非专业人士，从而导致艺术品修复失败呢？这里最主要的原因并不取决于背景调查的难度，而是取决于我们对艺术品修复行业和装修行业认知的不同。

我们当然可以说艺术品修复行业比装修行业要小众得多，但也正因如此，

艺术品修复行业也许比装修行业更容易做背景调查。在完善文物修复背景调查这方面，我们国家比西方国家做得更好一些，我们修复一件文物的流程非常严格，而且管理明确。比如，故宫的文物由故宫的专家来负责修复，其他博物馆的文物由其他博物馆的专家来负责修复。而且，我国具有重大意义和价值的重要文物的修复并不能由一个人说了算，是要成立专家组进行详细研究和讨论后，才能进行。

举一个比较有名的例子——唐朝著名的政治家、画家韩滉创作的《五牛图》的修复。《五牛图》由国内专家接手时已经破败不堪，被送到故宫博物院的文物修复厂，由当时的裱画专家孙承枝先生主持修复。经历了漫长的修复工作之后，我们今天才能见到这幅已基本复原的《五牛图》。在整个修复过程中，这幅画每个角落的修复方案都是经过一一筛选、层层选拔的，在深思熟虑、进行各项科学研究后，才采用了最合适的手段来修复这幅画作。这就是我们这种独特的文物管理体制带来的良好结果。

这种体制会让最优秀的文物得到最好的保护，唯一的弊端可能就是难以在有限时间内顾及所有的文物。但是我们对文物认真的保护态度和严谨的修复方法依然值得西方人学习。

值得我们在此良好基础上更进一步思考的是，我们从来没有一项法律规定修复艺术品的人必须是拥有专业技能证书的人。我们对很多行业的从业者都规定了相关的专业技能证书，比如开汽车的人必须拥有机动车驾驶证，否则就会受到惩罚。但是修复文物却是谁"懂行"谁来修复，如果有一个"不懂行"的人对文物造成了破坏，却没有任何法律制裁这样的行为。

这里可能存在两个原因，第一个原因就是人才太少，培养人才的成本太高。文物修复本来就是一个很冷门的专业，能做这件事的人，既要拥有非常浑厚的文化功底，又要有多年历练的手艺。如果国家能培养出一个可以做文物修复的

人，那这个人一定是艺术相关行业里的佼佼者。然而，人才的稀缺就必然会导致修复人员无暇顾及所有文物。

第二个原因就是我们对文物的"价格"关注过多，而对文物的"价值"关注太少，这里"价值"指的是一件文物的历史价值和它的存在价值。由于我们关注的往往是一件文物的价格，因此越贵的文物就越受到人们的关注，而那些不被人熟知却有着非常重要历史价值的文物——比如我们本章提到的所有文物——就不会受到应得的关注，这也就造成了文物修复高手对它们的忽视。只有当这些文物出现问题的时候，大家才会关注它们。这也就引出了下面更重要的问题。

其实在巴托洛梅·埃斯特班·穆里罗这幅画出现问题的时候，就已经有人提出了质疑——他们怀疑收藏家是为了炒作而故意破坏这幅画。我们当然不能以此去做恶意的揣测，但是事实证明，修复失败这样的事情一旦发生，就是会让这件作品、它的周边产品增值，给修复师带来很大的利益。比如"猴子基督"的修复师，她就因这幅画被修复后大火而敛了不少财。

某些人可能会说，这也是图像留在这个世界上的一种方式，但这样就变相鼓励了对文物的破坏。如果拥有者不能很理性地保护文物，而是想用文物带来的流量获取金钱，那这种故意破坏的做法正合其意。文物也就变成了他们的摇钱树。怎么摇来钱呢？——他们会故意破坏文物，再编一个曲折离奇的故事，比如找了一个修复文物的大师没找对，这个假的大师把文物修复坏了，修复得特别滑稽，这样大家就会愿意在社交媒体上传播这个故事。一旦传播开来，这里的利益链条就会扩展到每一个角落，每一个在链条上的人都会从中谋取一定利益，这就一定会对艺术品造成越来越深的伤害。

本章中提到的所有文物修复出现问题的案例中，每个都有互联网传播的加持，这种加持也被一些人看作对文物的二次传播：即使它被修坏了，这个文物也

让更多的人熟知了呀。

但这种哗众取宠的方式并不可取,我们有更多更好的办法将正确的知识和文化传播给大家。如果我们只是抱着看热闹的心态去关注一件艺术品或文物,那这样的关注只会对它们造成二次伤害——所有文物都是不可再生资源,不怀好意的人若想利用它来赚钱就会不择手段毁掉它。这就是当今流量经济给文物造成的最深的伤害。

艺术品保护的发展与研究

第 16 章

#1

早期关于艺术品保护的概念

 根据德保罗（DePaul）大学艺术博物馆和文化遗产法中心主任帕蒂·格斯滕布莱斯（Patty Gerstenblith）教授的研究，公元前 2 世纪，历史学家波利比乌斯（Polybius）就批评了当时罗马对西西里岛的掠夺，这种掠夺除了金银财宝之外，就包括艺术品。一个世纪后，古罗马著名政治家、演说家马尔库斯·图利乌斯·西塞罗（Marcus Tullius Cicero）就以抢夺西西里岛为由，公开起诉了当时的罗马总督盖乌斯·维列斯（Gaius Verres），这可能是最早的关于艺术品掠夺或者说艺术品犯罪相关的记录。倒不是说之前没有，只是在这之前人们很可能没有意识到艺术品是有"归属权的"。

 他的研究中还有一个很有意思的说法：在 17 世纪和 18 世纪，荷兰法学家胡果·格劳秀斯（Hugo Grotius）和国际法理论家梅里希·德·瓦特尔（Emmerich de Vattel）确立了在战争时，艺术品应被保护的原则，即艺术品对军事力量没有用处，因此应该受到特殊的保护。也就是说，那个时候的人们就有一种共识——打仗归打仗，别破坏艺术品。

这可能是早期对艺术品保护的国际共识。

但这些共识真的有用吗？从拿破仑发动战争的历史我们就可以得出答案。18 世纪末和 19 世纪初，拿破仑带着法国军队，先是抢遍了整个欧洲，然后又跑到埃及去抢非洲的东西。他们把抢到的艺术品都带回了巴黎，巴黎"世界艺术之都"的地位就是在拿破仑时期奠定的。

在拿破仑战败之后，这些艺术品又不得不被还回各个国家。比如当时比较强硬的英国军事、政治领袖威灵顿公爵阿瑟·韦尔斯利，不仅直接把拿破仑抢走的艺术品带回了英国，还警告法国应该立刻把抢夺的艺术品还回它们原本所属的国家。但即便如此，拿破仑掠夺的艺术品也只归还了一半，而且从非洲抢来的那些全都没还，直到今天还放在卢浮宫。我们之前提到过的《加纳的婚礼》这幅画，现在依然没有归还给意大利，依然是卢浮宫最大的一幅画。前些年卢浮宫制作了一幅高清版的《加纳的婚礼》副本并将之送给意大利，但这就太糊弄了，没有人觉得这就是归还。

当然啦，虽然威灵顿公爵很正义地为英国拿回了属于自己的东西，但英国自己也在四处掠夺他国的艺术品。就在拿破仑到处掠夺没多久，时任英国驻奥斯曼帝国大使、英国埃尔金伯爵[A]就把雅典的帕特农神庙和其他建筑的精髓部分全部打包带回了伦敦，并至今一直收藏在大英博物馆。如今，大英博物馆里还有一个希腊馆，装的都是希腊雅典的文物。

不过有意思的是，坏事做多了，报应终归会降临。我们前文就提到过，这个威灵顿公爵的画像也没能逃过犯罪分子的眼睛，还牵扯着一大堆乱七八糟的故事。我们中国人常言的"天道好轮回"，估计就是这个道理。

① 指第七代埃尔金伯爵托马斯·布鲁斯（Thomas Bruce），其子第八代埃尔金伯爵詹姆斯·布鲁斯（James Bruce）就是下令火烧圆明园的"额尔金"。——编者注

#2

关于艺术品保护的条例——利伯守则

对于艺术品保护的法律条例,真正的进步应该是在1863年,美国内战期间。这一年,一位名叫弗朗西斯·利伯(Francis Lieber,图16.1)的德裔法学家应亚伯拉罕·林肯(Abraham Lincoln)总统的要求写了一部手册。弗朗西斯·利伯参加过滑铁卢战役,真正在战场上见过战争对艺术品造成的损伤。后来,利伯主攻历史学,移居美国后在美国继续研究历史学,还成了一名大学老师,任教于哥伦比亚大学。在他起草的手册中,就有这么一个条例——让战争免于对艺术品的破坏和抢劫。这部手册非常重要,被后人称为《利伯守则》(Lieber Code,图16.2)。利伯曾经写道:"在武装冲突期间,不应专门摧毁那些用于宗教或教育的建筑,也不应破坏和抢夺用来收藏艺术品的博物馆,应该保护科研

图 16.1　弗朗西斯·利伯

OF ARMIES IN THE FIELD. 5

whether of a general, provincial, or local character, cease under Martial Law, or continue only with the sanction, or if deemed necessary, the participation of the occupier or invader.

7. Martial Law extends to property, and to persons, whether they are subjects of the enemy or aliens to that government.

8. Consuls, among American and European nations, are not diplomatic agents. Nevertheless, their offices and persons will be subjected to Martial Law in cases of urgent necessity only: their property and business are not exempted. Any delinquency they commit against the established military rule may be punished as in the case of any other inhabitant, and such punishment furnishes no reasonable ground for international complaint.

9. The functions of Ambassadors, Ministers, or other diplomatic agents, accredited by neutral powers to the hostile government, cease, so far as regards the displaced government; but the conquering or occupying power usually recognizes them as temporarily accredited to itself.

10. Martial Law affects chiefly the police and collection of public revenue and taxes, whether imposed by the expelled government or by the invader, and refers mainly to the support and efficiency of the army, its safety, and the safety of its operations.

11. The law of war does not only disclaim all cruelty and bad faith concerning engagements concluded with the enemy during the war, but also the breaking of stipulations solemnly contracted by the belligerents in time of peace, and avowedly intended to remain in force in case of war between the contracting powers.

It disclaims all extortions and other transactions for indi-

图 16.2 《利伯守则》中的一页

机构免于受到伤害。"

这个 36 页的小册子指导了当时战争双方士兵的行为方式，对于避免毁坏艺术保护机构、科研机构、宗教机构、教育机构都有着明确规定。

"古典艺术作品、图书馆、科学收藏品或珍贵的仪器……必须受到保护，以免受到任何可以避免的伤害，即使它们在被围困或轰炸时被存放在设防的地方。"在这句话后，他又接着补充说，这些物品不应"出售或赠送……也不应被私人占有，或被肆意破坏或伤害"。

#3

两次战争带来的国际共识

1899 年和 1907 年的《海牙公约》（Hague Rules）中，艺术品的保护已经成了大家的共识之一，大家都知道应尽量让艺术品受到的伤害降到最低。这在很大程度上是受《利伯守则》的影响。

第一次世界大战结束之后，人们对艺术品保护的意识就在日益提高，大家都参考当时的《利伯守则》，尽力让艺术品不受到伤害。

但是第二次世界大战中，以希特勒为首的纳粹党依然对艺术品进行了大规模的抢劫、盗窃以及破坏活动。于是问题来了，我们规定这些守则到底是干什

么用的？

其实，这些公约后来成了起诉战犯的重要理论依据之一。除此之外，这些条例也让保护艺术品成了人类艺术共识的基础，让那些愿意保护艺术品和帮助艺术品修复的人有法可依。

●《武装冲突情况下保护文化财产公约》

"二战"末期，为应对纳粹对欧洲造成的人道主义和文化破坏，国际社会颁布了一系列国际人道主义公约，文化财产保护拥有了独属于自己的公约。1954年《武装冲突情况保护文化财产公约》（简称《海牙公约》）在海牙通过。

《海牙公约》的两个核心原则是保护和尊重文化财产。

《海牙公约》第1条将"文化财产"定义为对每一民族文化遗产具有重大意义的可移动或不可移动的财产，例如建筑、艺术或历史纪念物而不论其为宗教的或非宗教的；考古遗址；作为整体具有历史艺术价值的建筑群；艺术作品；具有艺术、历史或考古价值的手稿、书籍及其他物品；以及科学收藏品和书籍或档案的重要藏品或者上述财产的复制品。

公约缔约方的第2条和第3条是"为本公约之目的，文化财产的保护应包括对该财产的保障和尊重。""各缔约国承允采取其认为适当的措施，以于和平时期准备好保障位于其领土内的文化财产免受武装冲突可预见的影响。"

对文化财产的尊重（《海牙公约》第4条），各缔约国承允不为可能使之在武装冲突情况下遭受毁坏或损害的目的，使用文化财产及紧邻的周围环境或用于保护该项财产的设施以及进行针对该财产等的敌对行为，以尊重位于其领土内以及其他缔约国领土内的该文化财产等。此外，各国不得针对文化遗址和古迹进行军事活动。但是，"在军事需要迫切放弃的情况下"（第4条第2款），这项义务受到重大例外的约束。换言之，如果攻击文化遗址或古迹对于实现紧迫

的军事目标是必要的，那么军事必要性就会取代，并且本条对文化财产的保护也就失去了。遗憾的是，该公约没有定义"军事必要性"指的是什么，一些国家批评了这一例外，因为相当低的必要性可能导致对文化遗址和古迹的破坏或损毁。

第 4 条还规定公约缔约方有义务"各缔约国并承允禁止、防止及于必要时制止对文化财产任何形式的盗窃、抢劫或侵占以及任何破坏行为。他们不得征用位于另一缔约国领土内的可移动文化财产。"（第 4 条，第 3 段）。

1954 年，《海牙公约》也涉及可移动文化财产的主题。但是，它只在非常有限的情况下这样做，即从被占领土地上非法移走文物以及一国出于保管目的自愿将文物存放在另一国。

●《第二议定书》和《罗马规约》

1999 年，《海牙公约》增加了《第二议定书》，以修订此前的一些规定。这是因为在现代战争中大家已逐渐达成共识，不会再大规模破坏艺术品了（类似炸毁大佛这样的事情实在比较少见），所以保护艺术品的重点就逐渐从约束战争行为转向了打击国际艺术品犯罪。

于是，《第二议定书》对各项条例都进行了补充，其目的是让全世界的人都对保护艺术品有共识。例如，它缩小了军事必要性的定义，并要求各国对故意违反公约规定的人采取刑事措施。

其他国际法律文书也同样涉及了文化财产的保护条例，尤其是国际刑事法院（International Criminal Court，简称 ICC）批准的《罗马规约》（Rome Statute），其中将故意破坏文化财产列为战争罪。

但等到真正执行这些条例的时候人们才发现，其实对艺术品和文物产生最大影响的并不是战争带来的那些毁灭，而是欧洲和北美国家的资本和财富的快

速增长。因为这导致了他们习惯对较为弱势的国家进行文化殖民和艺术破坏。最具代表性的例子就是挖掘陵墓：这些国家的所谓专家跑到非洲和亚洲，刨开当地的陵墓，美其名曰要保护文物和进行文化传播，其实其本质就是掠夺他国财宝，我们的敦煌就是这样惨遭毒手的。即使是在今天，非洲和亚洲一些落后国家依然生活在欧洲较发达资本主义国家的阴影之下，而本土的很多文化遗产已然丢失。当文物离开土地自有的襁褓，可能也就很难再具有文物本身的属性，哪怕文物的原属国想将文物索要回来重新保护起来，怕是也没有那么轻松。

要说真正意义上对全世界文物起到保护作用的，大家可能最先想到的就是 1970 年之后的联合国教科文组织。该组织高度关注人类文化遗产，并达成了数项国际公约，其中就包括禁止和防止非法进出口和转让文化财产。这样就从根上杜绝了艺术品买卖的问题，同时也封堵了文化遗产离开原属国向资本汇聚之地聚集的通道。正如联合国教科文组织在世界遗产委员会（World Heritage Committee）的介绍中写到的，"联合国教育、科学及文化组织（UNESCO）旨在鼓励世界各地对被认为对人类具有突出价值的文化和自然遗产进行识别、保护和保存。这体现在联合国教科文组织于 1972 年通过的名为《保护世界文化和自然遗产公约》（Convention Concerning the Protection of the World Cultural and Natural Heritage）的国际条约中。"

《保护世界文化和自然遗产公约》中有这样一段非常动人的话："忆及本组织的章程规定，它将通过确保世界遗产的保存和保护，以及向有关国家推荐必要的国际公约来维持、增加和传播知识。"

#4

面对现代战争

2003年,海湾战争和叙利亚内战(2011年至今)都为大规模破坏和抢劫考古遗址创造了机会。在叙利亚冲突期间,极端组织故意摧毁了叙利亚巴尔米拉遗址、伊拉克尼尼微、尼姆鲁德和其他新亚述遗址的古代建筑,以及伊拉克摩苏尔博物馆中的物品。对考古遗址的掠夺能资助极端组织继续发展其恐怖主义和军事冲突,他们的目标可能还包括抢夺叙利亚的阿萨德政权。

作为回应,联合国安理会颁布了一系列决议,呼吁所有成员国禁止买卖从伊拉克和叙利亚流出的文化财产。这些决议确立了控制被掠夺考古物品市场的新标准,至少在武装冲突的背景下是这样;也引起了国际社会对掠夺和破坏文化遗产的关注,并鼓励各国采取进一步措施来防止这种破坏。

很难想象,在我们今天这个时代依然有这样的惨剧发生。不过与过去不同的是,如今保护文物已经成了全人类的共识,不管是政府还是个人,都会自觉保护人类文化遗产。而那些有意、蓄意破坏艺术品的人,往往会被全世界的人民共同谴责。

我们今天对艺术品保护达成的共识，在过去来讲不可想象。如果我们把时间倒回到公元前二世纪，那时战胜国就应该掠夺战败国的艺术品，不然不正常。如果没有如西塞罗这样的人提出来要保护艺术品、起诉当时掠夺艺术品的人，且今天那种强盗思想依然横行的话，那这个世界上的文化遗产早就被破坏殆尽了。

这也是为什么我们现在依然致力于不断优化保护艺术品的各项原则和规章，我们设立很多组织去协助和保护这些可能被犯罪分子盯上的艺术品。

#5

我们能做些什么来帮助保存和保护文化遗产？

讲了这么一大堆故事后，让我们更进一步思考一下。当我们了解了这些艺术品的悲剧之后，我们能为现存艺术品做些什么呢？其实如果我们真的遇到一起艺术品犯罪，可能会显得非常无助。因为我们既不知道该从哪做起，也不知道该怎么做才能做对，甚至还可能帮倒忙。

艺术品归专业机构管理，作为一个普通人，我们除了参观学习、宣传文化和知识，遵纪守法、不参与艺术品犯罪之外，还有什么可做的呢？这里就不得不提一个很重要的因素——信息。

如果掌握了足够全面的信息，那么即使当我们真的遇到艺术品犯罪，我们也知道该向何种机构提供有效信息，帮助相关机构打击这种犯罪。

下文中，我整理总结了一些专门从事艺术品保护的机构，以及我们获取艺术品犯罪相关信息的途径。这些信息既可以作为艺术品犯罪相关的知识，同样也能帮助我们去了解艺术品本身的命运。

● 国际博物馆协会

国际博物馆协会（International Council of Museums，简称 ICOM），是博物馆的国际学术组织，总部设在法国巴黎联合国教科文组织内。1946 年 11 月，该组织由美国博物馆协会会长 C.J. 哈姆林倡议创立。我们中国国家博物馆也在国际博物馆理事会的名列中，该组织有一个"红色名录"，列出了可能遭受盗窃和贩运的文物类别。他们帮助个人、组织和当局（例如警察或海关官员）识别有风险的物品并防止它们被非法出售或出口。

这里需要强调的是，红色名录不是实际被盗物品的清单。清单上描述的文化产品是公认机构收藏中的库存物品，它们有助于说明最容易受到非法贩运的文化产品的类别。

自 2000 年来，ICOM 在我国和国际专家的科学合作以及专门赞助商的坚定支持下，一直在持续发布红色名录，以涵盖世界上在打击非法贩运文物方面最脆弱的地区。

这些列表以不同的语言发布。在其成功案例中，该名单有助于识别、恢复和归还来自伊拉克、阿富汗和马里共和国的数千件文物。

红色名录以数字格式免费提供，而小册子主要分发给各国的执法机构。邀请参与文物贸易或保护的每个人查阅和传播清单，以最大限度地利用这一国际公认的工具并发挥其影响力。

- **中国国家博物馆**

中国国家博物馆（National Museum of China）拥有藏品 140 余万件（套），涵盖了从远古时期到当代各个历史阶段社会发展变化不同方面的内容，其中，国家一级文物近 6000 件（套），具有高度的历史价值、科学价值和艺术价值，全面系统完整地展现中华优秀传统文化、革命文化、社会主义先进文化，是中华文明发展史的典藏宝库。

作为国家级的博物馆，国博建立了一整套严格的藏品保管的规章制度，形成了国家博物馆科学严密的藏品保管体系。同时，加大对馆藏藏品整理工作力度，注重发掘藏品自身的内在价值，发挥其在展览陈列中的印证、具象历史的独特作用，国家博物馆顺应时代和社会发展的要求，把各类藏品信息适时公布于众，实现社会共享博物馆的藏品资源，提升馆藏文物的认知度和社会价值。

国家博物馆倡导践行展览是最重要的服务产品、策展能力是核心能力等理念，着力打造包含基本陈列、专题展览和临时展览的新展览体系。基本陈列包括"古代中国""复兴之路""复兴之路·新时代部分"。专题展览立足馆藏，"中国古代钱币展""中国古代玉器艺术""中国古代瓷器展"等正在展出。遵循"不求所藏、但求所展、开放合作、互利共赢"的原则，临时展览逐步形成主题展览、精品文物展、历史文化展、考古发现展、科技创新展、地域文化展、经典美术展、国际交流展等展览系列。

根据国家博物馆官方网站最新发布的消息，因其肩负着延续和发扬中华优秀传统文化、革命文化和社会主义先进文化的使命，现已设立"国史文物抢救工程"和"藏品征集项目"，面向社会长期开展征集活动。如有藏品入选，中国国家博物馆将针对具体情况，对捐赠者予以多种形式的奖励。具体报名方式及征集详情可参见国家博物馆相关公告。

- **艺术品失窃登记处**

　　艺术品失窃登记处（Art Loss Register，简称 ALR）是世界上最大的被盗艺术品数据库。ALR 是一个数字化的国际数据库，收集有关丢失和被盗的艺术品、古董和收藏品的信息。早期其总部位于伦敦，现在隶属于总部位于纽约的非营利性国际艺术研究基金会（International Cultural and Art Fund，简称 IFAR）。ALR 所服务的功能范围随着其列出的项目数量的增加而扩大。该数据库被世界各地的收藏家、艺术品贸易、保险公司和执法机构使用。

　　1991 年，IFAR 作为一家商业企业帮助创建了艺术品损失登记造册（ALR），以扩展和营销该数据库。1997 年，IFAR 管理 ALR 在美国的业务。1998 年，尽管 IFAR 保留所有权，但 ALR 承担了 IFAR 数据库的全部工作。根据 1992 年的统计，该数据库包含 2 万项，但仅仅 10 年过后，它的数据规模增长了近 10 倍。

　　据该公司披露，该数据库在 2007 年有超过 18 万个条目，2010 年增加到了 30 万个，2016 年 9 月初则已经保存了 50 万个艺术品。但是截至目前，大部分信息都与"二战"的损失有关，这些损失是通过掠夺犹太人和其他收藏家，以及对占领国有针对性的艺术品洗劫和破坏所产生的。但即便没有武装冲突，根据 FBI 在 2005 年的估算，全世界每年都会有价值约 80 亿美元的艺术品被盗。

- **文化流通联盟**

　　文化流通联盟（Trafficking Culture）是一个跨学科研究联盟，其总体兴趣是了解文物的非法贸易，开发和完善证据基础，以促进有效的政策干预，以减少这种全球形式的贩运。

　　这个机构在集合了马斯里赫特大学、牛津大学、惠灵顿维多利亚大学和格拉斯哥大学的研究人员，结合了犯罪学和考古学专业知识，并参与了许多独立但主题重叠的研究项目。该组织的工作在地理上是多样化的，在本质上是跨学

科的。

2012—2016 年，该研究项目设在格拉斯哥大学的苏格兰犯罪与司法研究中心，并由欧洲研究委员会资助。

- **反艺术犯罪研究协会**

反艺术犯罪研究协会（Association for Research into Crimes against Art，简称 ARCA）是一个研究组织，致力于促进对艺术犯罪和文化遗产保护的研究。ARCA 旨在通过促进国内外执法官员、安全顾问、学者、律师、考古学家、保险专家、犯罪学家、艺术史学家、保护人员等之间的合作，弥合实践和理论之间的差距。他们的目标是提高公众对艺术相关犯罪的认识，并更好地保护世界集体文化遗产。

在执行上，ARCA 的目标是确定与艺术犯罪研究相关的新兴趋势和未被充分研究的趋势，并制定战略来倡导对我们的集体艺术和考古遗产进行负责任的管理。ARCA 通过在国家和国际层面的教育计划、研究、出版物和公共宣传来推进这一使命，以促进该领域的知识交流。

作为这项工作的一部分，ARCA 赞助了每年 6—8 月在意大利举办的艺术犯罪和文化遗产保护研究生证书课程。它还出版《艺术犯罪杂志》（Journal of Art Crime），并举办关于艺术犯罪和濒危文化遗产的年度学术会议。

- **文化遗产保护司令部（意大利）**

意大利无疑有着世界上最好的文物保护技术和手段，在艺术品、文物犯罪的防范中，他们也是拥有类似部队职能的机构直接参与，文化遗产保护司令部（Carabinieri Tutela Patrimonio Culturale，简称为 TPC）成立于 1969 年 5 月 3 日，名称为"公共教育部宪兵司令部"（Nucleo Tutela Patrimonio Artistico），旨在

保护意大利的文化和艺术遗产。1971年成为军团指挥部。1992年，它更名为"宪兵队保护艺术遗产司令部"（Carabinieri Command for the Protection of the Arts Heritage），最后在 2001 年更名为现名。

文化遗产保护司令部有机地依赖设在罗马的专业单位司，并在职能上依赖于意大利文化部（MiC）。该部门的重要工作之一无疑是由 TPC 代表 MiC 管理的"非法盗窃文物数据库"。carabinieri.it 网站和 iTPC 应用程序上为公民提供各种服务，人们也可以在网站上填写"对象标识"（Object-ID），这是个人拥有的艺术品的一种身份证明文件，以便在艺术品被盗时加快搜救程序，并可用于图像研究。

"非法盗窃文物数据库"拥有大约 600 万件注册作品，可供全球所有司法部门使用。

● **美国蓝盾委员会**

美国蓝盾委员会（USCBS）美国蓝盾委员会成立于 2006 年，是一家慈善非营利性公司。它的职能与红十字会（提供人道主义救济）类似，支持美国实施 1954 年《海牙公约》。其成立得到美国图书馆协会（ALA）、美国档案工作者协会（SAA）、国际博物馆理事会（ICOM-US）和美国国家古迹遗址委员会的支持。

"蓝盾"是根据 1954 年《在发生武装冲突时保护文化财产的海牙公约》的规定而形成的，该公约规定了蓝盾的象征，用于标记受保护的文化财产。USCBS 是国际蓝盾委员会（The International Committee of the Blue Shield，简称为 ICBS）的成员机构之一，国际蓝盾委员会是一个由来自全球各国的附属国家委员会组成的组织。

美国蓝盾委员会（USCBS）的创始总裁科琳·韦格纳（Corine Wegener）曾

在美国军队服役，并于 2003 年在巴格达博物馆遭劫后立即与伊拉克国家博物馆的工作人员共同开展文物搜救活动。在那次经历后，退役的科琳·韦格纳受到启发，组建了美国蓝盾委员会。美国蓝盾委员会是一个会员制组织，由董事会进行管理，董事会由法律、博物馆、图书馆、档案管理员、保护、考古、教育和建筑领域的杰出文化财产专业人士组成。董事会成员南希·威尔基（Nancy Wilkie）和詹姆斯·里普（James Reap）是美国文化财产咨询委员会的成员。美国国务院、史密森学会、美国考古研究所和美国／国际古迹遗址理事会（US/ICOMOS）已与美国公民及移民服务局（USCBS）签订了《谅解备忘录》(MoU)。

● 联邦调查局艺术犯罪小组

艺术和文化财产犯罪（包括盗窃、欺诈、抢劫和跨越州和国际线的贩运）是一种迫在眉睫的犯罪活动，估计每年损失数十亿美元。为了找回这些珍贵的物品并将这些罪犯绳之以法，美国联邦调查局有一个由 16 名特工组成的专门艺术犯罪小组，由美国司法部的审判律师支持起诉。该局还运行国家被盗艺术品档案，这是一个计算机化的被盗艺术品和文化财产索引，供世界各地的执法机构使用。

参考资料

第 1 章　被偷了就能火？"事件营销的祖宗"《蒙娜丽莎》

1. Hoobler, Dorothy and Thomas. *The Crimes of Paris* New York: Little, Brown, 2009.
2. Kuper, Simon. "*Who Stole the Mona Lisa? The World's Most Famous Art Heist, 100 Years On,*" Slate, 7 August 2011.
3. Newsweek. "*The Mona Lisa Thief*", 29 September 1947, p. 97.
4. Jean-PiERRe Mohan, Michel Menu, Bruno Mottin (Hrsg.). *Im Herzen der Mona Lisa – Dekodierung eines Meisterwerks. Eine wissenschaftliche Expedition in die Werkstatt des Leonardo da Vinci in Zusammenarbeit mit dem Centre de Recherche et de Restauration des Musées de France. Schirmer/Mosel, München 2006.*
5. Donald Sassoon. *Mona Lisa, the history of the world's most famous painting. HarperCollins,* London 2001.
6. Sale, Jonathan (8 May 2009). "*Review: The Lost Mona Lisa: The Extraordinary True Story of the Greatest Art Theft in History by RA Scotti*". The Guardian. Retrieved 23 July 2019.
7. Iqbal, Nosheen; Jonze, Tim (22 January 2020). "*In pictures: The greatest art heists in history*". The Guardian. ISSN 0261-3077. Retrieved 17 April 2021.

第 2 章　决定了，就是你了，凡·高的画怎么老被偷？

8. Fisher, Marc (15 April 1991). "*20 STOLEN VAN GOGHS ARE QUICKLY LOCATED*". The Washington Post. Retrieved 29 May 2020.
9. Hopkins, Nick (January 8, 2000). "*How art treasures are stolen to order*". The Guardian. London. Archived from the original on March 16, 2016.

10. Rovzar, Chris (June 15, 2015). *"What Happens to Stolen Art After a Heist?"*. *Claims Journal*. Bloomberg. Retrieved May 1, 2021.

11. *"Stolen Rembrandt work recovered"*. BBC News. September 16, 2005. Archived from the original on September 10, 2010. RetrievedSeptember 21, 2010.

12. Riding, Alan (May 17, 2002). *"Art 'collector' arrested / Frenchman's mother accused of destroying pieces stolen from museums all over Europe"*. San Francisco Chronicle. Archived from the original on June 4, 2011. Retrieved May 21, 2010.

13. "Two van Gogh Works Are Stolen in Amsterdam Archived March 26, 2017, at the Wayback Machine", *The New York Times*, 2002. Retrieved February 23, 2012.

14. Lawrence Van Gelder. "*Jail for Van Gogh Thieves Archived October 19, 2015, at the Wayback Machine*", *The New York Times*, 2004. Retrieved February 23, 2012.

15. *"Van Gogh paintings stolen from Amsterdam found in Italy"*. BBC News. September 30, 2016. Archived from the original on September 30, 2016. Retrieved September 30, 2016.

第 3 章　维米尔："罗宾汉"也偷画？

16. *"Vermeer Thefts: 1971-The Love Letter"*. 4 September 2015.

17. Arthur K. Wheelock: *Vermeer. 2. Auflage*. DuMont Literatur- und Kunstverlag, Köln 2003.

18. *"Jan Vermeer"*. The Bulfinch Guide to Art History. Artchive. Retrieved 21 September 2009.

19. E. M. Gifford. *"Painting Light: Recent Observations on Vermeer's Technique"*, in Gaskell, I. and Jonker, M., ed., Vermeer Studies, in Studies in the History of Art, 55, National Gallery of Art, Washington 1998.

20. 大卫・霍克尼.《隐秘的知识》,浙江美术出版社，2002。

第 4 章　你骄傲了，不是蒙克还不要了！

21. Iqbal, Nosheen; Jonze, Tim (22 January 2020). *"In pictures: The greatest art heists in history"*. *The Guardian*.

22. "*4 Norwegians Guilty In Theft of 'The Scream'*". *The New York Times*. AP. 18 January 1996. Retrieved 22 May 2009.

23. Alex Bello. From the archive, 9 May 1994: *Edvard Munch's stolen Scream recovered in undercover sting*, *The Guardian*, 9 May 2012

24. Dolnick, Edward (June 2005). *The Rescue Artist: A True Story of Art, Thieves, and the Hunt for a*

 Missing Masterpiece. HarperCollins.

25. Matthew Hart. *The Irish Game: A True Story of Crime and Art*, Viking Canada, 2004,
26. "Oslo police arrest Scream suspect". BBC News. 8 April 2005. Retrieved 22 December 2007.
27. "Three guilty of The Scream theft". BBC News. 2 May 2006. Retrieved 22 December 2007.
28. "About the conservation of The Scream and Madonna". Munch Museum. Archived from the original on 5 January 2008. Retrieved 22 December 2007.
29. degaard, Torger (2008). "*Foreword*". The Scream. Munch Museum.
30. 塞门·胡伯特.《空画框艺术犯罪的内幕》,典藏艺术家庭股份有限公司,2009.

第 5 章　最危险的盗窃——黄金艺术品

31. Richard Bernstein (January 26, 2006). "*For Stolen Saltcellar, a Cellphone Is Golden*". The New York Times.
32. Derek Brooks (February 28, 2013). "*Famed 'La Saliera' sculpture back on display in Vienna*". Reuters.
33. "*Police find stolen £36m figurine*". BBC Online. January 22, 2006. Retrieved 2011-01-28.
34. "*Inflation Calculator: Bureau of Labor Statistics*". Bls.gov. August 23, 2012. Retrieved 2012-11-18.
35. *Theft of the Cellini Salt Cellar Fahndungsseite des FBI* (Memento vom 24. September 2010.
36. Ernst Geiger. Chefermittler des "Saliera"-Diebstahls bestätigt Aussagen von KHM-Direktor. *Wilfried Seipel: Alarmanlage des Kunsthistorischen Museums war am damaligen Stand der Technik*. Abgerufen am 24. Januar 2021.

第 6 章　侠盗与威灵顿,"007"的终极对决

37. Serpell, Nick (14 November 2017). "*The QC, Lady Chatterley and nude Romans*". BBC News.
38. Dee, Johnny (17 September 2005). "*Licensed to drill*". The Guardian. London. Archived from the original on 10 March 2016. Retrieved 10 March 2016.
39. Moore, Matthew (30 October 2019). "*The Duke: film made of Kempton Bunton's theft of Goya's Duke of Wellington portrait*". The Times. Retrieved 26 January 2021.
40. "*Kempton Bunton and the Great Goya Heist at the National Gallery*". Another Nickel In The Machine. 9 May 2014. Retrieved 5 January 2016.
41. Antonio Nicita, Matteo Rizzolli. "*Screaming Too Mu(n)ch? The economics of art thefts*", 18th Erfurt workshop on Law and Economics held on 23 and 24 March 2005.

42. David Spicer, Kempton Bunton, Kevin Whately. "*Kempton and the Duke*". Liz Anstee (6 October 2015). BBC Radio 4. Retrieved 21 November 2017.

第 7 章　有事儿没事儿来一锤子，究竟有完没完了

43. "*Time Essay: Can Italy be Saved from Itself?*". Time Magazine U.S. Time Inc. June 5, 1972. Archived from the original on October 22, 2010. Retrieved 26 August 2012.
44. O'neill, Anne-arie. "*Creature Features*". People Magazine. People Magazine. Retrieved 15 September 2019.
45. "Vatican marks anniversary of 1972 attack on Michelangelo's Pieta". Reuters. 2013-05-21. Retrieved 2019-09-03.

第 8 章　被泼硫酸、被刀砍、被撕破，这个世界太残酷了

46. Bikker, Jonathan (2013). *The Night Watch*. Amsterdam: Rijksmuseum.
47. Wallace, Robert (1968). *The World of Rembrandt: 1606-1669*. New York: Time-Life Books.
48. P.J.J. van Thiel, *Beschadiging en herstel van Rembrandts Nachtwacht*, in: Bulletin van het Rijksmuseum, 1976.
49. De Nachtwacht - Verborgen, vernield en verheerlijkt, Andere Tijden, 6 april 2017.
50. "Rembrandt's 'The Night Watch' Slashed". The New York Times. 15 September 1975.
51. "艺术攻击：著名作品遭到破坏"，BBC 新闻，2012 年 10 月 8 日。
52. Puchko (2 June 2015). "*16 Things You Might Not Know About Rembrandt's The Night Watch*".
53. "Rembrandt's 'Night Watch' Painting Vandalized". Los Angeles Times. Associated Press. 6 April 1990.
54. Daniel Boffey (5 July 2019). "'*Like a military operation': restoration of Rembrandt's Night Watch begins*".

第 9 章　恐怖的伊凡和他恐怖的画作

55. Bodner, Matthew (27 May 2018). "*Ivan the TERRible painting 'seriously damaged' in pole attack*". The Guardian. Retrieved 18 November 2021.
56. *Порча репинской картины*. // Новое время : газета. — 1913. — 30 января. Архивировано 7

мая 2018 года.

57. "Илья Репин. Иван Грозный и сын его Иван 16 ноября 1581" [Ilya Repin. Ivan the TERRible and his son Ivan on 16 November 1581]. Tanais (in Russian). Archived from the original on 17 October 2013.

58. *Реставрация картины Репина.* // Вечернее время : газета. — 1913. — 15 февраля. Архивировано 7 мая 2018 года.

59. Troitsky, Nikolay. "*Культура: Искусство // Россия в XIX веке: Курс лекций*" [Culture: Art // Russia in the XIX century: Course of lectures]. Scepsis (in Russian). Retrieved 18 November 2021.

60. "Православные активисты требуют убрать из Третьяковки картьяковки картину Репина" [Orthodox activists demand that Repin's painting be removed from the Tretyakov Gallery]

61. "*Russian Sentenced For Vandalizing Iconic Painting Of Ivan The Terrible*". Radio Free Europe/Radio Liberty. 30 April 2019. Retrieved 26 November 2021.

第 10 章　莫奈，睡莲也不能平息你的愤怒吗？

62. Allison McNearney. "*When Claude Monet Slashed and Destroyed His Own Paintings*", Oct. 29, 2017.

63. COLIN FERNANDEZ FOR. "*Monet slashed 250 lily paintings: Artist destroyed hundreds of works shortly before his death because he thought they weren't good enough*", THE DAILY MAIL 21 August 2016.

64. Dominique Lobstein. *Monet*, Éditions Jean-Paul Gisserot, 2002.

第 11 章　被连砍六七刀的维纳斯

65. Davies, Christie. "*Velazquez in London*". New Criterion, Volume: 25, Issue: 5, January 2007.

66. Gallego, Julián. "*Vision et symboles dans la peinture espagnole du siecle d'or*". Paris: Klincksieck, 1968.

67. Nead, Lynda. "*The Female Nude: Art, Obscenity, and Sexuality*". New York: : Routledge, 1992.

68. Whitford, Frank. "Still sexy after all these years". The Sunday Times, 8 October 2006. Retrieved on 12 March 2008.

69. Nead, Lynda. *The Female Nude: Art, Obscenity, and Sexuality*, 1992,

70. "*National Gallery Outrage. Suffragist Prisoner in Court. Extent of the Damage*". The Times, 11 March 1914. Retrieved on 13 March 2008.

第 12 章　在战争面前，哪个神仙也不好使

71. ［德］艾米尔·路得维希（Emil Ludwig）．梅沱等，译．《拿破仑传》，1999 年广州：花城出版社。
72. McLynn, Frank (1998). *Napoleon*. Pimlico.
73. Gilks, David (2013). "Attitudes to the Displacement of Cultural Property in the Wars of the French Revolution and Napoleon". The Historical Journal.
74. Lipkowitz, Elise S. (March 2014). "Seized Natural-History Collections and the Redefinition of Scientific Cosmopolitanism in the Era of the French Revolution". The British Journal for the History of Science.
75. Houpt, Simon (2006). *Museum of the Missing: A History of Art Theft*. New York, NY: Sterling.
76. Quynn, Dorothy Mackay (April 1945). "The Art Confiscations of the Napoleonic Wars". The American Historical Review.
77. Siegel, Jonah (2010). "Owning Art after Napoléon: Destiny or Destination at the Birth of the Museum". PMLA.
78. Johns, M. S. Christopher (1998). *Antonio Canova and the Politics of Patronage in Revolutionary and Napoleonic Europe*. Berkeley: University of California Press.
79. Bailey, Martin (6 December 2019). "Archaeologist Launches Private Bid to Retrieve Priceless Egyptian Treasures from European Museums". The Art Newspaper.

第 13 章　艺术品的末日

80. Greg Bradsher. *Karl Kress: Photographer for the ERR and the Third Army MFA&A Special Evacuation Team*. The National Archives Text Message, 21. August 2014.
81. Adam Maldis. "The Tragic Fate of Belarusan Museum and Library Collections During the Second World War".
82. Collins, E. Donald, Herbert P. Rothfeder (1984). "The Einsatzstab Reichleiter Rosenberg and the Looting of Jewish and Masonic Libraries During World War II". Journal of Library History.
83. Hoeven, Hans van der; Van Albada, Joan (1996). "Memory of the World: Lost Memory: Libraries and Archives Destroyed in the 20th Century". National Archives and Records Administration Public Affairs Staff. "National Archives Announces Discovery of Hitler Albums Documenting Looted Art". Announcement made on November 1, 2007.
84. *Nuremberg Trial Proceedings*. Volume 8, 64th Day, Thursday, February 21, 1946.

第 14 章　艺术品失窃背后的黑恶势力

85. Robb, Peter (2 May 2005). *"Will we ever see it again?"*. Telegraph. Archived from the original on 11 March 2007.
86. McMahon, Barbara (28 November 2005). *"Mafia informer asked to solve mystery of stolen Caravaggio"*. The Guardian.
87. Kirchgaessner, Stephanie (10 December 2015). *"'Restitution of a lost beauty': Caravaggio Nativity replica brought to Palermo"*. The Guardian.
88. Owen, Richard (9 December 2009). *"Lost Caravaggio painting 'was burnt by Mafia'"*. Times Online. Archived from the original on 23 August 2010.
89. Dickey, Christopher; Bradford, Harry (19 May 2010). *"Hot Potatoes"*. The Daily Beast.
90. Neuendorf, Henri (11 December 2015). *"Caravaggio Masterpiece Stolen in Notorious Mafia Heist Replaced with Replica"*. Artnet News.
91. *"FBI Top Ten Art Crimes"*. Federal Bureau of Investigation.
92. Taylor Dafoe. *"Gunshots Were Fired at a Dutch Museum as Two Thieves Tried to Steal a Monet Painting—and Then Dropped It on the Way Out"*, August 16, 2021.
93. *"Four years in prison for failed Monet theft from Zaans Museum"*，3rd. MAY 2022.

第 15 章　这画怎么变"猴子"了？

94. Meilan Solly. *"Statue of St. George Undergoes 'Unrestoration' to Salvage Botched Paint Job"*, June 24, 2019.
95. *"Copy of Spanish Baroque painting botched by amateur restoration"*, BBC Europe news, 23 June 2020.
96. Hemant Mehta. *"Once Again, an Amateur Restorer Has Ruined a Classic Work of Religious Art"*, JUNE 22, 2020.
97. Kabir Jhala. *"The potato head of Palencia: defaced Spanish statue latest victim of botched restoration"*, 11 November 2020.

第 16 章　艺术品保护的发展与研究

98. Kevin Chamberlain, War, Cultural Heritage. A Commentary on the Hague Convention 1954 and its Two Protocols (2nd ed., Builth Wells, UK: Institute of Art and Law, 2013).
99. C.C. Coggins. *"Illicit Traffic of Pre-Columbian Antiquities"*, Art Journal 29 (1969), pp. 94-114.
100. Patty Gerstenblith, Art. *Cultural Heritage and the Law* (3rd ed., Cary, N.C.: Carolina Academic Press, 2012).
101. M. P. Kouroupas. *"Preservation of Cultural Heritage: A Tool of International Public Diplomacy"*, in Cultural Heritage Issues: The Legacy of Conquest, Colonization, and Commerce, edited by James A.R. Nafziger and Ann M. Nicgorski (Leiden: Martinus Nijhoff, 2010), pp. 325-334.
102. K. E. Meyer. *The Plundered Past* (New York: Athenaeum, 1977).
103. M.M. Miles. *Art As Plunder: The Ancient Origins of the Debate about Cultural Property* (Cambridge: Cambridge Univ. Press, 2008).
104. P. J. O'Keefe. *Protecting Cultural Objects: Before and After 1970* (Builth Wells, UK: Institute of Art and Law 2017).
105. J. F. Witt. *Lincoln's Code: The Laws of War in American History* (New York: Free Press, 2012).